室內設計基本製圖

BASIC DRAFTING SKILL FOR INTERIOR DESIGN

U0050363

作 者 簡 介

陳德貴

民國41年　生於台北市

民國61年　私立復興商工美工科畢業
　　　　　進捷安設計公司服務
　　　　　承傳勵生、袁嘯虎兩位建築師指導

民國64年　進理想傢飾設計公司服務，受梁敏川先生指導

民國66年　奉派駐來來百貨設計小組
　　　　　接受川住謹一、長尾義治兩位設計師指導

民國67年　昇任理想公司設計科長

民國69年　獲頒中華民國第一屆優良室內設計金鼎獎
　　　　　當選室內設計協會第二屆理事
　　　　　應聘私立復興商工美工科室內設計教師

民國70年　當選室內設計協會第三屆理事
　　　　　成立偉勝室內設計有限公司
　　　　　室內設計協會學術研習班講師

民國71年　當選室內設計協會第四屆理事
　　　　　成立偉勝室內設計施工圖研習班
　　　　　著「室內設計基本製圖」

民國72年　「室內設計基本製圖」再版發行

民國73年　「室內設計基本製圖」修訂三版

民國74年　「室內設計基本製圖」增訂四版

民國75年　「室內設計基本製圖」革新五版（一次印刷──三月）

民國75年　「室內設計基本製圖」革新五版（二次印刷──九月）

民國76年　「室內設計基本製圖」增修六版（一次印刷──九月）

民國77年　「室內設計基本製圖」增修六版（二次印刷──九月）

民國78年　「室內設計基本製圖」增修六版（三次印刷──九月）

民國79年　「室內設計基本製圖」增修六版（四次印刷──九月）

民國79年　「室內設計基本製圖」增修六版（五次印刷─士月）

民國80年　「室內設計基本製圖」增修六版（六次印刷──七月）

目錄

喻序

　　近十年臺灣各地隨著經濟發展，室內生活環境品質要求正不斷地改進與提高，在此廣大的市場需求之下，許多人投入此行業，相關的各行業亦相互配合，促使室內設計這項職業更趨於蓬勃而被社會大眾所肯定，無數的參與者相繼加入貢獻各自的智慧能力，使此一行業更向理想邁進，陳德貴君正是在這室內設計行業中腳踏實地默默耕耘的年輕朋友之一。

　　室內設計基本製圖的編撰，正是陳君對室內設計實務方面的另一次貢獻。這是一本室內設計製圖實務的工具書，它所呈現的並不是高深的理論或口號，而是作者就多年來一般實務經驗的整理，正因為這本書所包含的內容是最基本的開始，似乎在這行業中理所當然而應知的，因此無人願花費時間精力對這方面的事務再加以整理，為此新進從事室內設計的年輕朋友更不知所措，只得暗中摸索，枉費時日，不得其徑而入，陳君有鑑於此，乘其工作之餘，仍將此書整理公諸於世，使其有志於室內設計之初入者隸有所依循。

　　在目前，現實社會正值眾生孜孜於求名求利而不懈之時，陳君仍有志於此書之編撰，亦正表現了他本人對社會及室內設計本行業的熱心，初讀本書初稿，由衷有感，願本書之付梓，確能代表多層意義。

喻肇川

於中原
七十一年七月
中原大學建築系教授

姚序

對許多人來說，室內設計是一門美的學問，它的成果是大家所願意見到的美的、快樂的一面。然而，對於專業從事室內設計的人來說，室內設計却是一門得付出相當努力與訓練的學問。

室內設計家和畫家／插圖家不同，室內設計家的想像必需具像化後，才算成功，而所有豐富、有趣的想像在具像化、功能化的階段，却是相當不容易的。

在將美好的構想落實、具像化的過程中，施工圖是室內設計家絕不能少的溝通工具，可惜目前國內許多人都忽視了它的重要性，無怪乎許多作品的構想與結果往往相去甚遠！

陳德貴先生願意投入心血與時間在這個爲人忽視的領域中，並在室內設計重要的實務理論上有所貢獻，我很欽佩。除了希望國內的設計界能逐漸的落實外，對一位爲業界貢獻心力的人，我相信大家最大的期望，當然是他能成功！

臺北市室內裝飾同業公會理事長

紀序

　　由於工商業發達，人口向都市集中，經濟發展和安定的生活，大家都希望能擁有一個舒適的室內環境，因而「室內設計」在國內迅速的發展。但未見有系統和以實務爲基礎的書籍資料出版。標準室內製圖資料之使用，可減少結構圖之繪製費用，並有助於參與設計及施工人員之間觀念之傳達。

　　爲達成完全之傳達，構圖應清晰而完全，知識之表達應合乎邏輯次序，所有符號斷面及細部應予標明，並清楚註明具部位。這就需要有一種資料工具書籍來達成，最好由學習的過程中就能從基本概念上做起。期望本書將成爲一增進工程設計和施工作業之傳達工具，同時；有志於室內設計工作之人仕及學生可使用此書，作其熟悉圖學，施工細節之方法及材料之媒介。並將增進其實際應用表示之能力。

　　「室內設計基本製圖」一書，提供了豐富的實務經驗，爲關於室內設計圖學之專門書籍，可推薦從事於室內設計之技術人員，相關科系學生及好學之士，做爲艮好之參考書籍。願本書之問世，隨應用之需要，廣爲普及。

紀文慶

中華民國室內設計協會第四屆理事長

革新版自序

　　本書自出版以來迄今已銷售了四版，計一萬餘冊，其間每一版付印之前均經過一番修正或增訂，主要是因爲自己對於這本書有著一種責任感，如果發現了錯誤或不當之處還任其錯下去，不但自己不安心，更覺對不起各位讀者；儘管每版均做修正或增訂之工作，但經本人用這本書在校教學的「臨床」經驗來檢討，仍須要大幅之修訂，再加上舊版已不勘使用，乃徵得北星圖書公司同意，在這次進行全面革新，希望藉此使本書更具實用價值，更臻完善。

　　革新後的內容除保留原有章節及附錄施工圖資料外，並於每章節的文字方面以口語化的方式加強解釋說明，並換以新的圖面以供讀者參考，且在每章節後有適當的練習作業，提供給教師參考教學之用，並收錄本人所教學生的作品以供示範，希望能藉此激勵讀者或學生，引發他們的興趣和成就感，乃逐步漸進學完這一製圖課程。

　　僅管整個革新過程全不假手他人，以求不再有任何錯失發生，但若萬一仍有遺漏或不當之處，還盼各位讀者及各方先進友好不吝指正，當速謀補正。

　　在此同樣懷著虔誠之心，感謝各位讀者及許多提拔我，協助我的各位長輩，先進及好友，繼續給於本人的每一分關愛，謝謝！

<div align="center">作者</div>

 謹識於
民國74年歲暮

第一章　室內設計基本製圖概念

基本製圖概念

　　室內設計所涵蓋的範圍極為廣泛，除了「客戶」及設計案的地點環境這兩因素我們無法充分掌握之外，設計師本身可充分掌握自己的有設計理念的充實，各種建材的認識及應用，還有各種施工方法的熟悉，再者就是製圖技巧的精準正確。

　　一個優秀的設計師應該具備紮實的設計理念及正確的製圖技巧，否則就會發生「會想不會畫圖」或「會畫圖但不會構想」這兩種缺點，前者的狀況或可付一筆製圖費託人代為製圖來解決，但終究代畫圖者只能表達其構想的表層而已，致於更深入的細部檢討，如比例美感的取捨決定，如接頭處理的方法等方面，均無法達到設計師腦海中原先的構想。後者的情況則更糟，如果自己懂得充實各種專業知識及相關常識，不斷追求進步，相信隨著歲月漸長及經驗累積，當可造就出一番局面，否則就只有永遠當一位優秀的繪圖員而已。由此可見製圖對一位優秀設計師而言有多麼重要了。

　　「勤能補拙」真是句致理名言，只要自己有心於這一工作，每天勤練勤畫，並且仔細觀察各種施工方法，不明瞭之處則不恥下問求教先進，那麼練就這套製圖技巧當不是難事。

第一節　製圖用具

①製圖桌—桌面長 120 cm×寬75cm，貼米白色美耐板或淡綠色美耐板（可使眼睛不易疲勞），表面最好再裱上一層透明膠布，可使運筆流暢，線條優美有力，而且筆芯不易磨禿，桌面斜15°，製圖時上身不必太過趴在桌上，可保身心不易疲勞。

②平行尺—鋁質長 105 cm，用滑輪固定在桌上，滑動用的繩子應保持適當的鬆緊，使平行尺的拉動能十分順暢；應注意維護平行尺的平整筆直，使用不當會造成變型。

③製圖鉛筆—通常採用西德STAEDTLER產製的782 MARS製圖筆，筆芯有HB, F, H, 2H等多種，視製圖用描圖紙的質地而選用，一般多採用HB筆芯。

④磨芯機—通常採用西德DAHLE322型，一般都將之固定在圖桌上，或方便磨筆的角落。

⑤三角板—西德製 MOR 勾配定規20cm長的，很適合用在室內設計製圖上。

⑥比例尺—長30cm的竹芯比例尺最方便使用，且十分輕便，又不變型。

⑦描圖紙—有多種廠牌與磅數的差別，一般常用為磅數較輕的鉛筆製圖用紙，規格通常採用四開或對開大小。

⑧家具板—通常使用ROTRING 廠牌製品，有1/50、1/100 兩種比例，是一般室內設計製圖者不可缺的工具。

以上概略介紹幾種必備用具，另外有圓圈板、橢圓板、雲形規、曲線尺、圓規、字規、橡皮擦、消字板等，各種廠牌都有，在此不再詳述。（見附圖1～9）

第二節　製圖方法

　　每一張圖面均由許多線條、文字、記號所組成，線條與文字的優美與否可使整張圖給人的觀感有重大影響，每一種線條有其特定的使用功能，必須正確的使用才能使圖面美觀，正確又易讀。各種記號也是構成圖面的另一要素，大致可分為建材記號，燈具設備記號，門窗記號及家俱記號四類，熟悉這些記號對於圖面的配置或表達有很大的幫助，這裏所列的各種記號大多取材自「建築資料集成」及「日本室內設計製圖」兩本書，但由於室內設計所用材料及設備相當多樣性也非常繁雜，所以這些記號不可能足夠使用，不過個人認為這類記號基本上類似一種「象形文字」，使用者可按各個設計案之不同需要，製訂一組記號應用，只要全套設計圖前後一致不產生矛盾之情況也就正確了。

①將描圖紙平攤在製圖桌上，與平行尺及三角板成平行、垂直，再用膠帶貼牢四個角。

②由上而下，由左而右，由左上而右下的順序製圖，可使圖紙保持清潔。

③下筆時筆尖不可抵住尺與紙接觸的下線，否則當尺拉
　動時，遺留在尺上的鉛灰將會污損了描圖紙。
④運筆時應將鉛筆微微轉動，如此可使線條濃淡一樣，
　粗細一樣，筆芯也常保尖銳。
⑤畫平行線時應由左而右，畫垂直線時應由下而上的方
　向運筆。
⑥下筆與收筆應乾脆俐落，線條的接頭處應適當整齊，
　不要有畫過頭的線條出現，如此圖面會漂亮許多。
⑦註明文字或數字時，應先畫上下兩條平行的淡線，再
　將文字或數字在兩線之間寫入，如英文或數字有字
　規可運用時，應使用字規。
⑧標示尺寸的線條應與建築物本身的牆線保持適當距離
　，粗細、濃淡也應稍有區別以免混淆不清，尺寸應
　寫在標示線的中央位置。（見附圖10～18）

第三節　線條的畫法與運用

　　在室內設計製圖中常見的線條及其應用概述如下：
①表達建築物結構體——用HB筆芯畫重實線。
②強調某施工細部——用HB筆芯畫重實線。
③平面家俱配置及一般製圖——用F筆芯畫實線。
④表達分割或紋理潤飾（如貼磁磚，如木紋，如花樹等
　）——用H筆芯畫輕線。
⑤表達被遮住，在表面看不到之物體，或懸掛於水平剖
　面線高度之上的物體（如廚房吊櫥，如衣櫥內抽屜）
　——用F或H筆芯畫虛線。
⑥標示柱芯或牆芯——用H筆芯畫細長一點虛線。
⑦標示活動方向或活動擺飾品——用F或H筆芯畫短一
　點虛線（如衣櫥門片啟開方向，如櫥櫃上的電視機或
　檯燈等）。
⑧標示圖面尺寸——用H筆芯畫實線，而且標線之尾端
　應與「標的物」保留一小段約0.5公分之距離，以免與
　「標的物」連接造成混淆不清。（見附圖19）

　　不論是畫什麼線條，通常都有其一定之方法，例如
畫平行線時通常由左自右方向進行，畫垂直線時通常由
下向上進行，這時三角板應該在你的右手邊，左手緊扣
住三角板與平行尺，如此可保持三角板的絕對垂直。

　　運筆的時候一定要「轉筆」，初學者對轉筆往往不
能適應，但如果不轉筆來畫線條，那麼必定會畫出頭細
尾粗而且沒有力量的線條，這種線條所構成的圖面一定
不美觀，曬圖效果由其不良，因此，初學者務必勤練線
條，使線條達到輕，重，粗，細，濃，淡一致而且有力
量，如此線條所構成的圖面就會十分美觀，曬圖效果更
是良好。

　　還有運筆的時候注意筆尖常保尖銳，並且使筆尖與
平行尺或三角板保持適當間隙，如此可使三角板或平行
尺的邊緣保持乾淨，當移動三角板及平行尺時才不致弄
髒圖紙，如果筆尖緊緊抵住尺的邊緣，則會使鉛筆灰殘
留在尺上，當你移動三角板或平行尺時，這些殘留的鉛
筆灰一定會弄髒你的圖紙。

　　另外，開始著手畫每一張圖面時，注意應自圖紙的
左上端開始下筆，並按由左而右，由上而下之方向去畫
完一張圖，最後一筆應在圖紙的右下端結束，這樣畫法
，可避免自己的手汗沾溼或污損了已畫好的部份，如此
也可保持圖面的整潔。（見附圖10～18）

第四節　字體練習　比例尺運用　各種記號

字體練習

　　圖面除線條與各種記號外，更有文字說明及數字標
示尺寸，常使用的當然是阿拉伯數字及中文字，英文字
這三種了。如果圖面上的線條及記號均相當美觀，但是
字體卻零亂不工整，這當然會影響這張圖的美感，所以
這種圖面說明文字必須十分工整而清晰可辨。

　　通常我們在圖說文字時，會先畫輕輕的兩道細線，
再將字體寫入這兩道細線中間，這樣可使每個字體的大

小及高低得到一致。一般初學者可畫間距 0.5 公分的兩道細線來練習寫中文,畫間距0.3公分的兩道細線來練習英文及數字。目前已有各種大小不同的英文及數字的「字規」,用字規可使字體美觀工整,但卻增加製圖的麻煩;況且並沒有中文字規,所以各位還是得用心練習字體。

　　中文字體筆劃多,如果嚴格要求使用「仿宋字體」的話,那實在徒增困擾,所以一般多用楷書字體,只要工整有力筆劃清晰即可,有些設計師喜歡用稍稍往右上方斜,而且稍為細長一點的字體,看起來十分美觀,不過這因人而異隨個人所好,所以不必太拘泥於何種字型字體,只要工整美觀即可。(見附圖16)

比例尺的認識與應用

　　比例尺是製圖工作中不可缺的一件工具,沒有它根本無法製圖。因為任何一幢屋子一定都比一張圖紙大得多,我們不可能用「足尺」來畫它(所謂足尺就是與原物體同樣大小的畫法,又稱原寸,亦即一比一),當然得使用比例尺來將它縮小為1/50或1/100等大小的圖面,這裏所謂的1/50或1/100的縮尺比例,許多初學者一時無法明白,其實十分簡單,所謂1/50縮尺就是正常的一公分長度,在1/50縮尺圖上就等於50公分;所謂1/100縮尺就是正常的一公分長度,在1/100縮尺圖上即等於100公分,按此道理類推下去,多做幾次練習也就豁然貫通,能夠運用自如了。

　　通常在室內設計製圖時大多採用1/50縮尺來畫平面圖及天花板圖,用1/20或1/30來畫立面展開圖,用1/10到1/1來畫斷面圖與詳細圖。當然視每個設計案的面積大小及圖紙開數大小來彈性運用各種縮尺比例,不過有一點必須注意,那就是使用縮尺越大,如1/100縮尺,它的誤差當然也大,鉛筆稍為鈍一點就會發生10公分左右的誤差,使用縮尺越小,如1/10縮尺,它的誤差當然越小,幾乎可說不會有誤差發生。不論使用哪一種縮尺來製圖,必須在圖面的下方空白處標明其縮尺,如此可使自己或讀圖者方便測量校對尺寸。

製圖板大 W＝120　　D＝90　　H＝15
　　　小 W＝90　　　D＝60　　H＝15

附圖1

製圖鉛筆　橡皮擦

附圖2

磨蕊器

附圖3

比例尺

附圖 **4**

橢圓板　圈圈板

附圖 **7**

三角板　變角三角板（勾配定規）

附圖 **5**

傢俱板 1/500 1/100

附圖 **8**

消字板

附圖 **6**

刷子

附圖 **9**

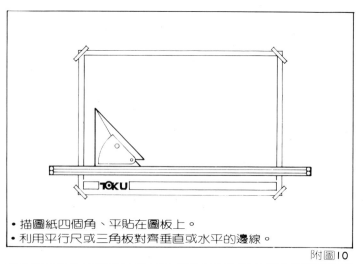

- 描圖紙四個角、平貼在圖板上。
- 利用平行尺或三角板對齊垂直或水平的邊線。

附圖10

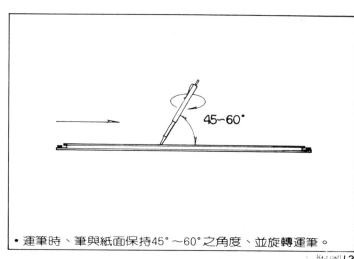

- 運筆時、筆與紙面保持45°～60°之角度、並旋轉運筆。

附圖13

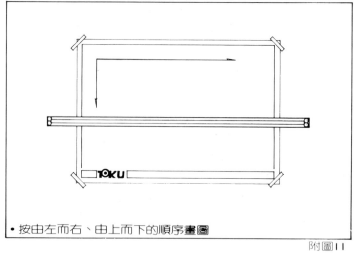

- 按由左而右、由上而下的順序畫圖

附圖11

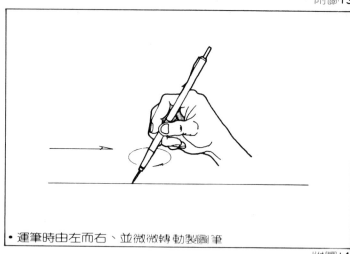

- 運筆時由左而右、並微微轉動製圖筆

附圖14

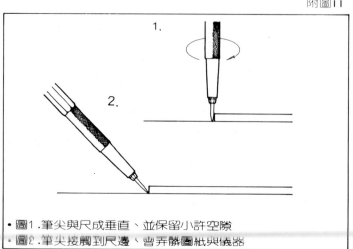

- 圖1.筆尖與尺成垂直、並保留小許空隙
- 圖2.筆尖按觸到尺邊、當弄髒圖紙與儀器

附圖12

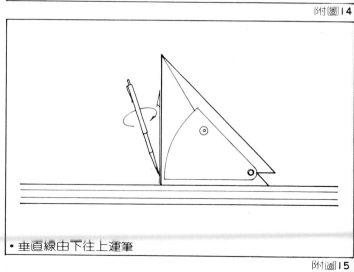

- 垂直線由下往上運筆

附圖15

甲乙丙丁戊己庚辛壬癸忠孝

1 2 3 4 5 6 7 8 9 0

ABCDEFGHIJKLMNOPQRSTUVWXYZ

• 畫平行淡線兩條、字體工整寫入（或使用字規）

附圖16

• 水平、垂直兩線交疊過多

• 水平、垂直兩線未確實相接

• 兩線確實相接

附圖17

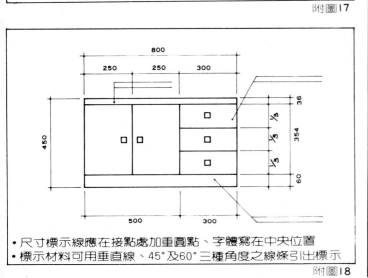

• 尺寸標示線應在接點處加重圓點、字體寫在中央位置
• 標示材料可用垂直線、45°及60°三種角度之線條引出標示

附圖18

各種線條	名　稱	應用說明
———————	重實線	結構，或某細部之強調
——————	實　線	一般製圖線
——————	輕　線	標示尺寸，建材或牆面粉刷
— — — — —	虛　線	表示被遮住的物體
——·——·——·——	細長一點虛線	柱芯，牆芯線常用
——·——·——·——	一點虛線	表示活動的設備，或開門方向
——··——··——	二點虛線	可彈性運用
——···——···——	三點虛線	可彈性運用（如表示鐵捲門）

附圖19

代　號	説　　　　　明	記　號	説　　　　　明
L	表示客廳	⊕— — —	柱芯線番號
D	表示餐廳	➤— — —	基準線(芯線)
K	表示厨房	A⌐	圖面展開方向
BRm	表示寢室	A◇B (D,C)	立面圖方向，順序（順時鐘方向進行）
Ba	表示浴室		
ELV	電梯	(A)	立面圖號 表示A向立面圖
E.S	電扶梯	A—A'	展開圖號 表示A-A'向展開圖
SW	不銹鋼製窗	(5/S)	斷面圖號（第幾號記入 斷面之英文字母）
SD	不銹鋼製門	(3/D)	詳細圖號（第幾號記入 詳細之英文字母）
SDW	不銹鋼製落地門窗	◯A	細部放大（圓用虛線，輕線）
AW	鋁製窗		
AD	鋁製門	FL.	表示地坪線
ADW	鋁製門窗	C.H	表示天花板高度 如CH=2400m/m
WW	木製窗	@	表示固定間隔或距離 如@=450m/m
WD	木製門	∅	表示直徑 如∅=500m/m
(2/AW)	門窗號（如第2號）門窗種類代號記入	R 500	表示半徑爲500m/m
董事長室	室名表示（文字記入方格内）	◆	表示地坪昇降 如+100m/m 50m/m
(4/25)	第幾圖號（第4圖）第幾張圖記入	UP→	表示上昇，或下降之方向DN表示下降

附圖20

建材記號

圖例名稱＼比例	縮尺 $\frac{1}{100}$	縮尺 $\frac{1}{30}$～$\frac{1}{50}$	縮尺 $\frac{1}{10}$～$\frac{1}{1}$
鋼筋混泥土			
磚　牆（B）			
磚　牆（B/2）			
木　造　牆			
壁　　　板			
夾　　　板			
木　心　板			
木　　　材			
石　　　材			
磁　　　磚			
水　泥　沙　漿			
疊　　　蓆			
鐵　絲　網			
玻　　　璃			
地　　　盤			
鋼　　　骨			

附圖2

門窗記號		設備記號		傢俱記號	
圖例	名稱	圖例	名稱	圖例	名稱
	單 開 門		消 防 栓		三 人 沙 發
	雙 開 門		分 電 盤		單人扶手沙發
	雙開180°自由門		消防灑水頭		無扶手沙發
	迴 轉 門		偵 烟 器 / 火災警報電鈴		茶 几
	折 疊 門		出 風 口		六人份餐桌椅
	伸 縮 門		迴 風 口 / 擴 音 喇 叭		
	互 拉 門		嵌 燈 / 日 光 燈		
	單 拉 門		檢 修 口		浴 槽
	拉 藏 門		方型日光燈		雙 洗 臉 槽
	兩 開 窗		吊 燈		馬桶、下身盆、小便器
	三 開 窗		枱燈或立燈		雙 人 床
	四 開 窗		固定式投光燈 / 軌道式投光燈		單 人 床
	固 定 窗		壁 燈 / 圓型投光燈		高 櫃
	雙 開 窗		窗型冷氣機		矮 櫃
	單 開 窗		電源插座 / 220V 插座		衣 櫃
	上昇之樓梯		電 話 / 電視天線出線口		流 理 台

附圖22

18

第五節　投影的認識與三面圖

　　每一物體通常都有六個面，即上下、左右、前後，如果我們畫一個物體只畫其平面（俯視）而已，那麼客戶或工人都不可能明白究竟其成型後會是什麼樣子？因為有許多物體在平面圖（俯視）上的型狀完全一樣，例如一張方茶几，一張方型桌，或一張方型椅子等，所以每一物體必須藉著至少三個面來表現，亦即平面、立面、側面，才能使客戶或工人充分明白其形狀大小。

　　這裏所謂的平面、立面、側面等圖，基本上是正投影圖，也就是我們的視線與物體表面成垂直，這種正投影圖可以忠實表達物體的型狀大小，不會產生變形的情況。

　　初學者可以拿手邊的磨鉛筆機來練習，使用1/1的足尺比例來畫其平面圖，與向下投影畫出其立面，再向右或左投影畫出其側面，藉這個練習來建立投影的觀念，同時練習尺寸精確標示。

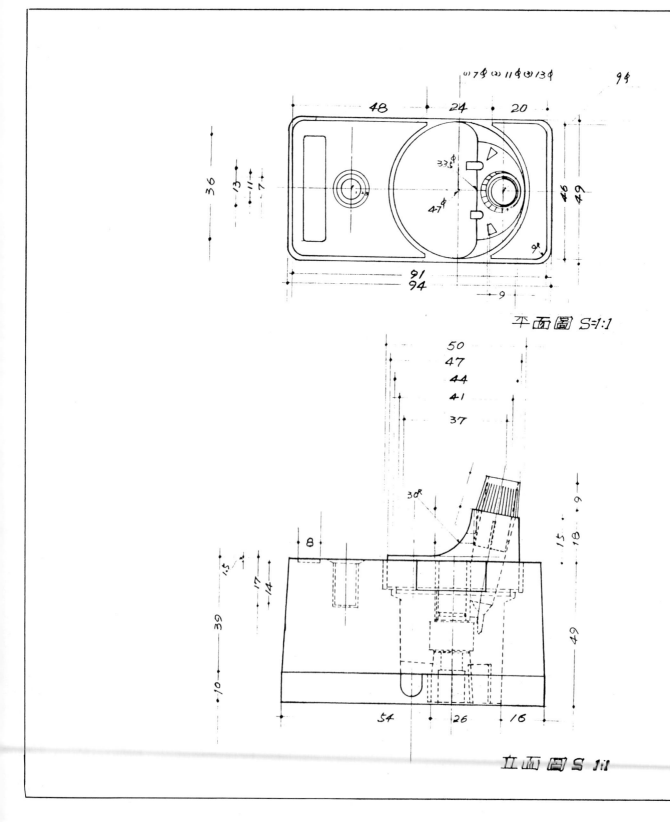

平面圖 S=1:1

立面圖 S 1:1

製圖順序

通常室內設計製圖可分為如下列三個階段：
基本設計—①平面圖（視大小案子運用 $\frac{1}{100}$ 、$\frac{1}{50}$、$\frac{1}{30}$ 比例尺）
　　　　②天花板圖（同上）
　　　　③透視圖（視大小案子畫透視草圖或彩色透視圖）
實施設計—①平面圖修正（比例尺同基本設計）

②天花板圖修正（同上）
③立面展開圖（$\frac{1}{30}$比例尺）
④斷面詳圖（$\frac{1}{10}$～$\frac{1}{1}$
整　　理—①家具圖
②燈具圖
③施工說明
④建材樣品板
⑤曬圖造冊

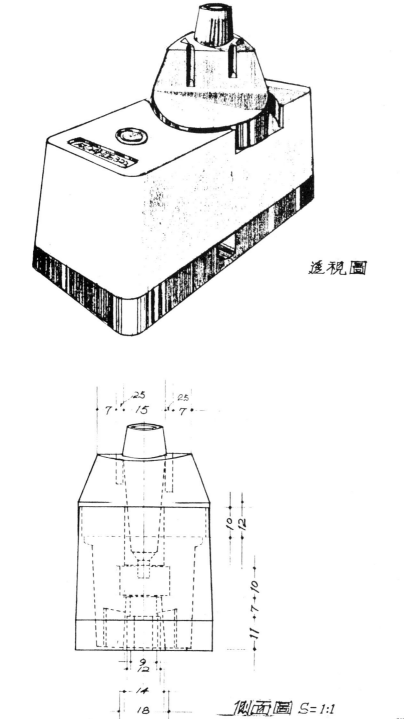

透視圖

側面圖 S=1:1

學生習作示範　蘇慶昌提供

第一章作業：

① 線 條 練 習—畫一20×20公分見方空格，每間距0.3
公分畫一條水平線，再同樣間距畫垂直
線，然後畫45°的對角斜線，並且分別使
用不同筆芯，如此可磨練學生的線條、
運筆、耐心、精準及圖面整潔。

② 字 體 練 習—畫間距0.5公分輕線數十條，然後將中文

寫入，每寫一行空一行，要求學生抄寫
一篇社論或任何文章，藉此要求字體清
晰工整。

③ 比例尺練習—規定幾個不同尺寸大小的方型，使用不
同縮尺，讓學生練習比例尺應用，並須
標明尺寸，單位及縮尺。

學生

範　蘇慶昌提供

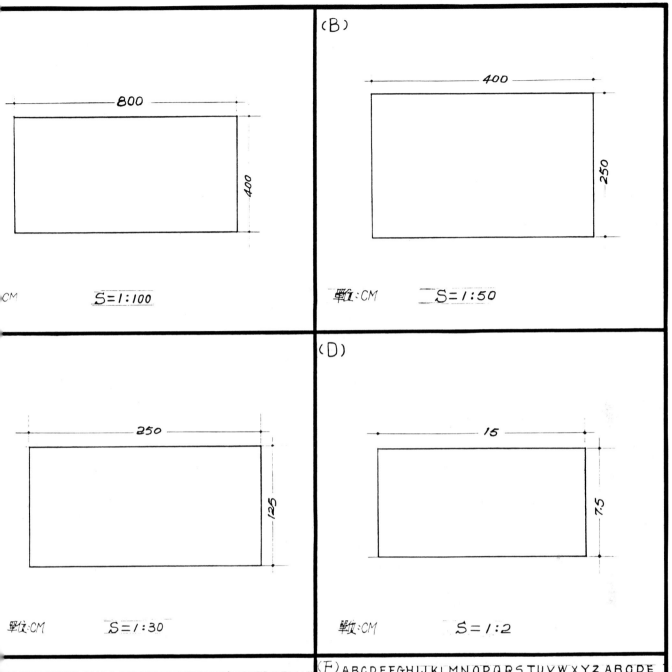

（B）

800

400

S＝1:100

CM

400

250

單位:CM S＝1:50

250

125

單位:CM S＝1:30

（D）

15

7.5

單位:CM S＝1:2

許多人來說室內設計是一門美的學問它

成果是大家所願意見到的美的快樂的

然而 對於專業從事室內設計的人來說

設計却是一門得付出相當努力和訓練

易問室內設計家和畫家插圖家不同室

計家的想像必需具像化後才算成功

有豐富有趣的想像化功能化的階段

相當不容易的在將美好的構想著實具像

過程中施工圖是室內設計家絕不能少

通工具可惜目前國內許多人都忽視了它

要性無怪乎許多作品的構想而結果往

去甚遠。

（F） ABCDEFGHIJKLMNOPQRSTUVWXYZ ABCDE
FGHIJKLMNOPQRSTUVWXYZABCDEFGHIJK
LMNOPQRSTUVWXYZABCDEFGHIJKLMNOPQ
RSTUVWXYZABCDEFGHIJKLMNOPQRSTUVWXY
ZABCDEFGHIJKLMNOPQRSTUVWXYZABCDEFGHIJ
KLMNOPQRSTUVWXYZABCDEFGHIJKLMNOPQ
RSTUVWXYZABCDEFGHIJKLMNOPQRSTUVWXYZ
ABCDEFGHIJKLMNOPQRSTUVWXYZABCDEFGHI
JKLMNOPQRSTUVWXYZABCDEFGHIJKLMNOP
QRSTUVWXYZABCDEFGHIJKLMNOPQRSTUVWXY
1234567890123456789012345 67890123
45678901234567890123456789012
34567890123456789012345 6789012
345678901234567890123456789012
34567890123456789012345 67890012
345678901234567890123456789012
34567890123456789012345 67890123
456789012345678901234567890123
4567890123456789012345678
90123456789012345678901234567890

示範　蘇慶昌提供

第二章　室內設計製圖實務

一套完整的室內設計圖至少包括有平面圖、天花板圖、透視圖、立面展開圖、斷面詳圖等五種，如果與客戶的合約內容還包括家俱設計，燈具設計的話，那當然得另外增加這兩種圖面了。

這一套完整的設計圖是隨著設計師與客戶的溝通，逐步漸進的分段完成，由最基本的草圖提出檢討到最後一張斷面詳圖為止，大致可分為基本設計與實施設計兩個階段。所謂基本設計是著重於整個設計理念的構思，它大致包括平面圖，天花板圖，透視圖三種圖面，它的主要任務是用來向客戶說明設計師對整個設計案的大致構想，例如大致的動線與隔間情形及完成後的預想情況；在這個階段往往會有部份修改的情形發生，因為每個客戶的生活習慣及喜好或預算都不相同，這時設計師應能接納客戶的意見並以專業知識加以檢討，必要時擇善固執的委婉的說服客戶接受原設計構想，但也時時不忘記自己終究不是這個房子的主人，應該替客戶的生活起居及使用維護各方面多作考慮，在不妨礙整體設計表現的地方無妨稍做退讓，這樣做法，相信可使這個設計案很快得到確認，如此才有可能繼續下一階段的工作。

基本設計得到客戶的同意後，應立刻進行實施設計，所謂實施設計就是將上一階段的設計構想，以立面圖，斷面詳圖，建材及色彩計劃等作業來加以檢討，這個階段的重點是著重於施工方面的檢討，例如材料的應用是否恰當？比例分割是否具有美感？尺寸是否正確？施工技術方面是否可行？……等等各種實務上的工作，所以又有一種呼「施工圖」。

既名為施工圖即可知其重要性了，因為僅管有再好的構想，但如果對施工知識完全不知或一知半解，那麼將來在實際工作上必會發生許多困難和錯失，這必會造成設計師的損失，或使得工程預算漫無止境的追加，以致發生客戶與設計師雙方失和而拒付工程款的嚴重情形。

有心從事室內設計工作的初學者，對這方面應多加用心，平時對各類建材的規格及特性應多做瞭解，對施工過程也應多加注意，對一般家俱的尺寸及人體的動作尺寸也應留意並牢記在心，這樣經過幾年磨練後當可駕輕就熟了。

第一節　平面圖

將一幢建築物從水平方向剖開後所得到的正投影圖就稱之為平面圖。通常它的剖開高度大約是自地坪起計算100～150公分的地方，也就是大約我們眼睛視平線的高度，如此高度將會剖到建築物的許多主要構件，例如門，窗，牆，柱或較高的櫥櫃，或冷氣設備等。

室內設計的平面圖主要在表現整個設計案的空間規劃，也就是動線是否流暢？隔間是否恰當？各類家俱的按排是否合乎使用需要？又，每一隔間的面積有多大？用什麼材料來隔間？用哪類材料來做地坪處理？……等。

因此在畫平面圖之前應親自到設計案的現場做一番勘查與丈量的工作，除了仔細丈量每一牆，柱，門，窗及樓面、高度等尺寸之外，還得注意這幢房子的構造，例如何處是鋼骨混凝土造？何處是磚造？何處有管道間？以及它的各種水、電、瓦斯等設備位置，最好也瞭解

它的座向,這對採光的設計有很大幫助,由其國內大眾迷信風水地理者大有人在,座向的瞭解因而更不能忽視。

　　畫平面圖時首先應決定使用哪一種縮尺比例,通常我們都用四開描圖紙來進行,所以房子的面積大小與規格必須能全部納入一張四開描圖紙內才可以,一般大多採用1/50或1/100的縮尺。然後將整個房子的現況畫出來,再按自己的構想及客戶的使用條件去進行規劃,這時無妨先用草圖紙來進行規劃的工作,等規劃完成之後再畫工整漂亮的平面圖,這時前面章節中有關線條的類別及應用還有各種記號應用,尺寸標示,文字說明等全部用上了。如此用心表現的圖面加上合理的規劃,通常設計案獲得通過的機會很大。

a.平面圖的定義:①是將建築物從水平的方向剖開所得正投影圖。

②通常都剖過建築物主要的垂直構件及各門窗開口,其位置大約離地板約100〜150公分的地方。但有時也會例外,例如表現窗型冷氣孔時。

b.平面圖的責任:①說明面積大小、形狀、內部隔間、設備擺置、門、窗位置等。讓業主能夠明瞭設計師的構想。

②說明尺寸及結構,讓施工者能夠充分瞭解在何處有何結構（如砌磚、木造）的物體,其尺寸大小又是多少。

c.如何畫平面圖:①詳細丈量現場尺寸,充分瞭解現場條件。（如結構、設備）

②視空間面積之大小,決定使用 $\frac{1}{100}$ 或 $\frac{1}{50}$ 或 $\frac{1}{30}$ 的比例,畫在四開或對開描圖紙上。

③運用各種線條及建材記號,清楚的畫出現況,並標入其正確尺寸。

④融合業主的要求條件與自身的設計理念,配合現場的條件因素,做出一個合理的規劃。

⑤根據規劃好的草圖再運用各種線條及圖號,漂亮的表現出一張精心繪製的圖面。

⑥除了尺寸之標示外,時間足夠時,最好將所構想的使用建材詳細的用文字標示出來,如此,可協助客戶對平面圖的進一步瞭解。

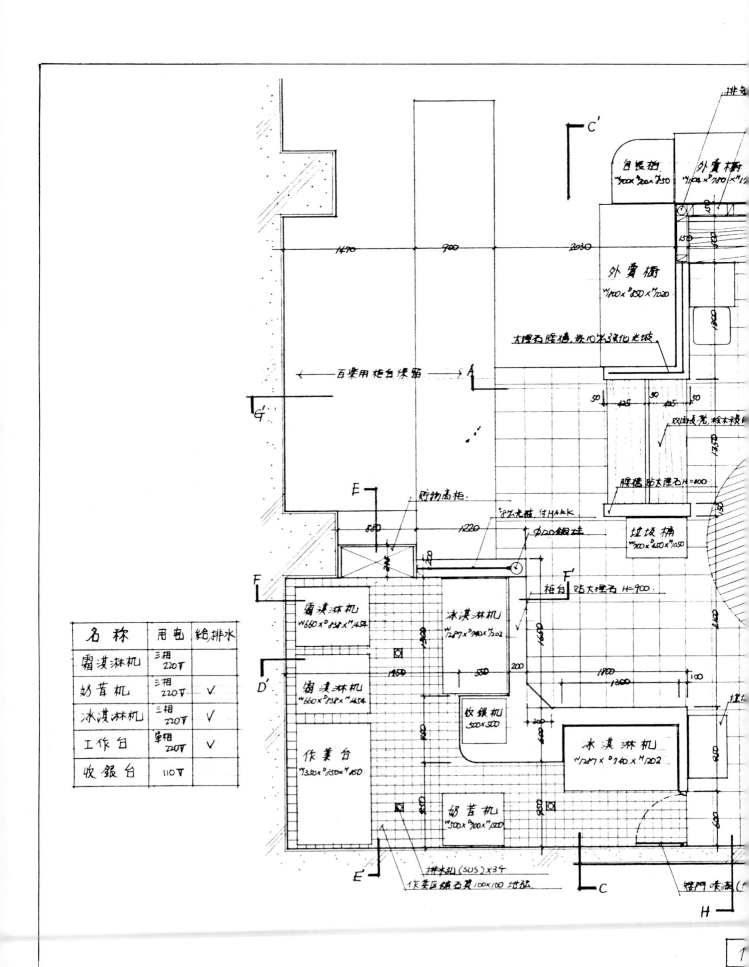

名 称	用 电	绐,排水
霜淇淋机	三相 220V	
奶昔机	三相 220V	√
冰淇淋机	三相 220V	√
工作台	单相 220V	√
收银台	110V	

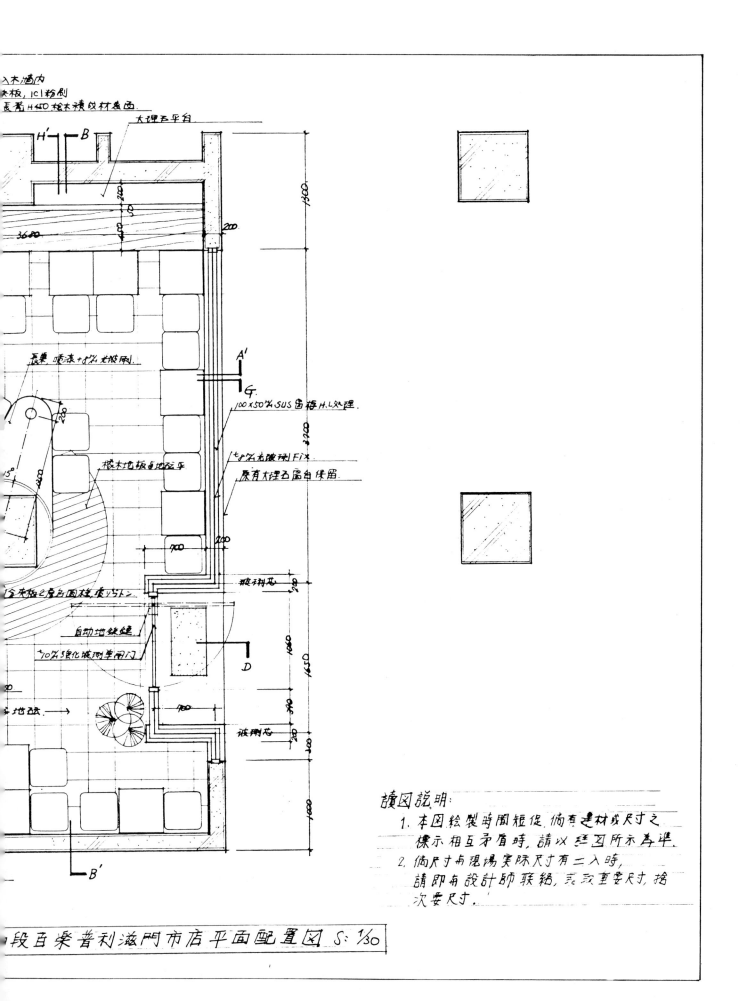

段百樂普利滋門市店平面配置図 S: 1/30

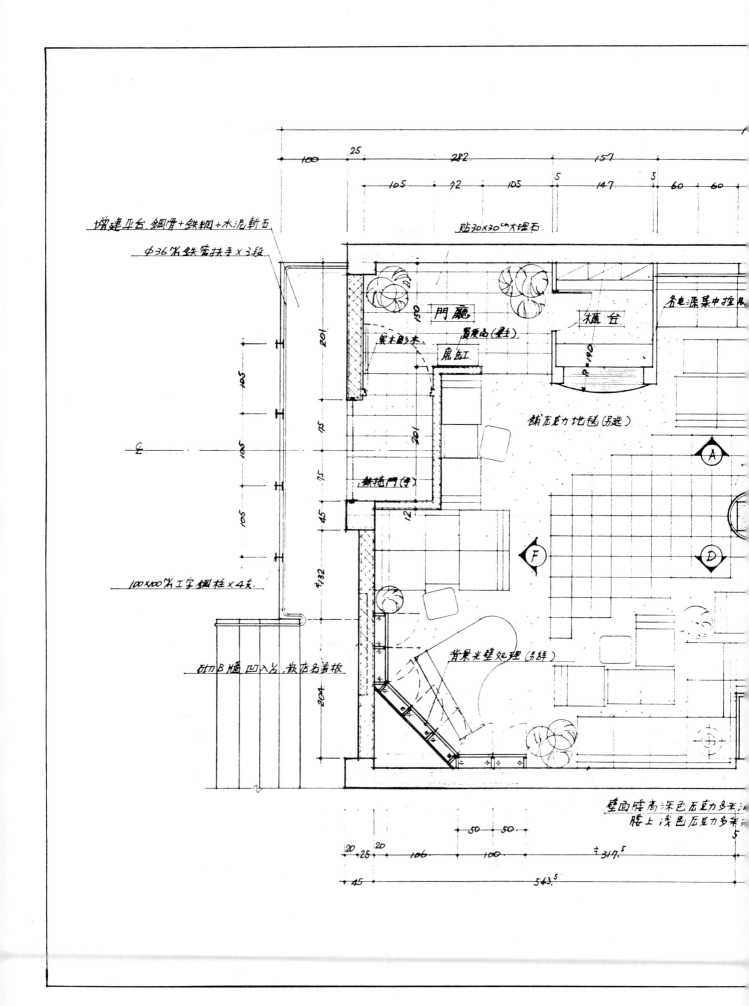

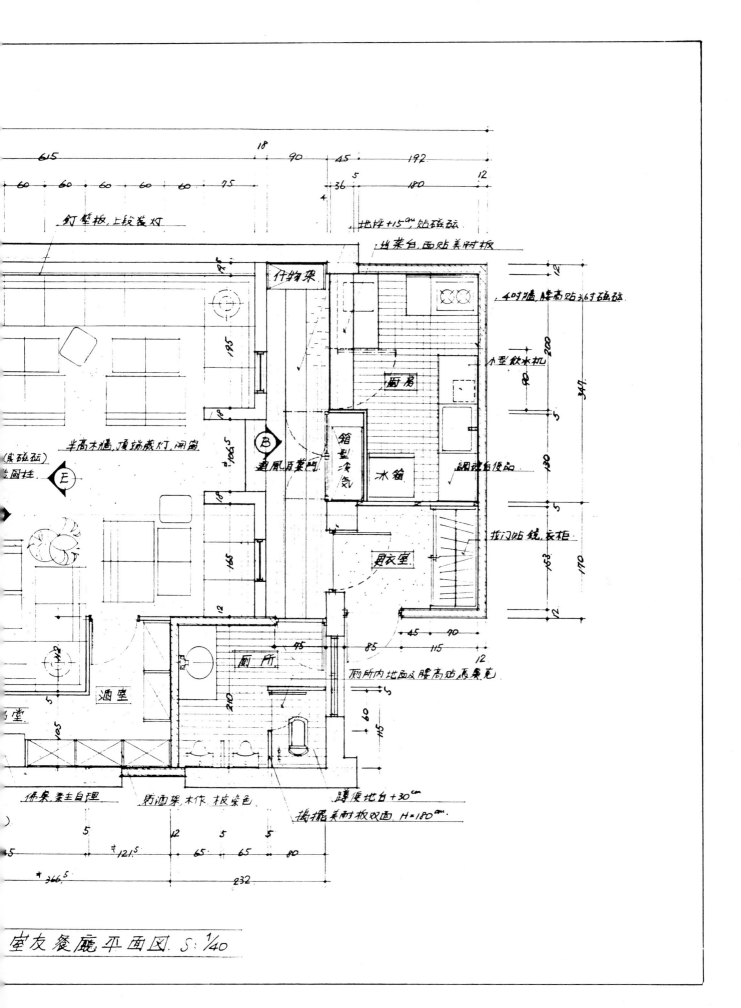

釘壁板,上段裝灯

地坪+15ᵃᵐ 貼磁磚

什物架

当菜白,面貼美耐板

4吋牆,腰高貼3吋磁磚

廚房

小型飲水机

箱型冷氣

水箱

調味台便的

半高木牆,頂端藏灯,用磚

避風口裝門

B

更衣室

拉门貼鏡,衣柜

(麻磁磚)

造圆柱

E

廁所

廁所內地面及腰高貼馬賽克

酒室

佛堂

佛桌,業主自理

防酒架,木作,板茶色

蹲便地台+30ᶜᵐ

揭摆美耐板双面, H=180ᵃᵐ

615 18 90 45 192

60 60 60 60 60 75 36 5 180 12 4

12

185

195

18 1065

165 18

260 80 347 5 130 163 170 12

12 5

95 85 45 70 115 12

210 60 115 5

5 12 5 5

5 121.5 65 65 80

366.5 232

105

室友餐廳平面図. S: 1/40

30

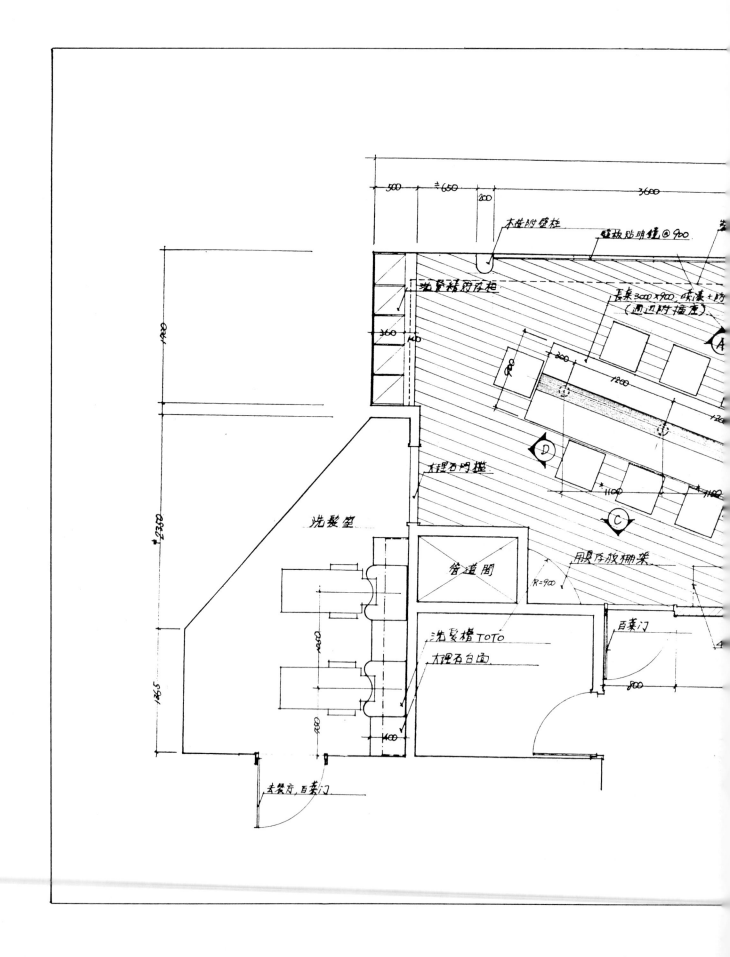

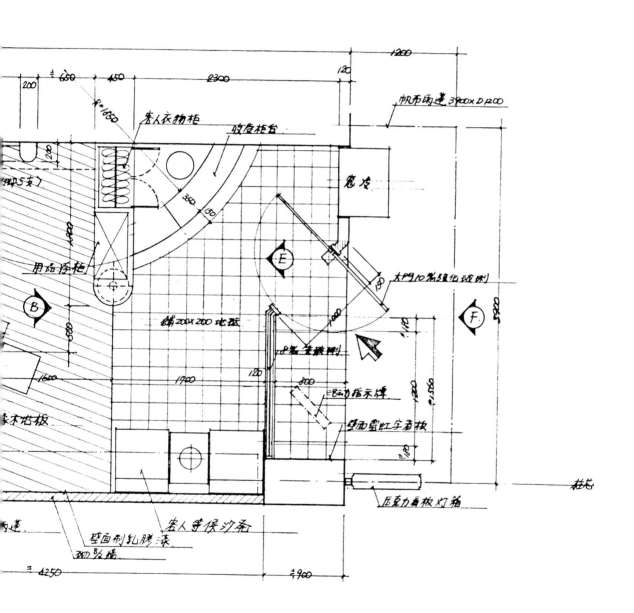

髮廊民生東路分店平面圖 S: 1/30

32

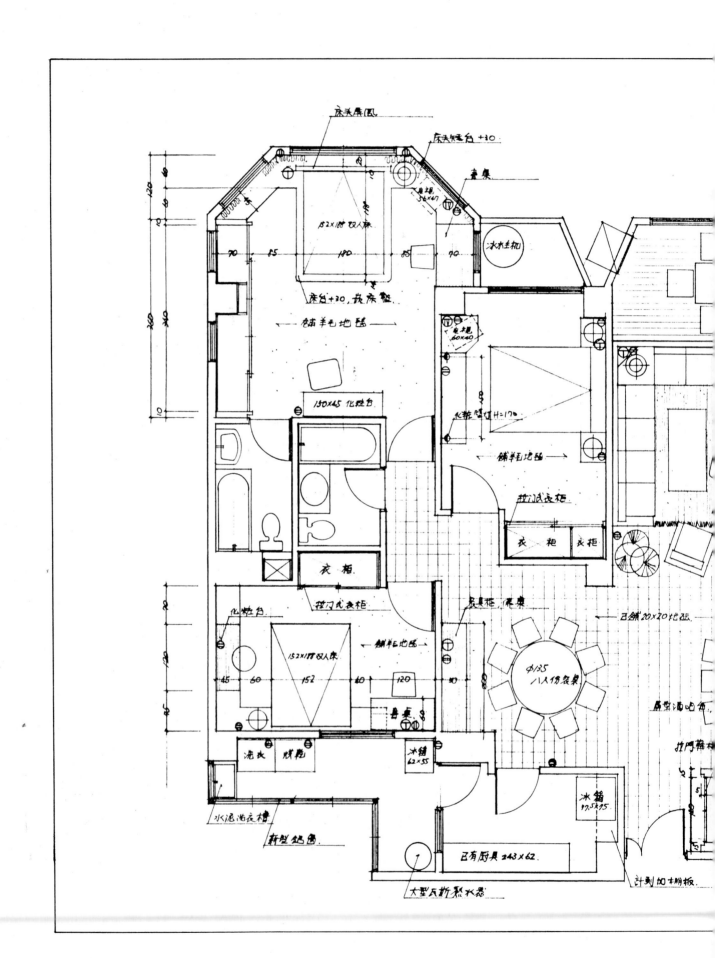

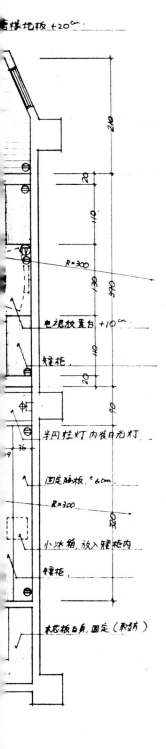

连接地板 +20ᶜᵐ

240

20

110

R=300

130

390

电视放置台 +10ᶜᵐ

矮柜

20

10

半圆柱灯内装日光灯

36

固定隔板 t6cm

R=300

320

小冰箱 放入矮柜内

矮柜

木芯板自身 固定（采纳）

天母甲桂林 张公馆 平面配置图 S: 1/50

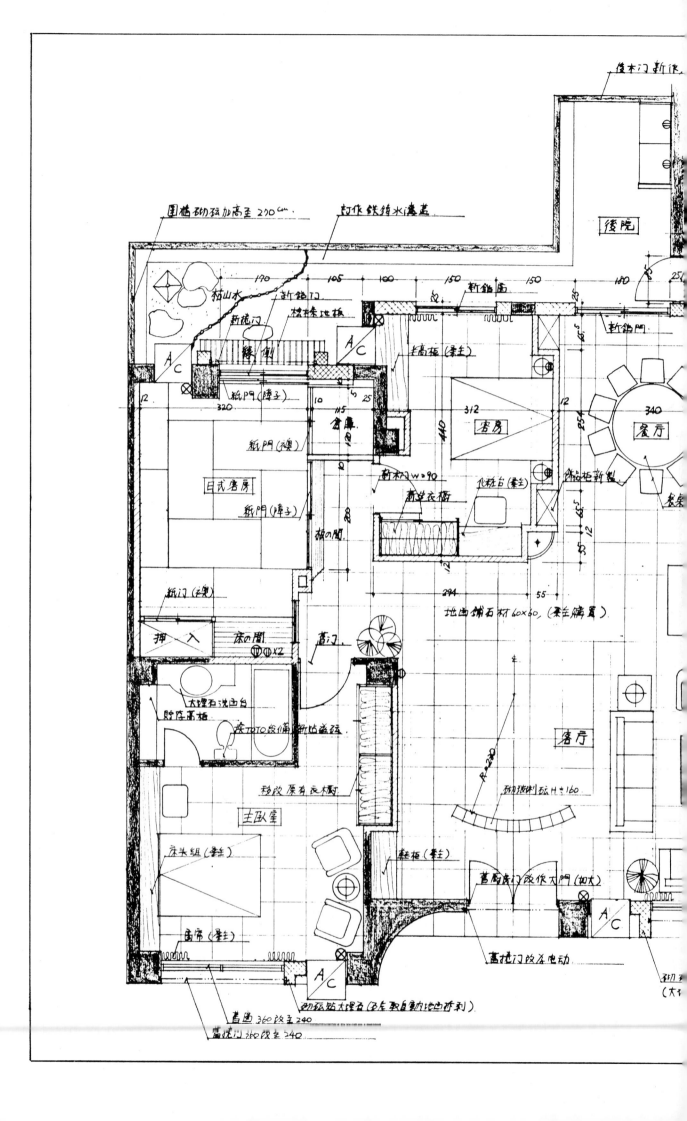

20ᶜᵐ.

拆成設備, 新地磚磚.

舊門改用
95
145
12

原紅鋼磚地作打底修補
木刀w=90
原源程台新作门庄地長
厨房
╳2
水箱 230

╳2

(業主)
╳2

╳4
綜合柜(業主)

╳2
圍帝(業主)

圍戶360改為240.
门360改為240

(地坪拆刮見整的).

图例說明:

███████ 舊有水泥牆

▨▨▨▨▨ 新砌 8吋砖牆

══════ 新砌 4吋砖牆

══════ 新钉双面夾板隔間.

註: 本建物版下 H 265ᶜᵐ.
　　　樑下 H 230ᶜᵐ.

① ②

5750　　　　　　5150

4100　　120 660 850 760 30 760 30

大能冷氣主机 Φ750

原有冷氣口鋁窗封閉貼壁布
原門打除引砌封閉補三丁掛
新鋁窗1760x2170

書櫃 書櫃 書櫃 進口窗帘紗(中褶)壁板封閉
鞋櫃 2100x600x900
木件皮製少發組
休息沙發座(印花布)K
900x2100頂斯揚地毯
矮小窗窗帘 2700xH2170
1 ADW
Φ600桌
L N
床舖風 1930x2030 4260
3600x2700頂斯揚地毯
地板全鋪台灣檀木60300碎軸塗
更衣貼壁布(3步驟)
寫字桌1500x700紅木
1900x400x460凳子
洗臉櫃2100x600x1500紅木
75%双面附双扉屏風100
全室鋪30%立绒地毯
1 WD
大理石門檻
衣櫃門先貼6%鏡光
2 WD 大理石門檻
5 ADW
大理石門檻
+50 +150
2 WD
壁鏡750x1050x6
整裝櫃1750x4
Q E
大理石975x600
和成FL-53
和成CS153 和成L363
大理石台600x1500
TOTOL-525CF
明鏡670x750x900

50 1063 50 1063 50 1053 30 1500 120 700 950

JB BB 288 1720 1650 120 400 1000

37

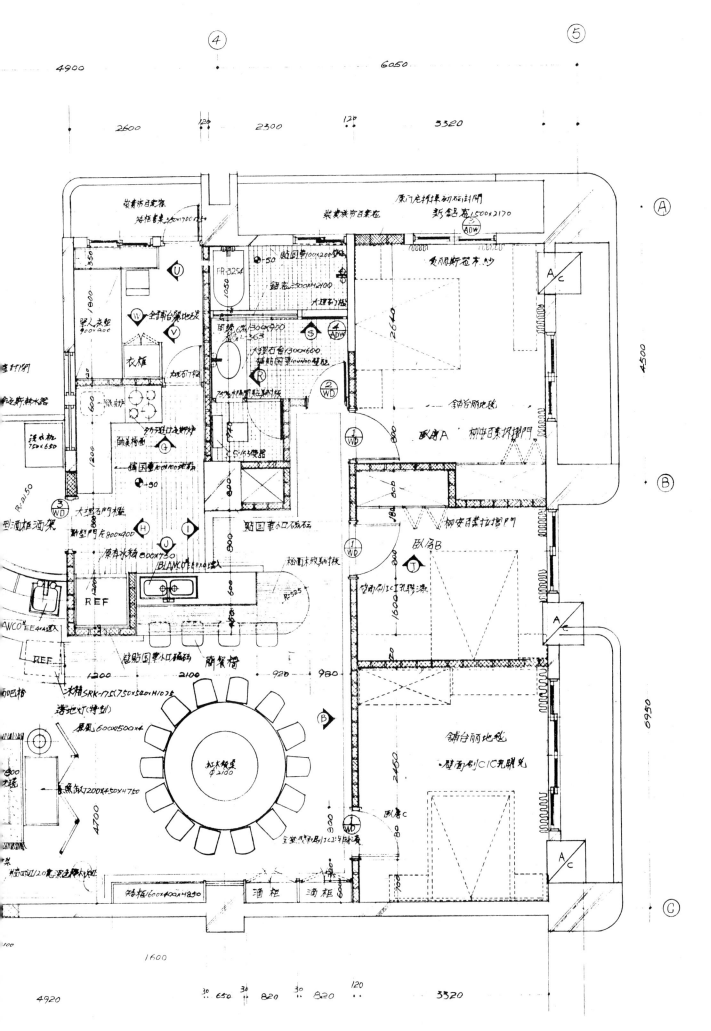

學生習作示範　蘇慶昌提供

第二節　天花板圖

假設有一大片鏡子舖滿整間屋子地面，從這片鏡子上所得到的映像，就是我們通稱的天花板圖，所以天花板圖實際上就是天花板的倒影圖。

天花板圖在室內設計中份量不輕，舉凡天花板的造型，材料，燈具設備的位置，冷氣出風口的位置，消防設備的位置等都得藉著它表現出來。由其目前房子的樑體大，樑下淨高太低的情況頗讓衆多客戶感覺不適，所以經常藉著天花板的處理來遮掩或加以修飾利用，來增加整體的視覺美感，所以天花板圖往往是叫設計師最頭

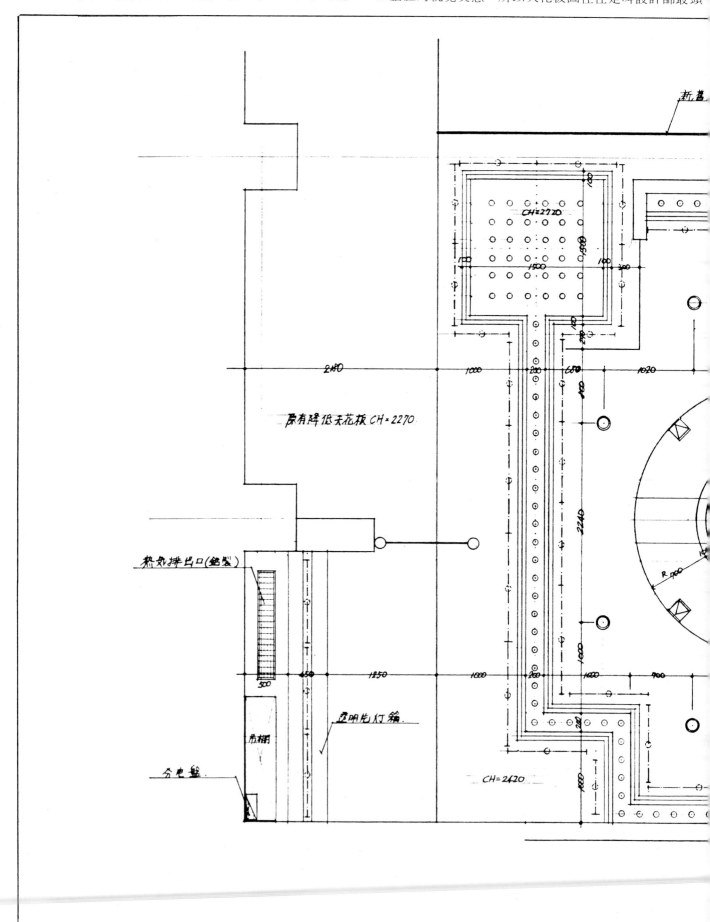

痛的一項作業。

因此，在丈量現場的時候不可忽視每一根樑體的大小尺寸及它的位置，而且要將這些樑體在現況圖上用虛線表現出來，並註明樑下淨高尺寸有多少公分，如此在做平面規劃及天花板圖規劃的時候會有許多幫助，例如

在隔間及造型設計方面，照明設計及選擇燈具種類方面，還有風管及冷氣設備的按排等等才能確實可行，否則，將會由於一時的疏忽而影響整個設計案的表現及工程進度，以及工程預算的控制。

畫天花板圖時先將已完成的平面圖放在製圖桌上，

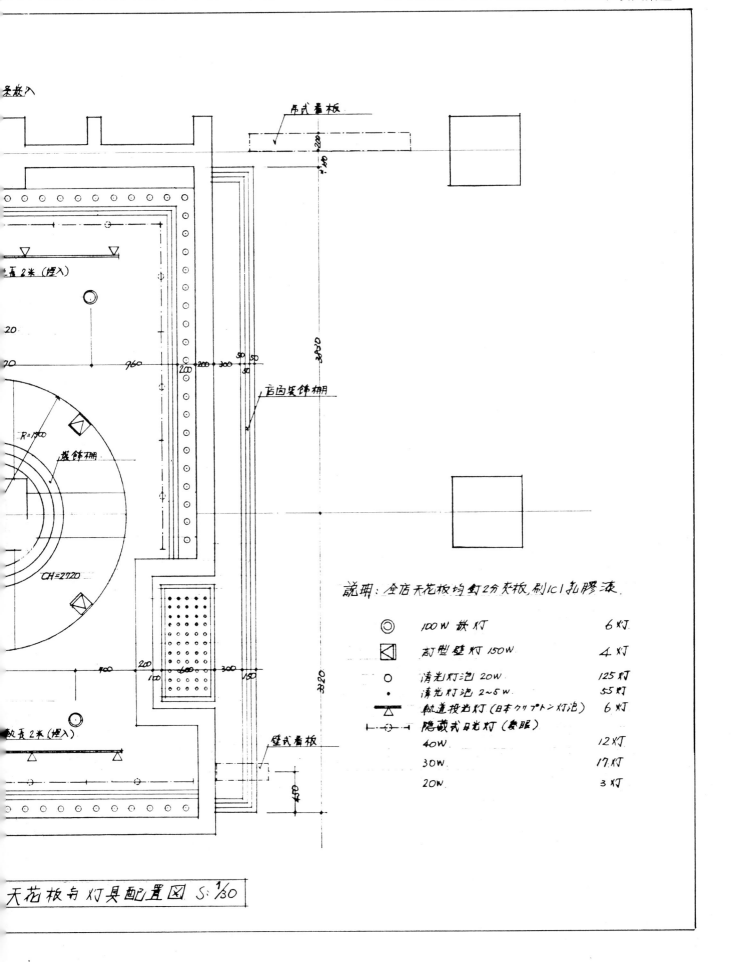

天花板与灯具配置图 S:1/30

另外覆上一張空白的描圖紙，首先將整個建築物輪廓及內部隔間全部描繪完成，這時可將那些門，窗部份省略不畫，另外有些接觸到天花板的家俱，如高書櫥、高衣櫃等也得畫出來，還有窗簾箱也不可忘記，因為這些高的櫥櫃及窗簾箱的位置均會影響整個天花板規劃。接著再根據自己的構想去做天花板的造型處理，照明設計，設備安排等工作，最後還必需將這些造型、設備、照明燈具等位置加以標示正確尺寸，並文字說明天花板高度及使用材料，如此就可大功告成了。

由於所有燈具及各類設備在天花板圖上均用「抽象」的各種記號去表現出來，除了設計師自己明白什麼記號表示哪一種燈具或設備，其它如工人與客戶都不一定明瞭，所以應在畫完天花板圖之後，選擇圖面剩餘空白的地方，用表格的方式把這類記號，名稱及數量表現出來，不但方便工人與客戶閱讀圖面，更方便自己不會忘記。

a.天花板圖的定義：①天花板圖通常是天花板的倒影圖
②正如我們在地板上放置一大面鏡子，從鏡面上所反映出來的現像一樣。

b.天花板圖的責任：①說明天花板的造型及建材。

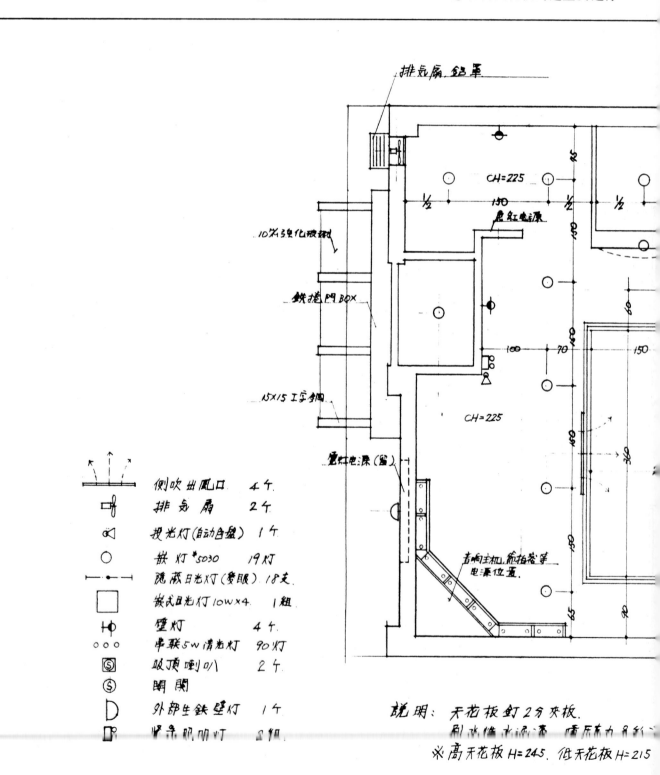

排氣扇，鋁罩

10%強化玻璃

鐵捲門BOX

15×15工字鋼

電燈電源(留)

CH=225

隔紅電源

CH=225

音響主機．錄拍器等
電源位置．

側吹出風口　4个
排氣扇　2个
投光灯(自动自盤)　1个
嵌灯 #5030　19灯
隱藏日光灯(愛眼)　18支
嵌式日光灯10w×4　1組
壁灯　4个
串聯5w清光灯　90灯
吸頂喇叭　2个
開關
外部生鐵壁灯　1个
嵌条明明灯　8組

說明：天花板釘2分夾板．
刷水泥水泥漆，喷底高力8彩之
※高天花板H=245．低天花板H=215

②說明天花板上的各種設備，如各
　式照明燈具或消防、擴音設備。
③標示尺寸，讓施工者充分明瞭其
　造型之大小、設備之間距。
c.如何畫天花板圖：①將已畫好的平面圖平鋪於圖桌上。
②另外一張空白描圖紙重覆平面圖
　上，將建築物的輪廓及其內部隔
　間等線條畫出。

③循平面規劃時所預定的構想，將
　天花板的造型、使用建材、收邊

線板及各種燈具、設備等詳細畫
出來。
④應注意建築結構的大小樑、柱是
　否會妨礙到天花板的造型構成；
　計劃安裝的燈具或風管設備是否
　與樑體發生衝突。
⑤標尺尺寸及使用建材等文字說明。
⑥在圖面適當位置畫一圖例表，清
　楚的表示出何種記號代表何種設
　備，而其數量又有多少個，其用
　電量又有多少。

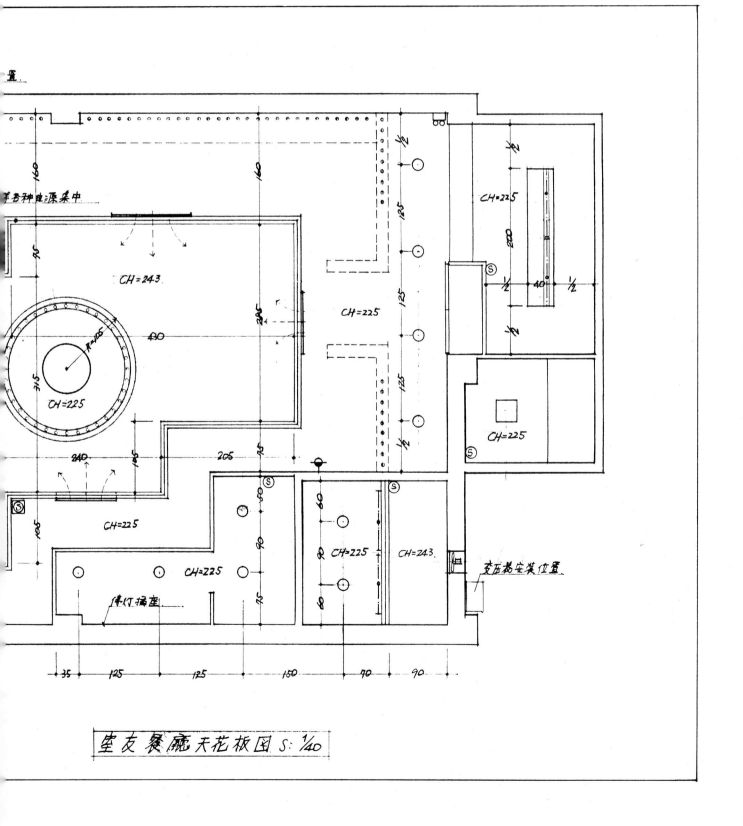

室友餐廳天花板圖 S: 1/40

42

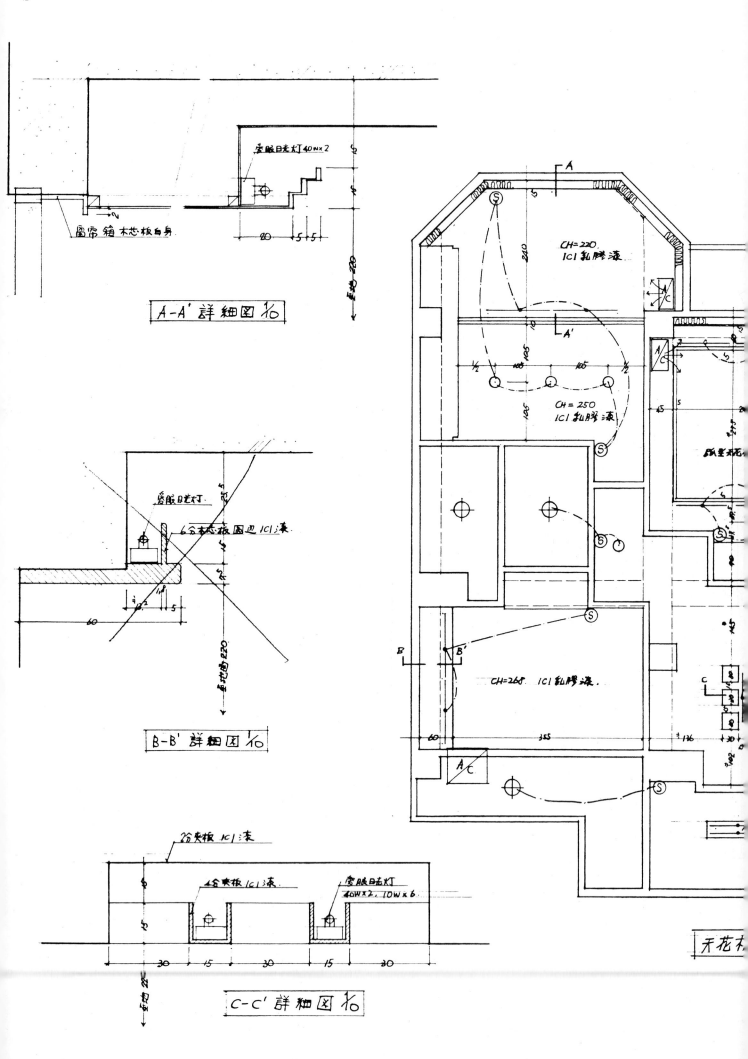

A-A' 詳細図 1/10

B-B' 詳細図 1/10

C-C' 詳細図 1/10

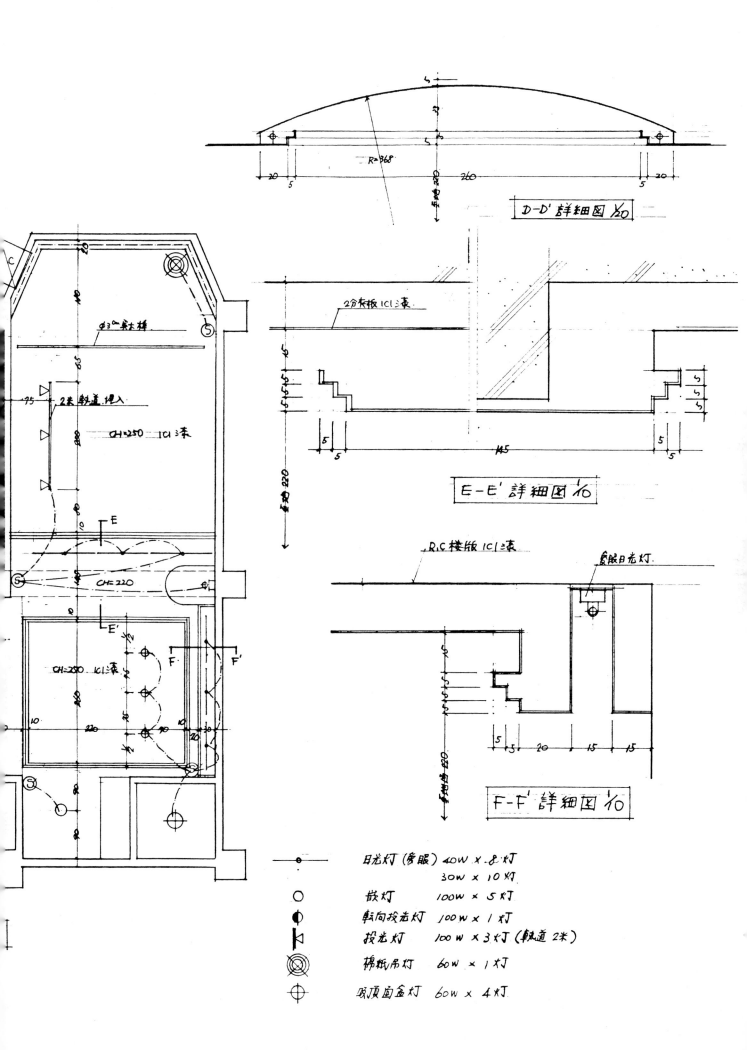

43

D-D' 詳細図 ⅟20

R=368

2分夾板 IC1漆

E-E' 詳細図 ⅟10

R.C楼版 IC1漆

複眼日光灯

F-F' 詳細図 ⅟10

φ3~紫木棒

2米軌道埋入

CH=250 IC1漆

CH=220

CH=250 IC1漆

日光灯(複眼) 40W×8灯
30W×10灯

散灯 100W×5灯

転向投光灯 100W×1灯

投光灯 100W×3灯 (軌道2米)

綿紙吊灯 60W×1灯

吸頂面金灯 60W×4灯

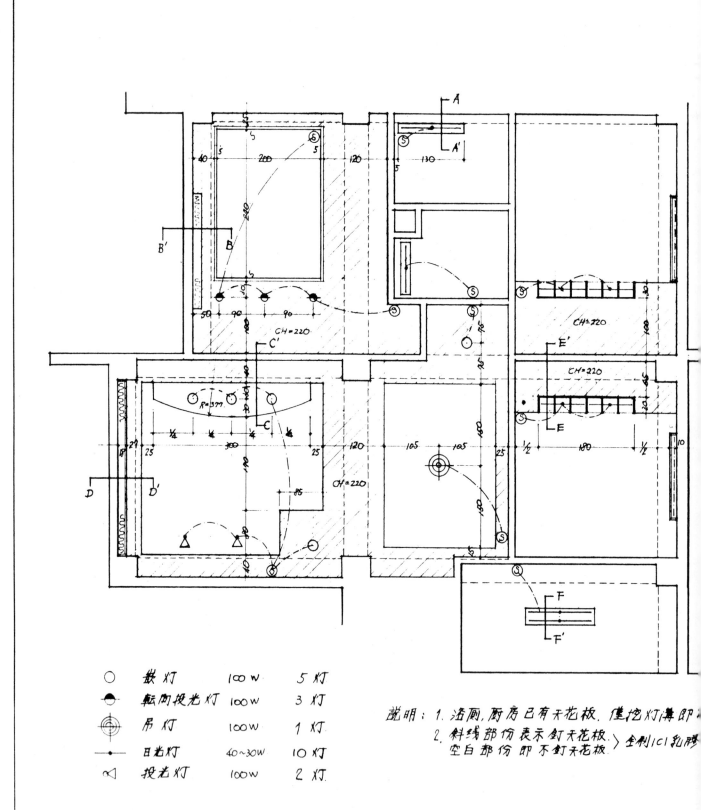

○	嵌 灯	100 W	5 灯
●	轉向投光灯	100 W	3 灯
⊕	吊 灯	100 W	1 灯
──	日光灯	40~30W	10 灯
◁	投光灯	100 W	2 灯

說明: 1. 浴廁, 廚房已有天花板. 僅挖灯溝即
 2. 斜線部份表示釘天花板. 全刷ICI乳膠
 空白部份 即不釘天花板

天花板圖 S: 1/50

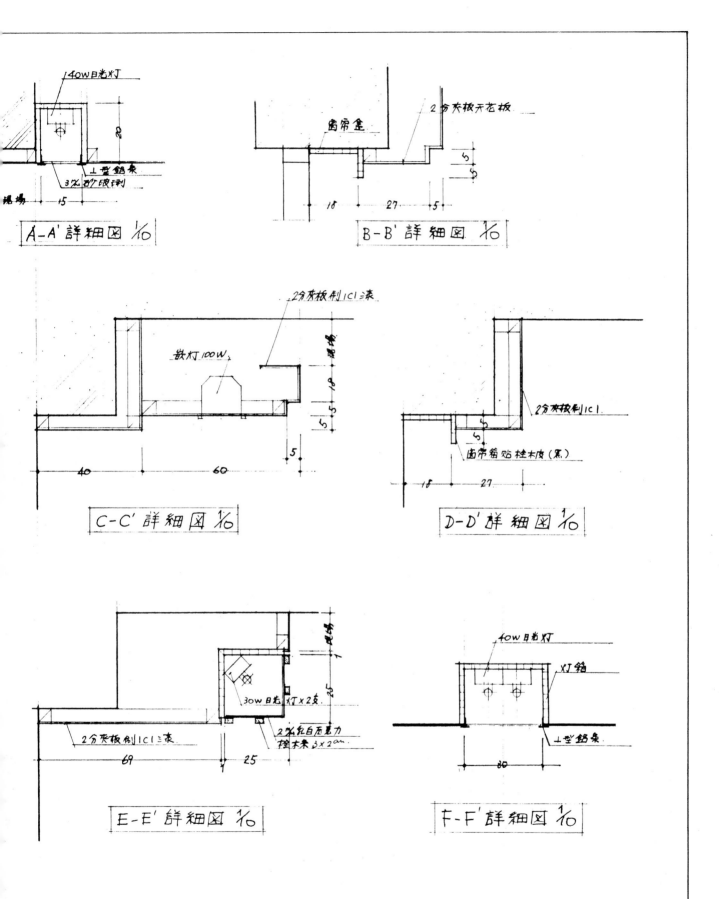

照　明　器　具					电 器 設 備				
記号	名称	規格	數量	備註	記号	名称	規格	數量	備註
○	散灯	Φ145×H195	22	YEONG MING #5243(銀色)	Ⓢ	电流開關	國際牌	30	除日光灯外 附有調光器
◐	投射灯	Φ155×H130	17	YEONG MING #504(銀色)	Ⓣ	电流揷座	〃	32	附蓋式
◓	壁灯	W185×D12×H250	5	YEONG MING #395	Ⓐ	冷气開關	大龍		
⊡	日光灯		9	30～40W燈光	Ⓣ	电話		3	
⊕	吸頂灯	Φ245×H130	7	YEONG MING #437B	Ⓥ	电視天線		4	
水晶灯	水晶灯	Φ550×H350	1	YEONG MING #4191(水晶珠)	◎	冷气出風口	大龍	2	
水晶灯	水晶灯	580×240	2	YEONG MING #4033以(水晶珠)	⬓	冷气迴風口	大龍	3	
⊕	落地灯	Φ400×H500	1	(特製)	◉	地板揷座		2	防水型
◎	吸頂灯	Φ400	3	HUTONE MING 附防水措施	◣	分电盤			
◎	吸頂灯	360×145	4	YEONG MING #4148					

大龍冷暖冷水机,电熱器,給,排水設備

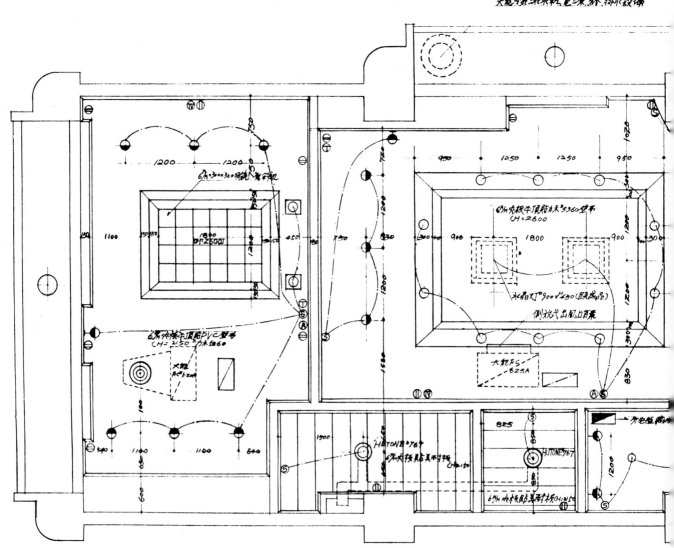

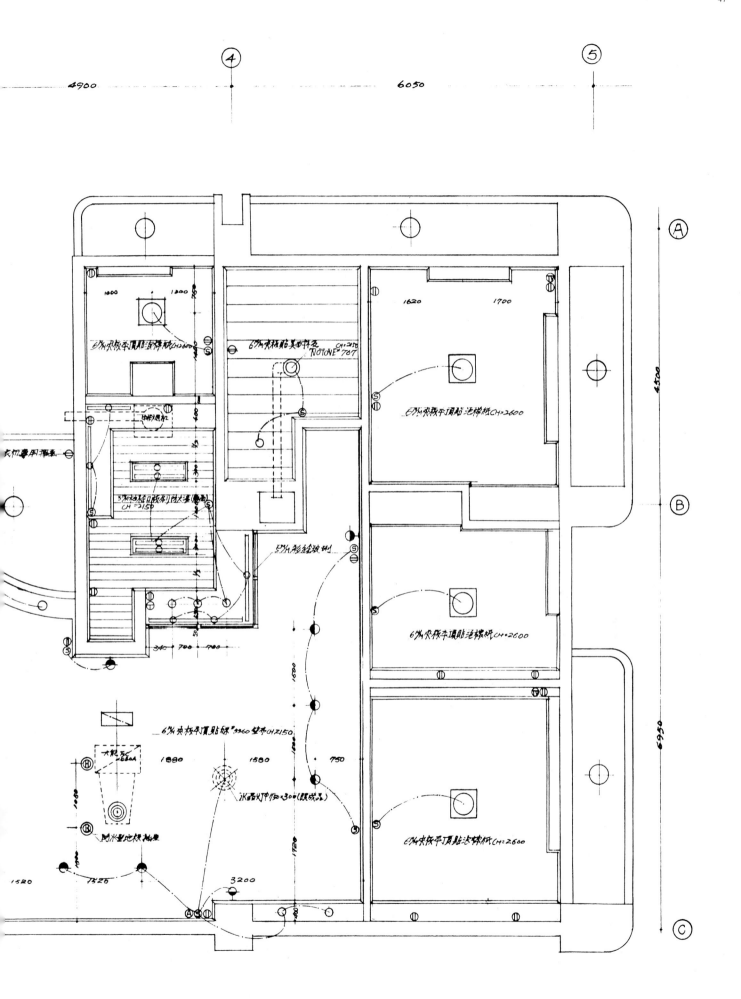

學生習作示範　蘇慶昌提供

第三節　透視圖

　　由於一般大眾缺乏三度空間的預想能力，所以經常會遇到客戶看不懂平面圖，或看懂平面圖卻預想不出完成後會是什麼成果，以致平面圖一再修改仍無法定案，這時就得藉助透視圖來加強設計構想的表達，由於透視圖具有三度空間的效果，更由於一般大眾最容易接受這視圖，所以透視圖在室內設計作業中佔有很重要的地位。僅管如此重要，但終究也只是製圖項目中的一種而已，不見得透視圖畫得好就誤以為學成了室內設計，這個觀念十分重要，請初學者多加注意。

　　常見的透視圖有一點透視、成角透視、鳥瞰圖等三種，它也有麥克筆彩色表現法，水彩表現法，針筆表現法等多種彩色技法，但本書中不講這些彩色表現法，因為筆者認為透視圖主要在表現一個三度空間的空間感，及各種家俱的造型與各主要室內陳設的相互關係，至於色彩與材料的質感那怕你上彩技法再高明也不如真正的材料樣品及色票來得真實，萬一上彩技法不高明反而把整個透視圖效果打了折扣，反而得不償失。

透視圖的定義：從平面上表現出三度空間，把空間的型　　　　　　　　態做一個概略的交代，正如我們實際上　　　　　　　　看這空間一樣。

透視圖的責任：忠實的將設計構思表現出來，輔助客戶　　　　　　　　對設計構思的進一步瞭解。　　　　　　　　可標示出各種使用建材說明，或貼上實　　　　　　　　際的建材樣品。

如何畫透視圖：一點透視法　（P.49～P.50）
　　　　　　　　成角透視法　（P.51～P.52）
　　　　　　　　鳥瞰透視法　（P.53～P.54）
　　　　　　　　附透視圖實例作品（P.55～P.57）

上圖說明：

1. 設定PP線，平面放在線之上方，將立面圖設在GL線上
2. 平面圖對角線交叉成中心線，並設定SP
3. 平面圖可主要點與SP連接，通過PP成交點再由PP上的交點向下畫垂直線
4. 設定EL線，（通常距GL150cm）與蕊線之交點即為VP（消失點）
5. 連接VP與各垂直線之交點，即形成空間深度

下圖說明：

1. 從平面上將各門、窗主要點與SP連接，通過PP成交點，向下畫垂直線
2. 從立面上將各門窗高度引至透視圖的牆牆壁垂直線上成交點，與VP連接，即定出門窗之高度
3. 垂直線與門窗高度線之交點再與VP連接透視線，則各門窗位置便呈現在透視圖上

一點透視法過程一

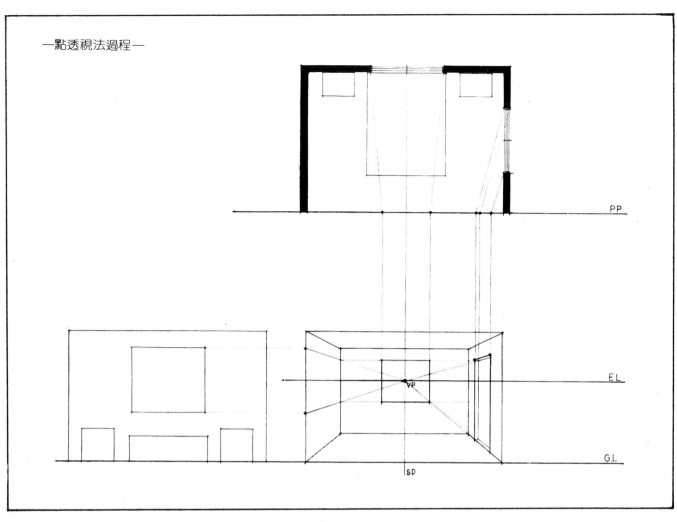

PP

EL

VP

G.L

SP

一點透視法過程二

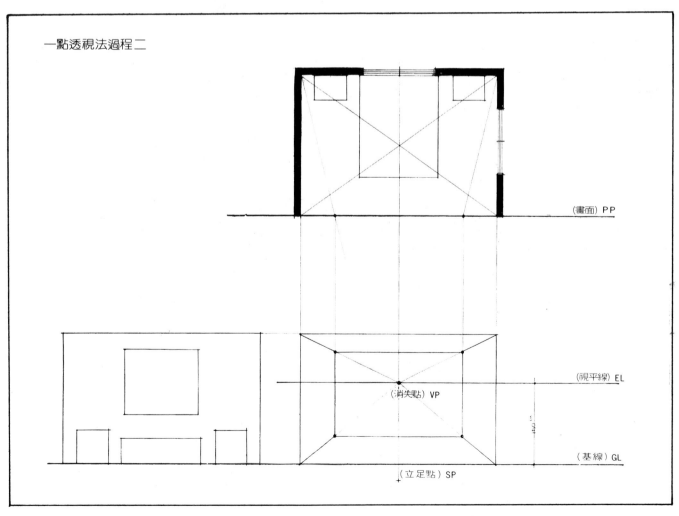

（畫面）PP

（視平線）EL

（消失點）VP

（基線）GL

（立足點）SP

50

一點透視法過程三

說明：
1. 把平面圖上各傢俱之主要點，與SP
 相連，並與PP成交點
2. 再由PP上之各交點向下拉垂直線
3. 由左側立面圖上各傢俱之高度，向
 右拉平行線，與牆壁之垂直線成交
 點，並與VP拉透視線，如此及求出
 各傢俱在透視圖上之高度
4. 當由PP引下的垂直線與各傢俱高度
 線成交點，即為各傢俱位置之決定
5. 再把傢俱位置之各點與VP拉透視線
 ，則各傢俱均成形於透視圖上

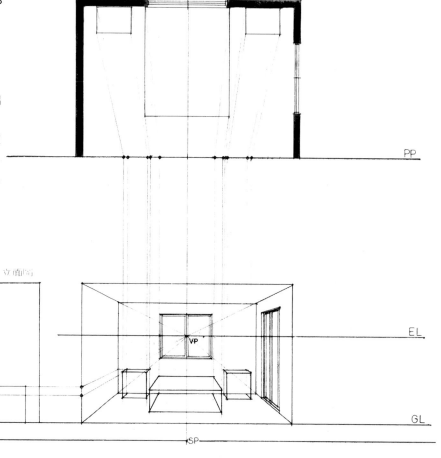

一點透視法過程四

說明：
1. 室內構成完全呈現在透視圖上後，
 即可加上必要之裝飾，點景
2. 擦去各不必要之線條
3. 加明暗效果，全圖即告完成

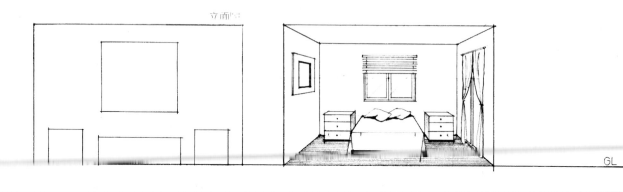

成角透視法過程一

說明：

1. 設定PP線，將平面置於其上，使之成為30°～60°
2. 設定GL線，將立面置於其上
3. 自平面的A 點向下拉垂直線，設定SP點
4. 自SP點向兩側畫與平面A.D A.B平行之線條與PP成交點，為X點Y點
5. 設定EL線，距GL通常為150cm
6. X.Y點向下垂直線與EL線交點，成為VP1 VP2

7. 自立面圖引水平線與A～SP之垂線交點成a′a′點
8. VP1 VP2與a′連接透視線，即形成正面與側面
9. 平面各要點與SP連接通過PP成交點1、2、3、4、5、6
10. 自1、2、3、4、5、6點向下垂直線與剛才的透視線相交，便形成一個有深度的空間

成角透視法過程二

說明：

1. 將平面上各門窗構件之主要點與SSP連接，通過PP線或1、2、3、4、5、6交點
2. 自1、2、3、4、5、6點向下拉垂直線，各門窗位置即被求出來
3. 自立面圖引窗、門之高度水平線與A～SP成交點b.b′
4. VP1與VP2連接b.b′透視線，即求出各門、窗高度
5. 如此即可決定各門、窗之位置與高度

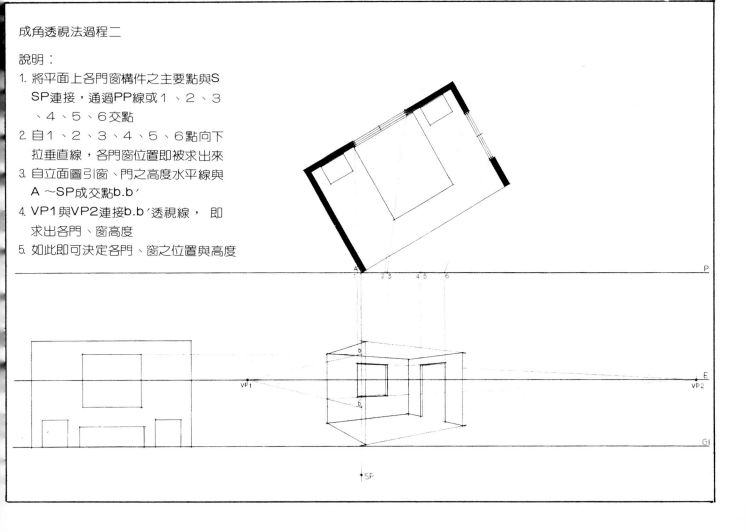

成角透視法過程三

說明：

1. 把平面圖上各傢俱之主要點，與SP
 相連，並與PP成交點
2. 再由PP上之各交點向下拉垂直線
3. 由左側立面圖上各傢俱之高度，向
 右拉平行線，與牆壁之垂直線成交
 點，並與VP拉透視線，如此即可求
 出各傢俱在透視圖上之高度
4. 當由PP引下的垂直線與各傢俱高度
 線成交點，即為各傢俱位置之決定
5. 再把傢俱位置之各點與VP拉透視線
 ，則各傢俱均成形於透視圖上

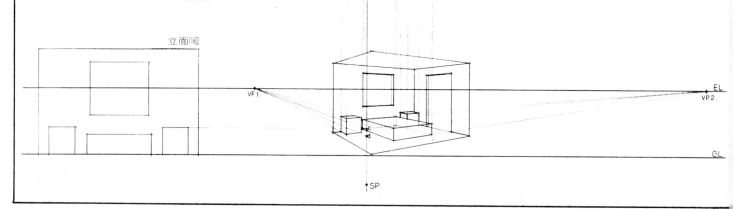

成角透視法過程四

說明：

1. 當室內之景象完全呈現在透視圖上
 後，即可加上必要之裝飾，點景
2. 擦去各不必要之線條
3. 加明暗效果，全圖即告完成

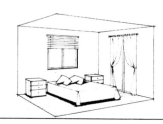

鳥瞰透視法過程一

說明：

1. 按比例尺放出平面圖
2. 拉對角線求出V.P.點
3. 畫一條通過V.P.點的水平線，在線上任設一點為M.點（通常M～V.P.的距離約等於平面圖較常的一邊）
4. 自a 點向右量出地板高，定一點為b（一般鳥瞰圖為設定地板高為180）

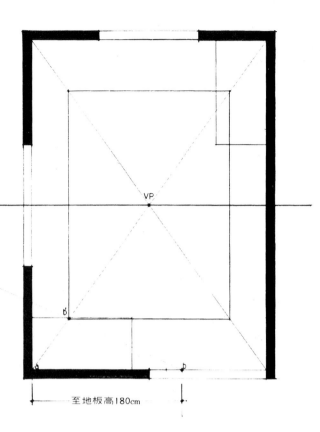

（測點）M

VP

5. 連接b～M點，與a～V.P.線交點成為b′，此點即為地板線
6. 自b′點向四邊畫垂直、水平線，與對角線相交，即形成一個室內空間

至地板高180cm

鳥瞰透視法過程二

說明：

1. 自b 點向左量出窗台高度尺寸為C點
2. 連接C 、M兩點，通過a～V.P.線，成交點C′，即為窗台高度點
3. 自C′向四週畫垂直、水平線即可得窗台高度線
4. 連接各窗、門主要點與V.P.點，通過窗台高度線即可將各門窗位置畫出

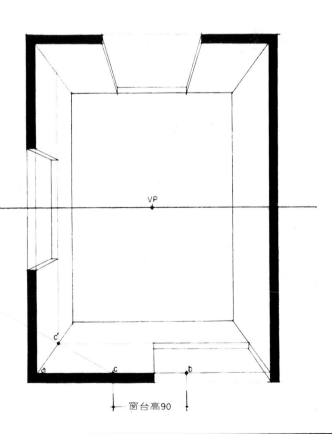

M

VP

窗台高90

鳥瞰透視法過程三

說明：

1. 由b 點量出桌面高之尺寸為q 點
2. 連接d點與a點，與a～V.P.線成交
 點d′，這點就是桌面高度
3. 自d 點畫垂直，水平兩條線
4. 把桌子平面的四個點與V.P.連接透
 視線與第3動作的垂直水平線相交
 ，形成鳥瞰透視的桌子平面
5. 再把這桌子平面的四個點與V.P.連
 接，即可得到桌子在鳥瞰透視上的
 立體圖形了

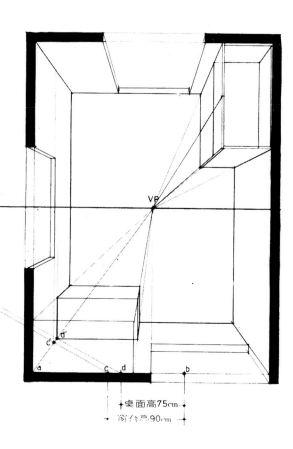

桌面高75cm
衛台高90cm

鳥瞰透視法過程四

說明：

1. 當室內之景象完全表現出來後，即
 可擦去不必要的各線條
2. 再加上點景、明暗等修飾手法，即
 告完成

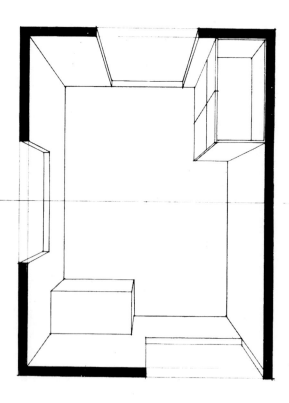

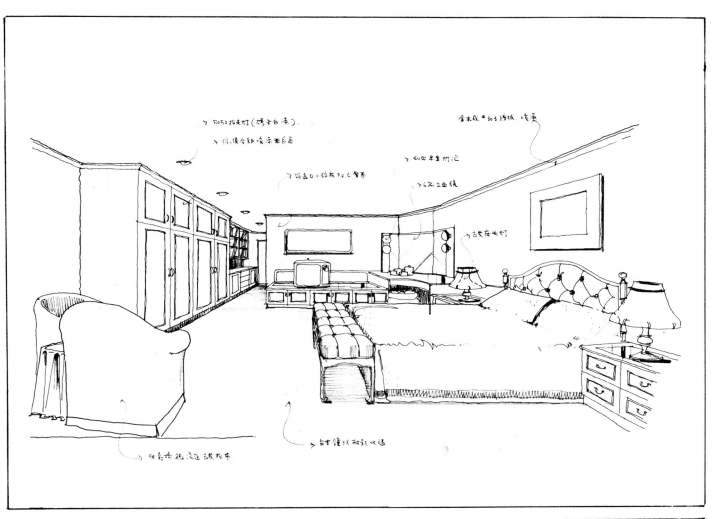

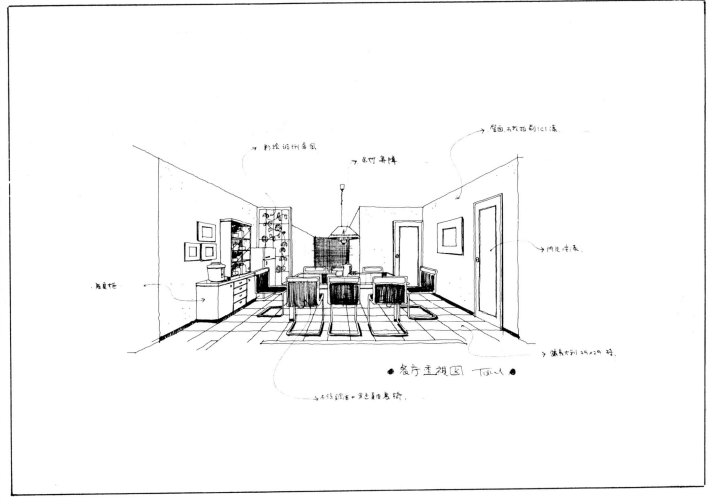

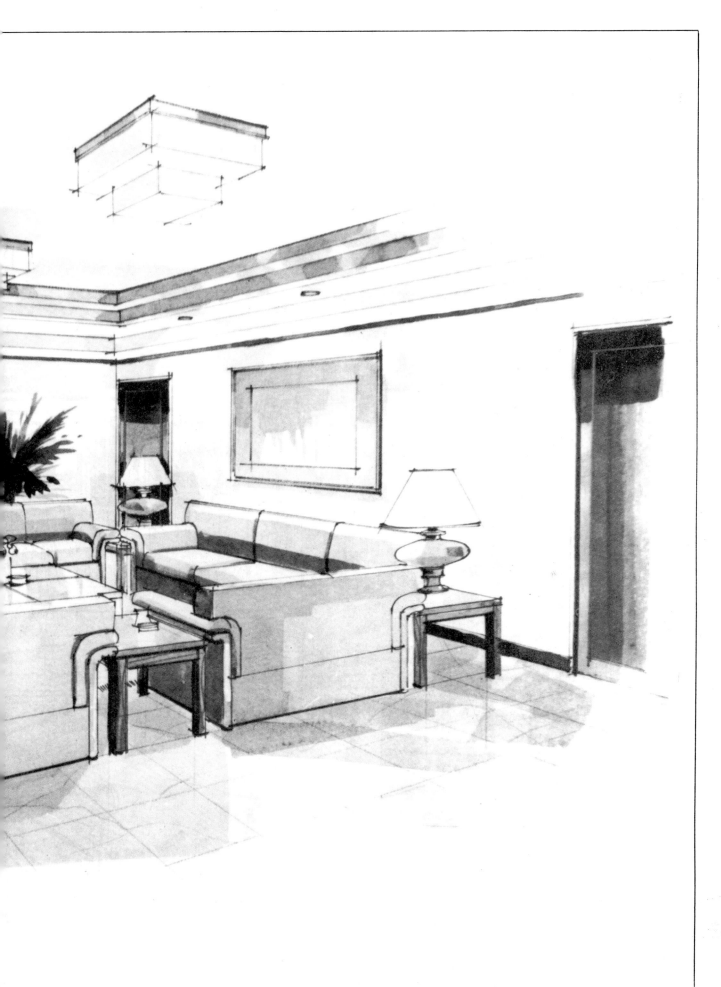

第四節 斜角投影圖

　　除了上述的透視圖外，另有斜角投影圖也是表現三度空間的一種預想圖，它比透視圖易學易懂而且有比例可循，由其遇到形狀較不規則的平面配置時，能夠很順利的正確的表現出來。它的畫法如下：

① 將已畫好的平面圖舖於圖桌上，讓某一屋角與平行尺成一邊30°角另一邊60°角。

② 再舖一空白描圖紙於其上，開始作畫，首先將平面圖用輕線描繪出來。

③ 按平面圖之比例尺量出屋子高度，其它三個屋角也同樣方法量出高度，再畫線將四個屋角相連，即形成一個內空的立方體，這便是這間房子的實際內部空間。

④ 再按相同之方法逐步把各個門、窗、家俱等畫出來。
　（以上所說都須用輕線）

⑤ 然後再循前景，後景之順序逐步加重線條，被前景擋住之部份當可省略，若前景不重要時，則以輕線表現，而把後景完整的畫出即可。

⑥ 可以把家俱材料紋理或地坪材料處理等表現出來，再加上陰影效果，那麼這張斜角投影圖就相當完整了。

　　這種斜角投影圖有幾個特點：

(A) 所有垂直線在圖畫上仍舊保持垂直。

(B) 所有平行線在圖面上仍舊保持平行。

(C) 所有與長、寬、高（亦即X、Y、Z 三軸線）平行的線條均能依圖面比例尺正確的畫出來。（例如靠牆擺置的一座矮柜，它的長、寬、高皆與屋子的長、寬、高平行時，皆可用比例尺量繪出來。）

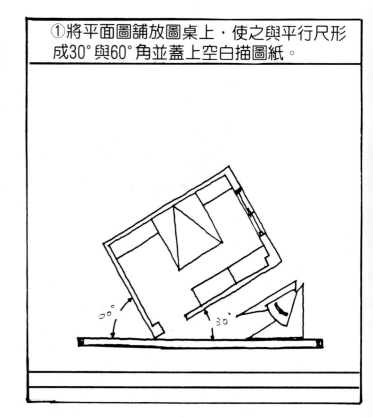

②以相同比例尺，量出高度，畫出四個角落之高度線，並相連，使形成這個實際內部空間。

③以相同比例尺，量出各種門、窗、傢俱之高度並繪出輪廓線。

④再按前景、後景之順序，逐步加重線條，必要時可以淡線表示，或略去不畫，以免混淆。

⑤可加以建材紋理、分割之描繪，或加上陰影，則更加生動。

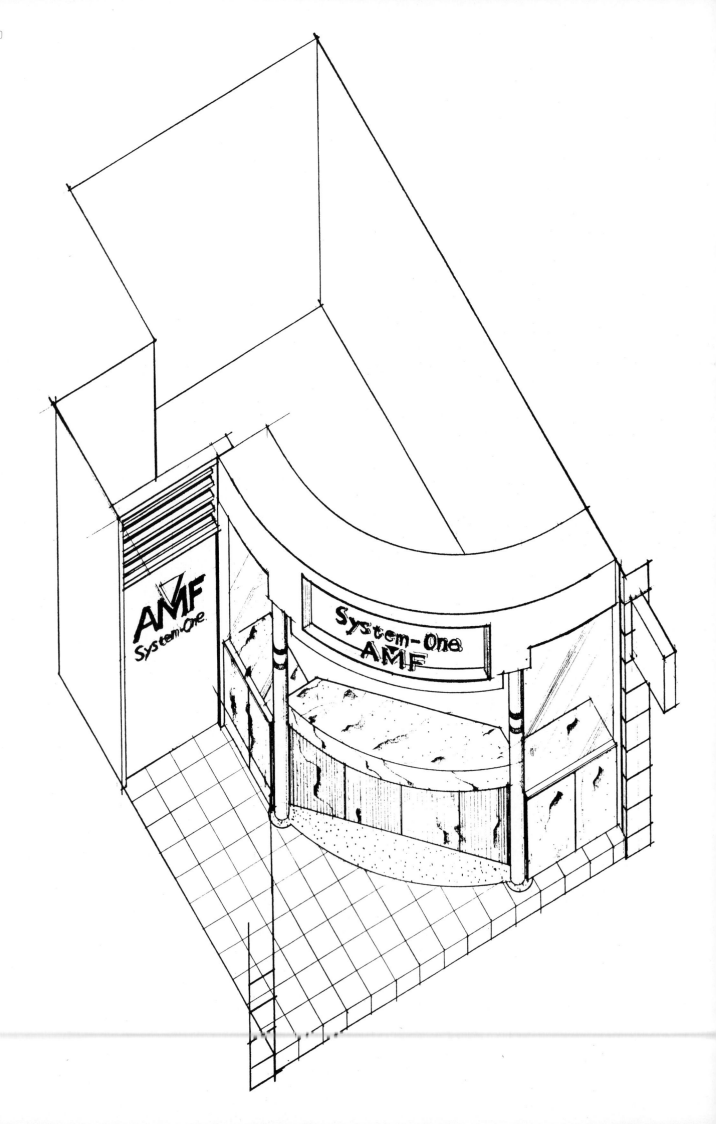

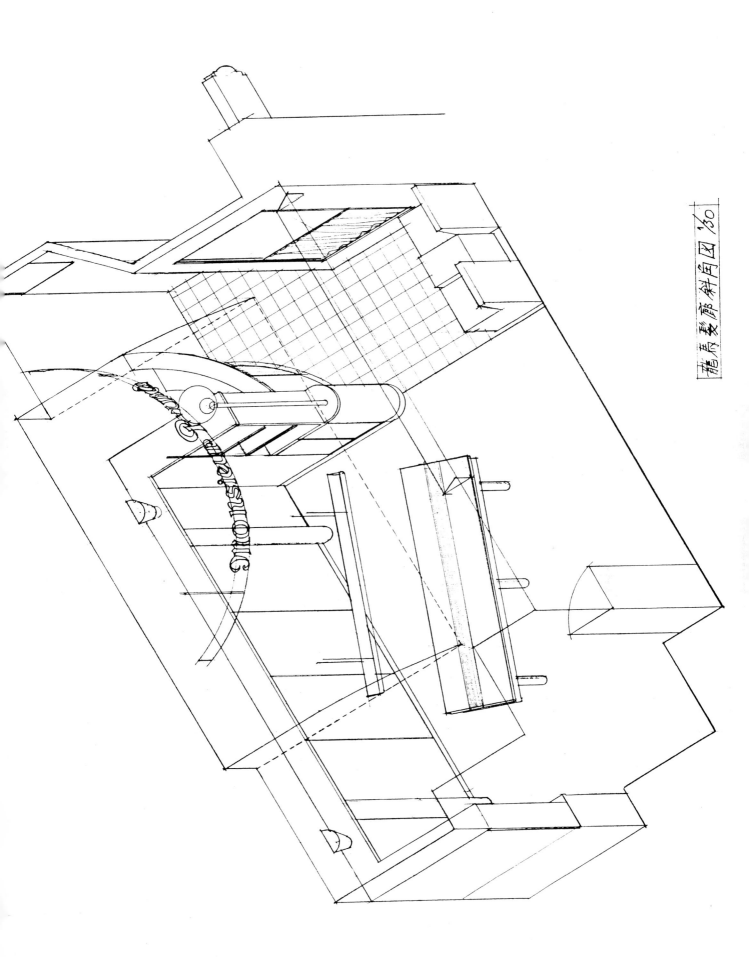

龍片委節斜向図 '30

61

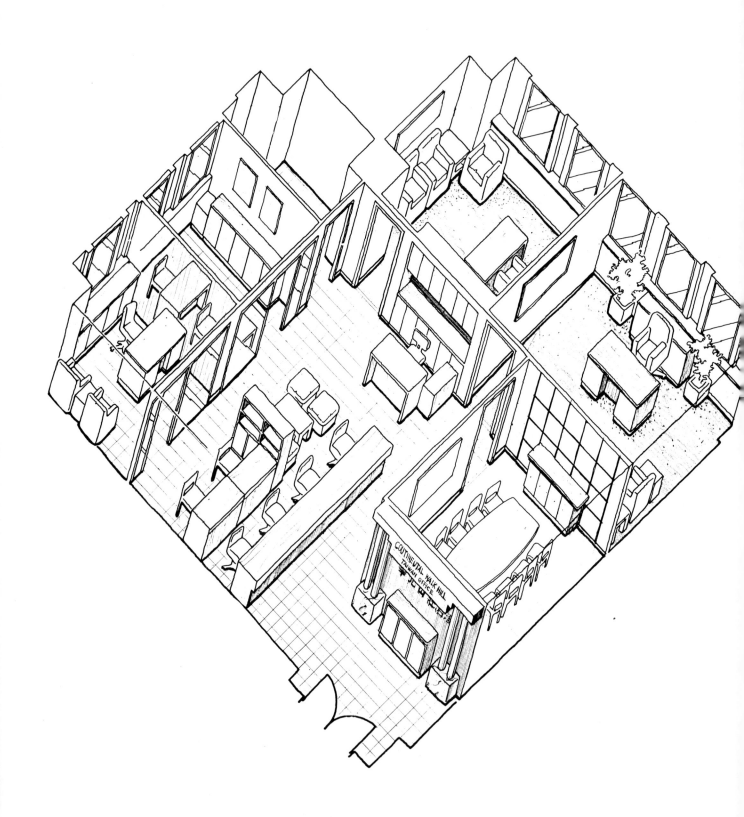

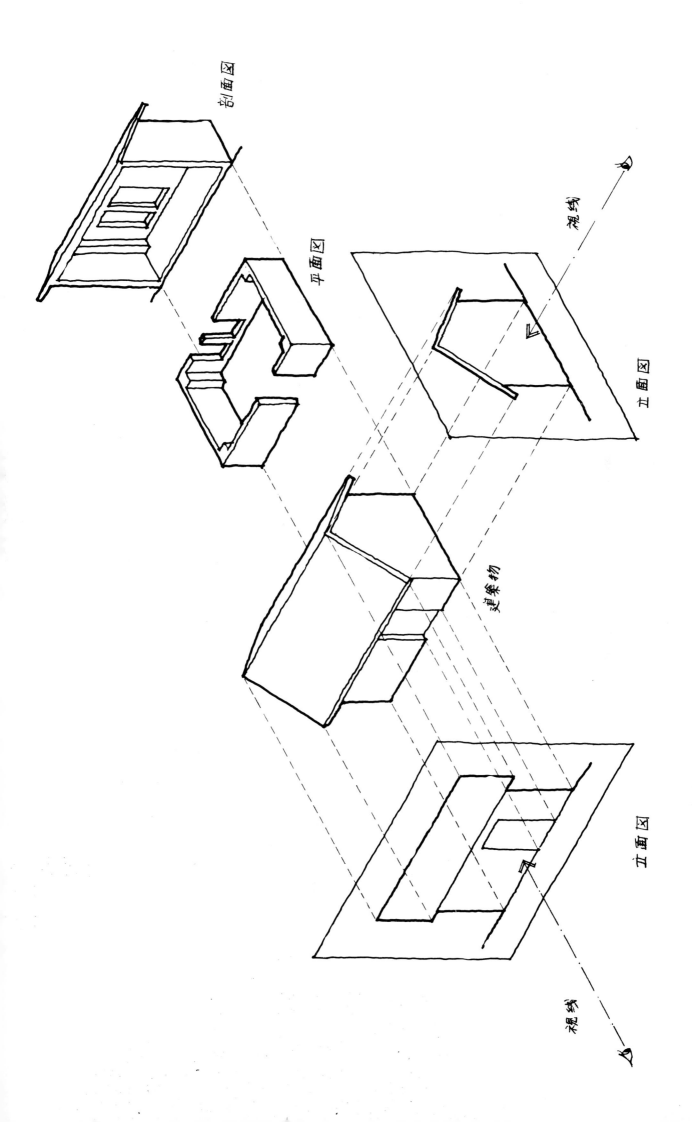

剖面図

平面図

立面図

立面図

視線

視線

建築物

第五節　立面展開圖

從立面展開圖開始即進入了施工圖的階段，它是表現建築物內部垂直面的正投影圖，所以我們稱它為室內立面圖，又由於一個建築物內部空間的垂直面（也就是牆面）至少有四個面，我們按一固定方向依序畫出各面，就如同把一個紙盒攤開來一般，所以又稱為立面展開圖。通常我們習慣以順時鐘方向來依序展開，即12點鐘方向為A向立面，3點方向為B向立面，6點鐘方向為C向立面，9點鐘方向為D向立面；如遇到不規則型狀的室內空間則不受此限。

畫室內立面展開圖時一般慣用1/30比例尺，因為1/50比例尺太小，無法表現一些較細的尺寸及線條；而1/20又太大，有某些可以省略的線條卻又因而必須畫出，徒增製圖的困擾，所以1/30比例尺較適當。

通常畫室內立面展開圖時，只要將天花板下至地平面這段高度，和自左牆角到右牆角為止這段寬度內所有的各種門、面、家俱擺設等表現出來即可，但由於天花

不畫建築結構體的立面展開圖

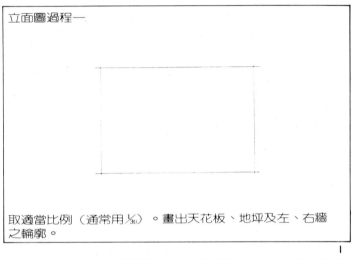

立面圖過程一

取適當比例（通常用1/30）。畫出天花板、地坪及左、右牆之輪廓。

1

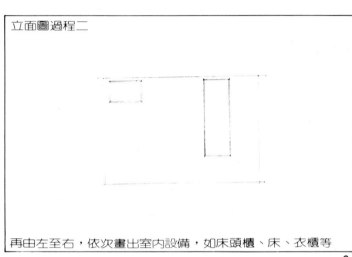

立面圖過程二

再由左至右，依次畫出室內設備，如床頭櫃、床、衣櫃等

2

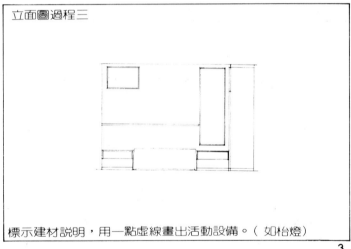

立面圖過程三

標示建材說明，用一點虛線畫出活動設備。（如枱燈）

3

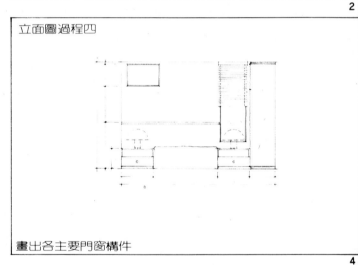

立面圖過程四

畫出各主要門窗構件

4

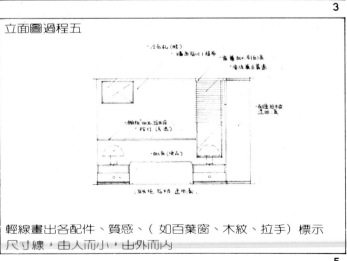

立面圖過程五

輕線畫出各配件、質感、（如百葉窗、木紋、拉手）標示尺寸線，由大而小、由外而內

5

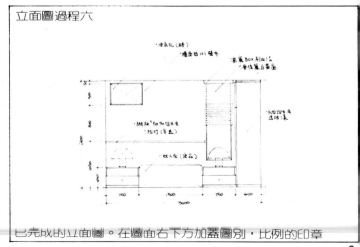

立面圖過程六

已完成的立面圖。在圖面右下方加蓋圖別，比例的印章

6

板的造型與尺度都會和建築物的樑體發生密切關係，或地坪高低差與室外發生關係，或某些家俱，櫥櫃與牆面發生關係等因素，我們也經常將建築物的樑體、牆面、門窗等一併表現出來，這種方法對施工方面的考慮較為完善，可避免某些尺寸與現場不合的現象發生，更可檢討一些設計構想在施工上的可行性究竟如何。

　　由於它是施工圖，所以有關的材料說明及尺寸標示均得詳細記入，否則工人無法瞭解設計師的構想，即使畫得再漂亮也是枉然。

a.室內立面展開圖的定義：站立在一個室內空間的中央，看四週立面的情形。例如，我們將一個紙盒子拆開後，其頂蓋與底部分別為天花板圖與平面圖，而其它

畫建築結構體的立面展開圖

註：建築結構體之輪廓線，隨個人之習慣輕重均可，唯務必與
　　室內裝修部份的線條有明顯之分別，才不致混淆。

立面圖過程一

取適當比例，（通常用1/30）。畫出建築結構之輪廓

7

立面圖過程二

必須剖過建築結構及主要構件如門、窗等開口部位

8

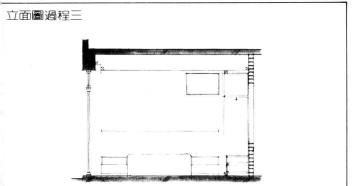

立面圖過程三

再畫室內各種設備，如床、櫃等，其方法同立面圖。
衣櫃因剖過的關係，所以也應畫出其剖面來

9

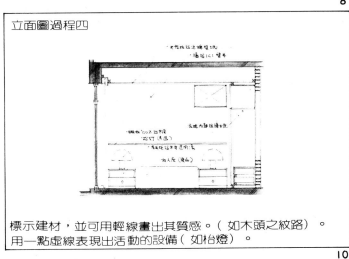

立面圖過程四

標示建材，並可用輕線畫出其質感。（如木頭之紋路）。
用一點虛線表現出活動的設備（如枱燈）。

10

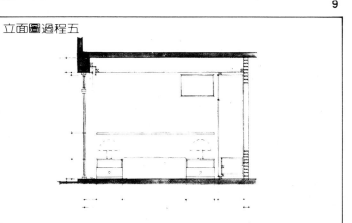

立面圖過程五

輕重線條分明，可明顯地區分出結構輪廓與室內設備，由外而內，由大而小標示尺寸

11

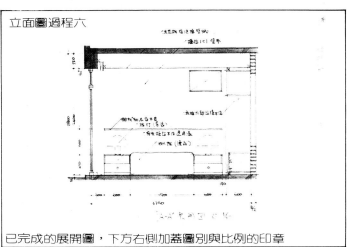

立面圖過程六

已完成的展開圖，下方右側加蓋圖別與比例的印章

12

展開的部份即爲展開圖。

b.室內立面展開圖的責任：

①說明室內空間四週的門，窗，櫥櫃等設備的位置。

②說明這些設備的尺寸大小，樣式與材質，以及各設備間的相互關係。

③其說明高度是自天花板以下至地板上，左右寬度是自左側牆內緣至右側牆之內緣止。但在必要時也應將有關的建築結構（如樑，樓板）同時表現出來，只是應注意僅用輕線表示出其輪廓線即可。

④其表現方向通常爲順時鐘方向，即十二點方向爲A立面，三點點方向爲B立面，六點方向爲C立面，九點方向爲D立面。

c.如何畫立面展開圖：

①決定使用的適當比例，通常用⅟₃₀，因爲再大或再小的比例無法適當表現出這些面的一些線條。

②取天花板與地板之距離，畫平行的兩條線，上爲天

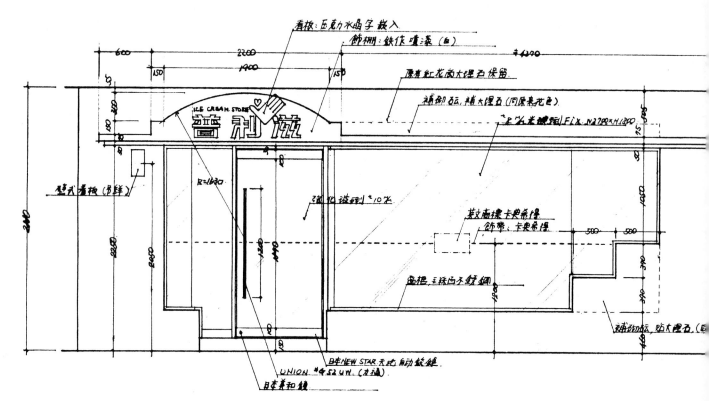

店面外觀立面図 ⅟₃₀

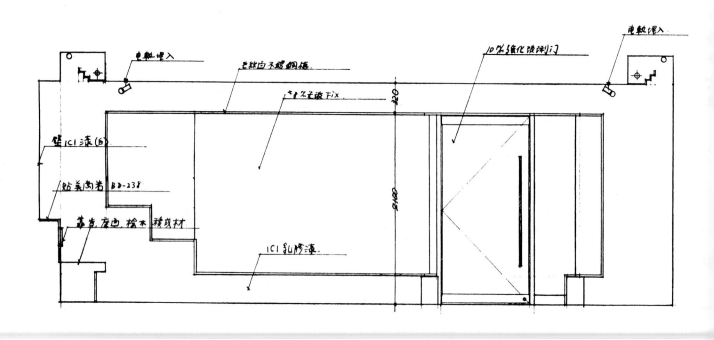

B-B'立面展開図 ⅟₃₀

花板線，下為地板線。但在必要時，應先取樓板，樑體等建築結構之輪廓線，再取天花板及地板線。

③由最左側的牆線或柱線開始向右順序畫出各種垂直的構件，如門，窗，冷氣口等。但在必要時也得以輕線表現出有關的建築構件開口之剖面輪廓線。

④接著進行這一立面的各種設備，如書櫥、衣櫥、寫字桌、窗簾等裝修的繪製。

⑤畫完了這些設備後，開始標示各設備的尺寸、材料說明。

⑥尺寸的標示應按順序由左而右，由上而下，由大尺寸至小尺寸的方法標示，如此才不會有遺漏。

⑦材料說明的標示，方法同上，但須用 45°斜的細線拉出圖外，再引出寫字用的兩條細平行線，字體應工整的寫在兩條引線內。

⑧如遇大工程則應標示柱心線，用柱心線為基準來進行繪圖及尺寸的標示，如此可避免位置或尺寸的誤差。

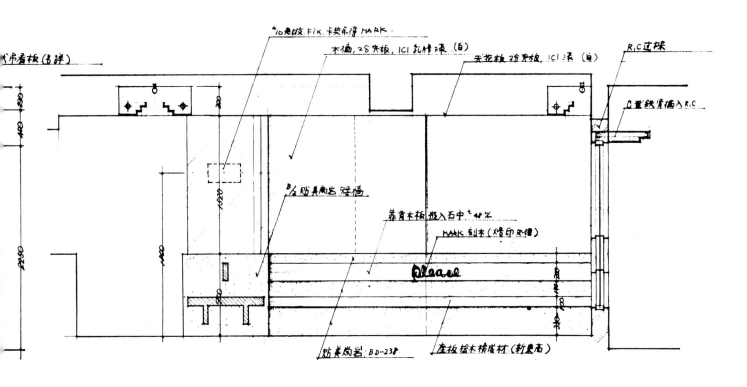

A-A' 立面展開図 ⅓₀

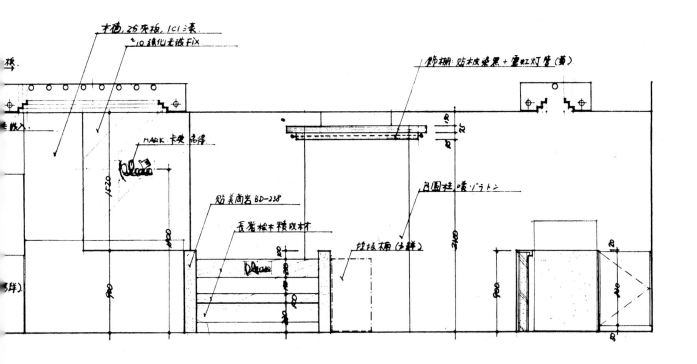

C-C' 立面展開図 ⅓₀

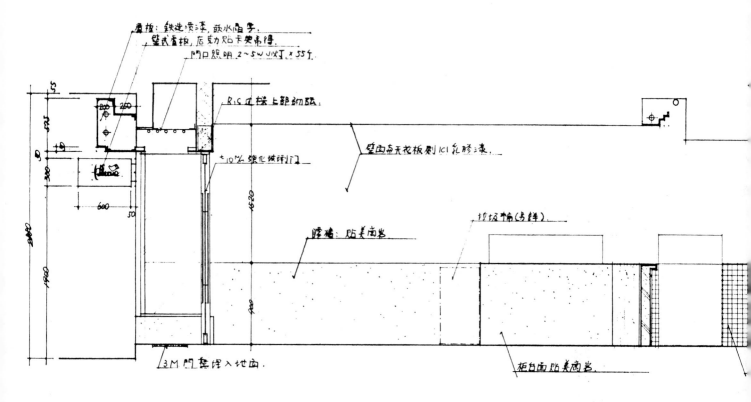

面板：鉄造喷漆，防水倍字．
壁式看板，压克力阳卡奇得．
門口照明 2~5W UV灯 x 55寸．

RC立採上部砌磁

壁面南天花板側 ICI乳膠漆．

±10% 強化玻璃門

坂坂橱(方棒)

腔墻：防美菌岩

3M門柴埋入地面．

柜白面防美菌岩．

D-D' 立面展開図 ¹⁄₃₀

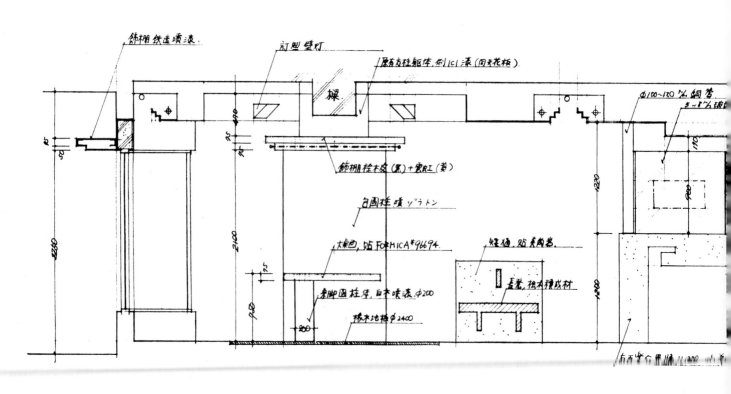

飾棚鉄造喷漆． 訂型壁灯 原有方柱舵牀，侧 ICI漆(同天花板)．

操 φ100~120 % 銅箔
 5~8% 玻

飾棚桎木皮(黑)＋宽RT(黄)

白圆柱喷 ゾラトン

太東圆，貼 FORMICA #9669年． 矮墙，防美菌岩．

束脚圆柱体，白本喷漆φ200 直壁，桎木積成材

桟木地棧φ2400

G-G' 立面展開図 ¹⁄₃₀

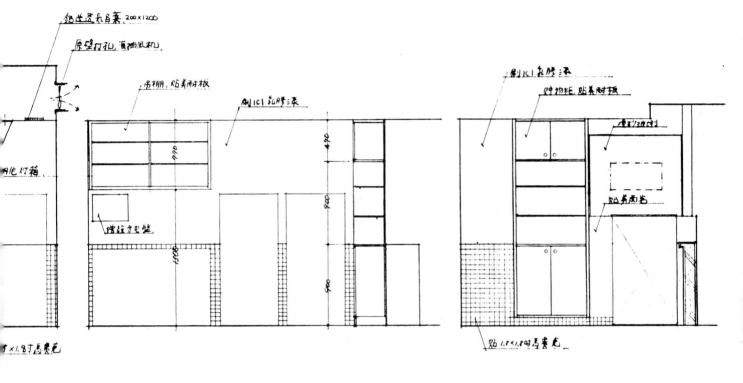

E-E' 立面展開図 ⅟30 F-F' 立面展開図 ⅟30

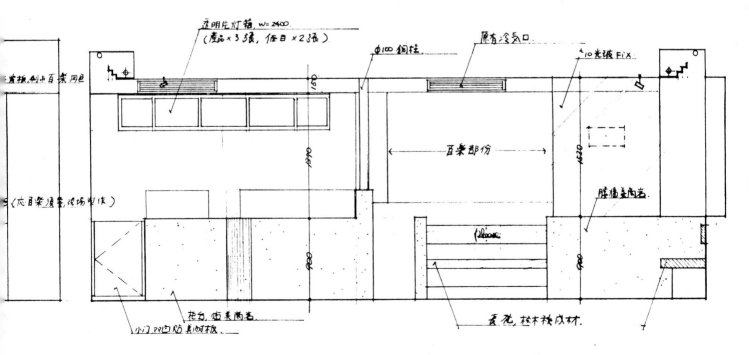

H-H' 立面展開図 ⅟30

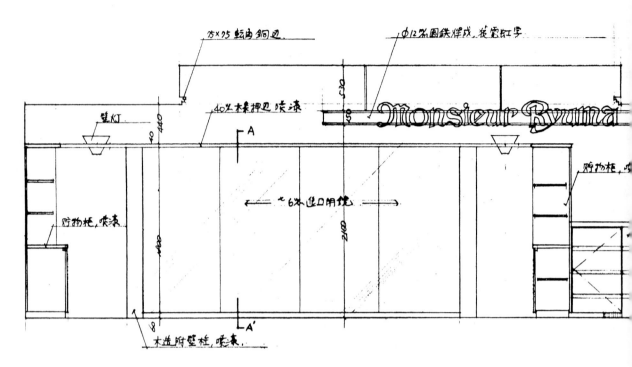

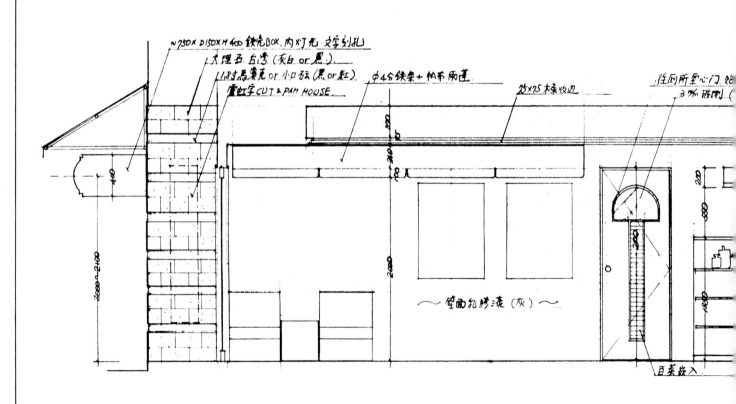

A 局 立面展開図 S: 1/30

C 局 立面展開図 S: 1/30

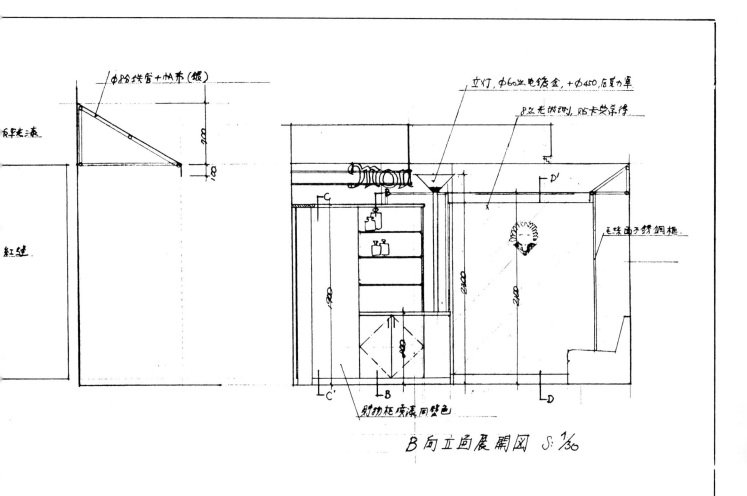

B向立面展開図 S:1/30

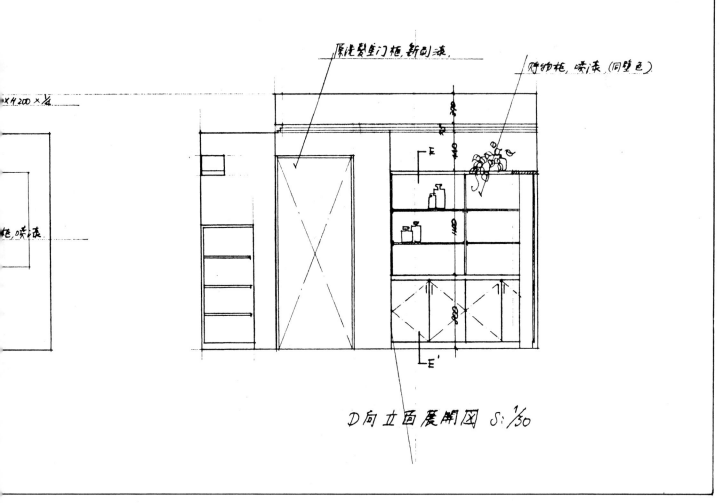

D向立面展開図 S:1/30

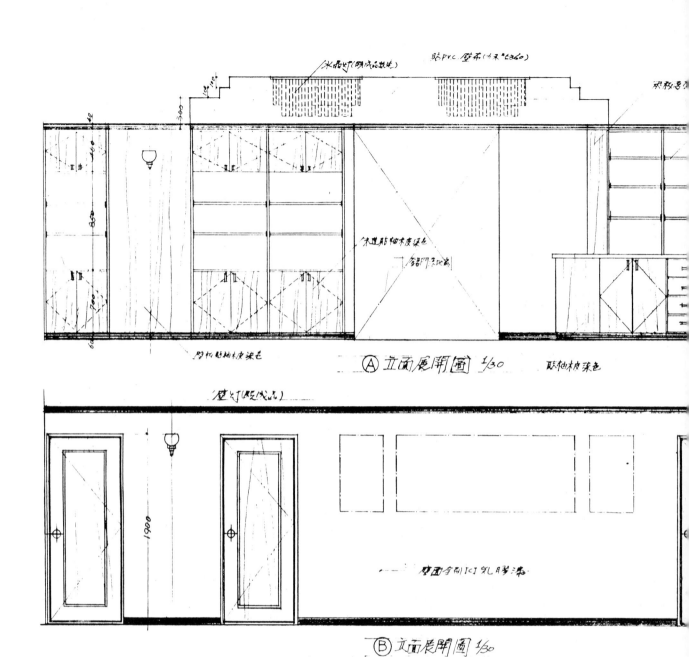

Ⓐ 立面展開圖 1/30

Ⓑ 立面展開圖 1/30

Ⓒ 立面展開圖 1/30

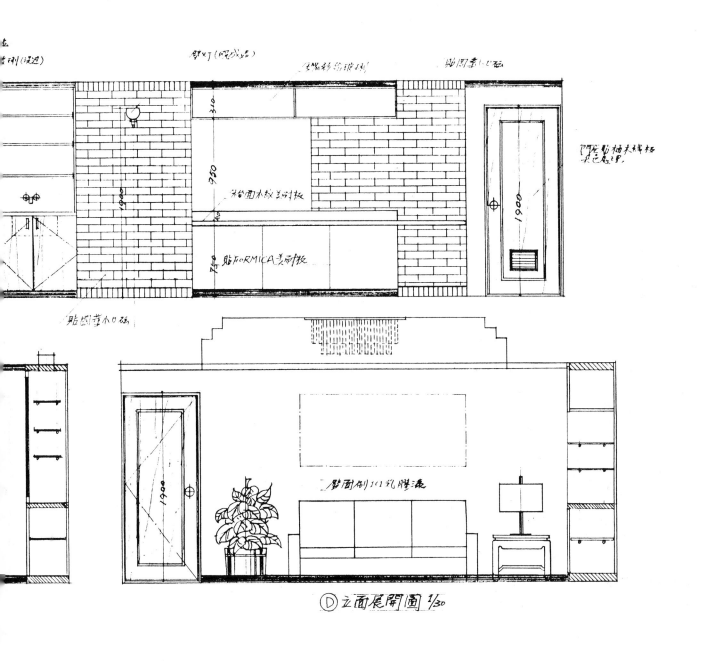

① 立面展開圖 1/30

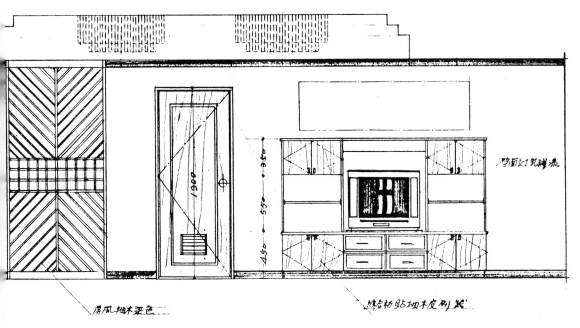

學生習作示範　蘇慶昌提供

第六節斷面詳圖

　　進入這一階段就等於果子即將成熟將可摘食的時候。許多設計構想經過平面圖到立面展開圖的檢討已臻成熟，只是要使構想呈現出來，必須借助工人的施工技術及各種材料的適當運用，否則也只是空想而已。偏偏這一部份卻是初學者最不易瞭解的地方，因為初學者對材料規格及特性認識不夠，對各類建材認識不多，對各種工法沒有實地觀察，所以造成學習上的一個瓶頸。

　　從立面展開圖上檢討判定某幾個施工重點，用1/10～1/1的比例，以水平切開或垂直切開的方式來檢討這些施工重點的細部，就是我們通稱的斷面詳圖了。

　　斷面詳圖可以表現這些細部的施工方法，使用材料還有尺寸的大小，厚薄。往往在立面圖做檢討時認為可行的設計構想，經過斷面詳圖的仔細檢討卻可發現某些接合技術上的困難，或某些尺寸必須加以修正，更或因而發生材料方面的變更，這種現象經常發生，這也正是斷面詳圖真正發揮效果的具體說明。如果因為偷懶或疏忽了斷面詳圖這一階段的施工檢討，那麼這些錯誤的現象必定發生在施工現場，屆時所產生的損失絕不是我們用橡皮擦，鉛筆所能補救得了的。

　　畫斷面詳圖時應更加正確的標明尺寸及材料，鉛筆線條的輕，重，粗，細在此更應清晰，由於經常會以接近實物大小的比例來表現，所以有關的材質，紋理可以加以描繪表現出來，如此可增加讀圖者的方便易讀。

　　另外，由於室內設計所涉及的各種工別，材料，工法相當廣泛，不若建築來得單純，而且又有施工規範可供參考，再加上室內設計融入了不少感性的設計手法，更因人而異，所以除了某些較固定的施工細部可供初學者參考外，全憑個人的現場監工經驗及平時的努力觀察，其它別無捷徑可達。

斷面圖過程一

先取物體的深度、高度，先用淡線畫出大體的輪廓

斷面圖過程二

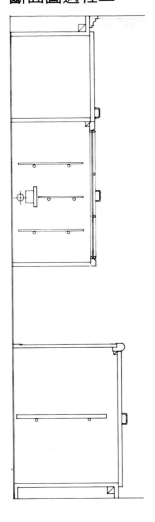

斷面圖過程三

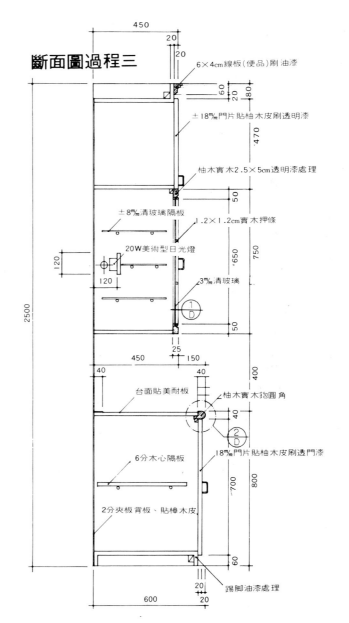

6×4cm線板(便品)刷油漆

±18m/m門片貼柚木皮刷透明漆

柚木實木2.5×5cm透明漆處理

±8m/m清玻璃隔板

1.2×1.2cm實木押條

20W美術型日光燈

3m/m清玻璃

台面貼美耐板

柚木實木鉋圓角

18m/m門片貼柚木皮刷透明門漆

6分木心隔板

2分夾板背板、貼樟木皮

踢腳油漆處理

① 斷面圖S＝1:10

材料及尺寸的標示應比展開圖或立面圖更加詳細。如一塊木心板的厚度，一片玻璃的厚度，一只五金的形狀大小等，都必須清楚的標示之

考這個物體的材料構成及施工細節，然後由上而下
完一個斷面圖

a.斷面詳圖的定義：將室內設備如衣櫥、酒櫥、活動床………等，做垂直或水平的切開，用以表現這個設備的施工細部。（採用⅒～⅟₁）

b.斷面詳圖的責任：

①補立面圖與展開圖對工法方面的表現不足，使施工者能正確明瞭設計師對施工細部的要求。

②對構成設備所須的材料、尺寸、接合工法，接合五金等細部做一清楚的說明。

c.如何畫斷面詳細圖：

①從立面展開圖上先判定那一個部位必須加以斷面詳圖表現才能說明清楚其施工細部。

②使用⅒～⅟₁比例尺繪製。

③取物體的高度、深度，先用淡線畫出輪廓。

④詳細思考這個物體的材料構成及施工細節，然後由上而下逐次的完成。

⑤材料及尺寸的標示應比立面展開圖更加詳細才可以。如一塊木心板的厚度，一片玻璃的厚度，一只五金的形狀大小，都必須清楚瞭解才行。

⑥輕、重、粗、細線條的運用要適當，才不致混淆。一般而言，對欲加以說明的地方多用重線來表現，其它次要部分用輕線交代即可。

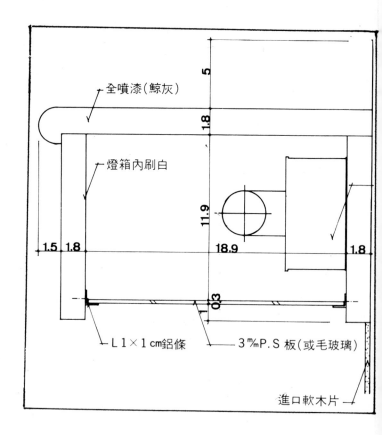

全噴漆（鯨灰）

燈箱內刷白

5

1.8

11.9

1.5 1.8 18.9 1.8

0.3

L1×1cm鋁條 3㎜P.S板（或毛玻璃）

進口軟木片

詳細圖過程一

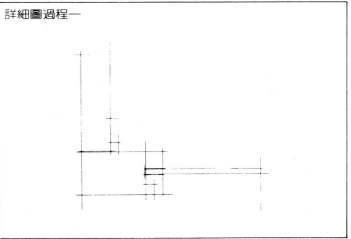

14

視表示部分的大小選用⅛～¼適當的比例繪製，先用淡線繪出輪廓，仔細思考其關係尺寸、材料特性與施工方法來繪之

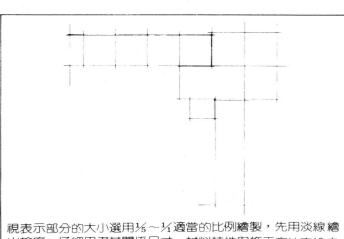

17

詳細圖過程二

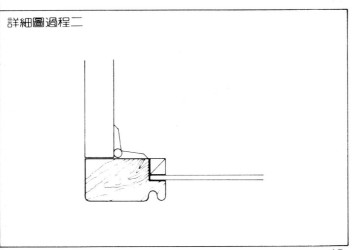

15

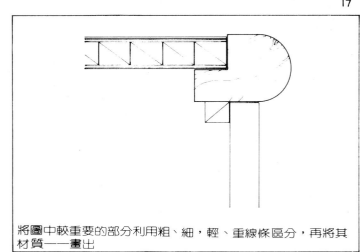

將圖中較重要的部分利用粗、細，輕、重線條區分，再將其材質一一畫出

18

6分木心立板
18　22　10
西德鉸鏈
25
12 3 10
±3m/m清玻璃
50　5 5
5×3.5cm柚木實木框

尺寸及材料的標示，應比斷面圖更為詳細才可以

16

詳細圖過程三

台面貼美耐板處理
60
40
柚木實木
18
19
4.0
12
門板貼柚木皮刷透明漆
15　18　20

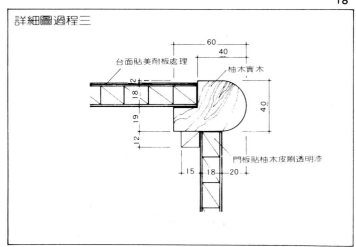

19

78

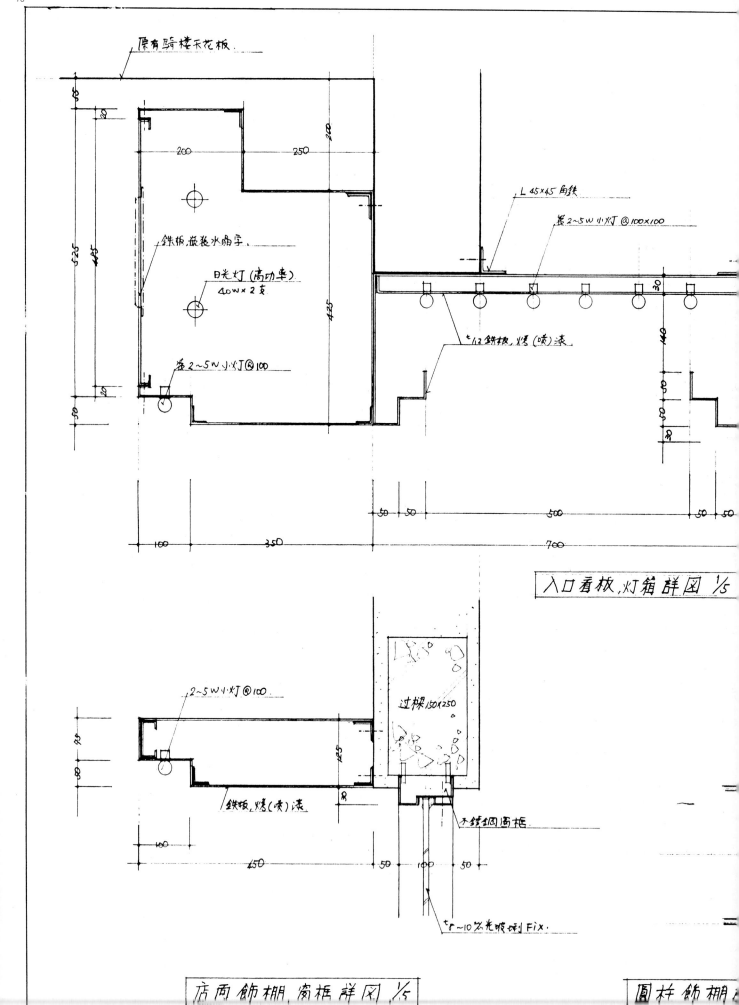

原有騎樓天花板.

200 250

鐵板.嵌裝後水晶字.

日光灯 (高功率)
40w × 2 支

2~5W 小灯 @100

L 45×45 角鐵

裝 2~5W 小灯 @100×100

t12鐵板.烤 (喷) 漆.

100 350 700

入口看板.灯箱詳図 1/5

2~5W 小灯 @100

过樑150×250

鐵板.烤 (喷) 漆.

不銹鋼圓框

t8~10清光玻璃FIX.

100 450 50 100 50

店面飾棚.窗框詳図 1/5 圓柱飾棚

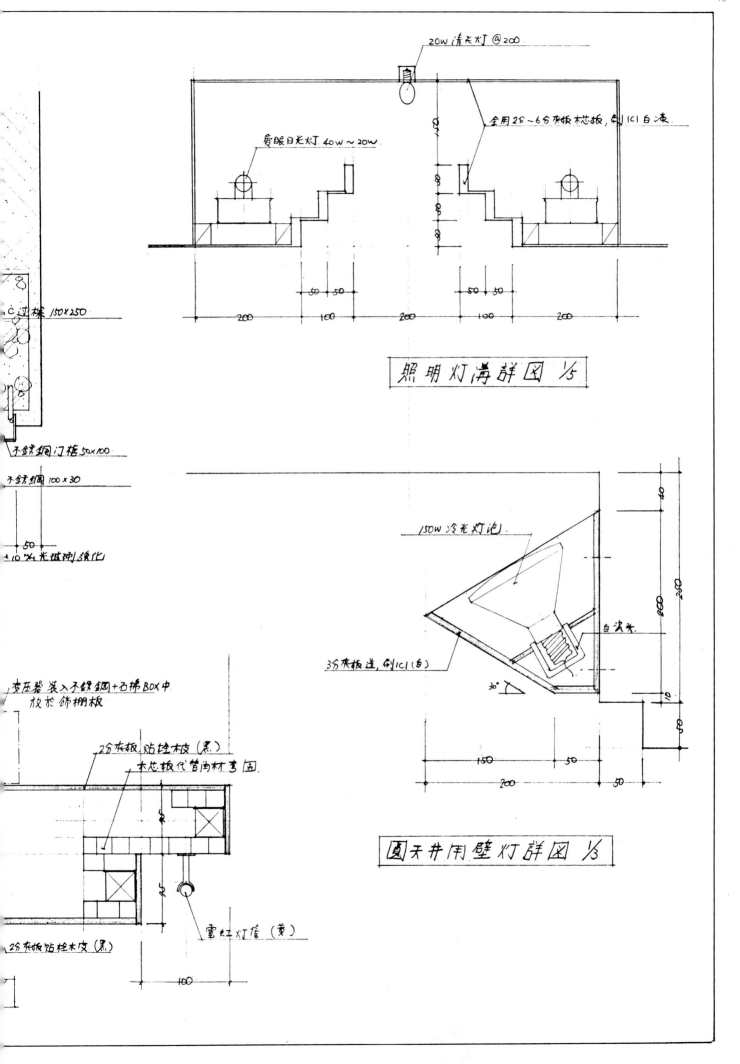

20w清光灯 @200

暗服日光灯 40w～20w

全用25～6分灰板木芯板,例IC1白漆.

照明灯满详图 1/5

C边梁 /50X250

不銹鋼门框 50x100

不銹鋼 100 x 30

± 10 ½ 光玻璃/强化

150w冷光灯泡.

白瓷米

3分灰板连,例IC1(白)

30°

圆天井用壁灯详图 1/3

变压器 装入不銹鋼+石棉BOX中
放於饰棚板

2分灰板,贴柚板皮 (黑)
木芯板代管角材弯圆.

電虹灯管(黄)

25灰板贴柚木皮 (黑)

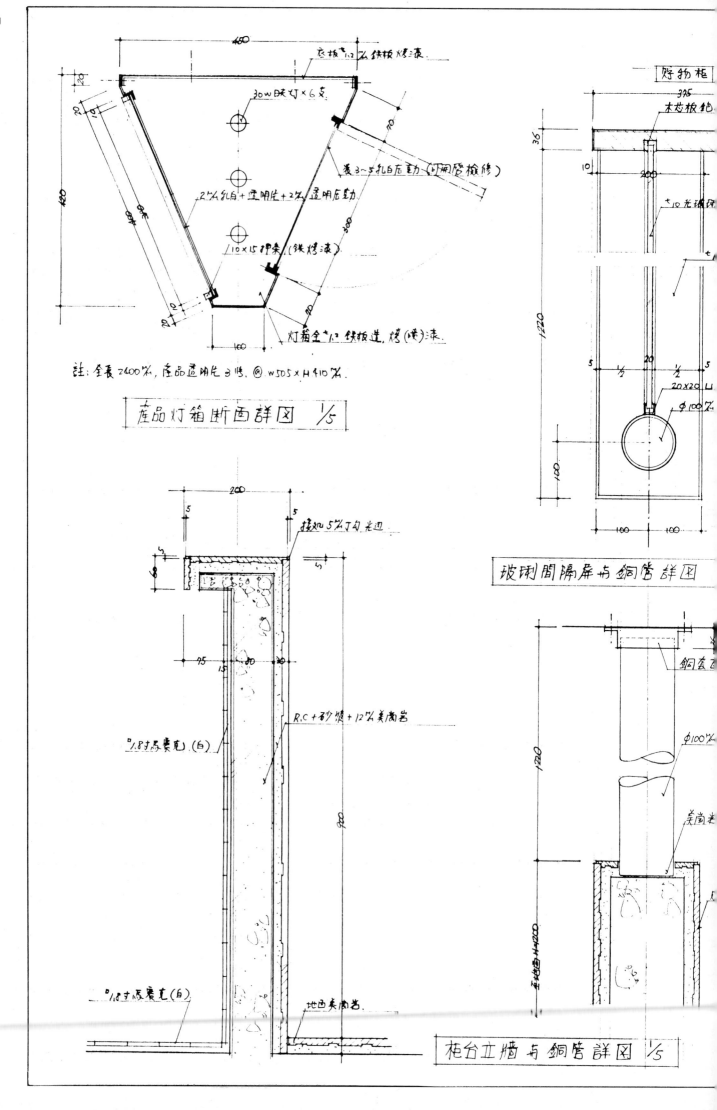

註: 全長 2400%, 產品透明片 8 塊. @ W505 × H 410%.

產品灯箱斷面詳図 1/5

玻璃間隔屏与銅管詳図

好物柜

柜台立牆与銅管詳図 1/5

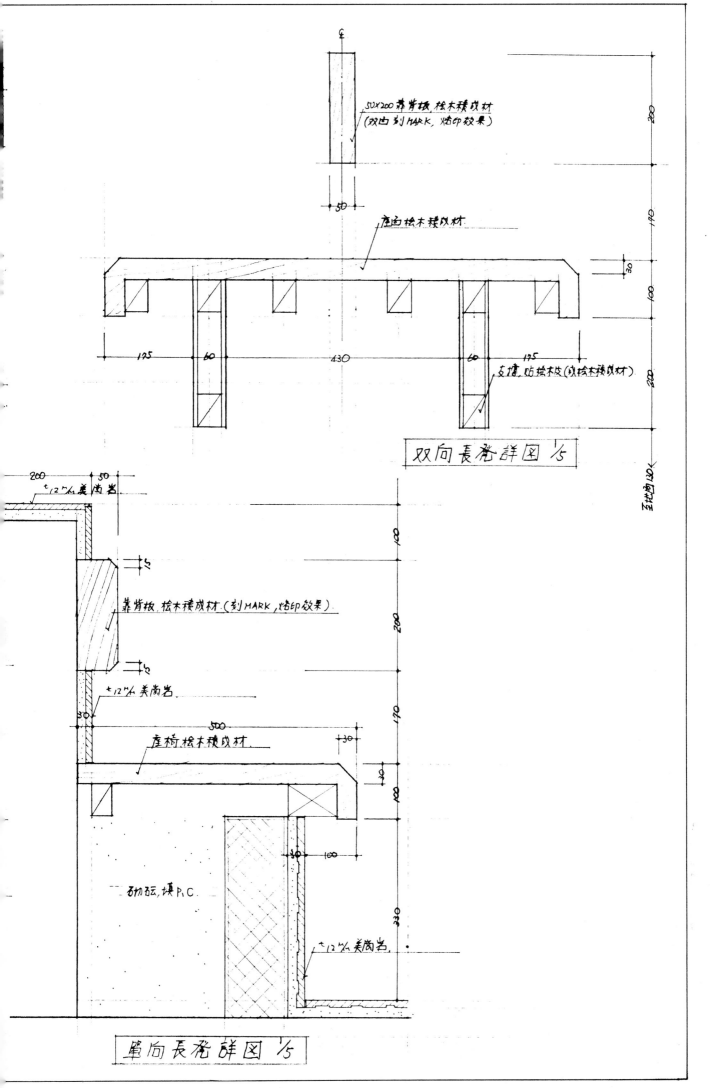

50x200靠背板,桧木積成材
(双向刻MARK,烙印效果)

座面桧木積成材

支撑,防桧木皮(线桧木積成材)

双向長発詳図 1/5

t 12"/。美崗岩

靠背板,桧木積成材(刻MARK,烙印效果)

t 12"/。美崗岩

座椅桧木積成材

石切弦,填P.C

t 12"/。美崗岩

単向長発詳図 1/5

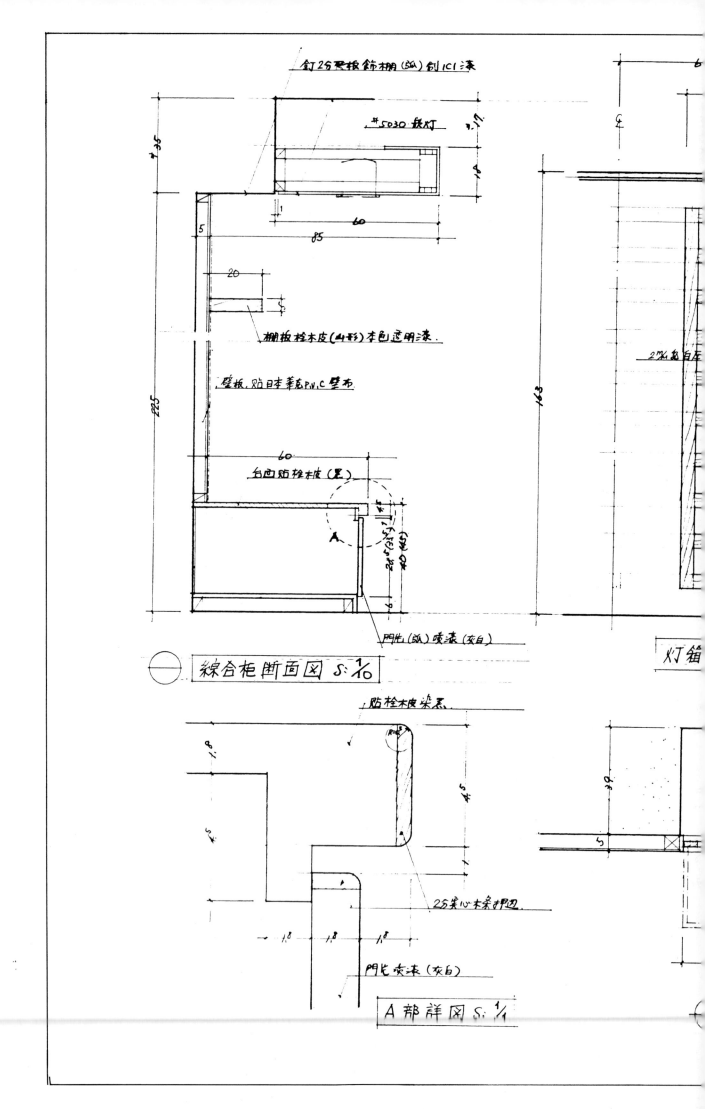

釘2分聚板飾棚(弧)刨IC1漆

#5030 投灯

棚板栓木皮(山形)本色透明漆.

壁板,貼日本華克PVC壁布.

台面貼栓板(黑)

A

門比(弧)喷漆(灰白)

線合柜断面図 S:1/10

貼栓木皮染黑.

R=8

25实心木条押边.

門比喷漆(灰白)

A 部詳図 S:1/4

灯箱

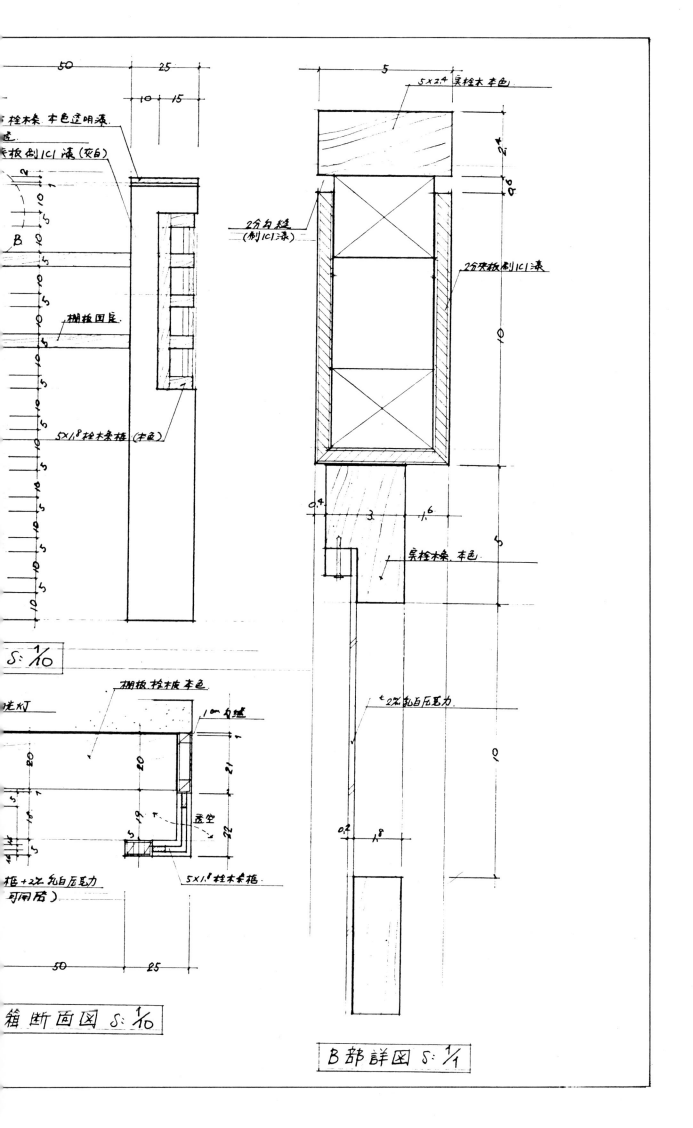

S: 1/10

箱 断面図 S: 1/10

B部詳図 S: 1/1

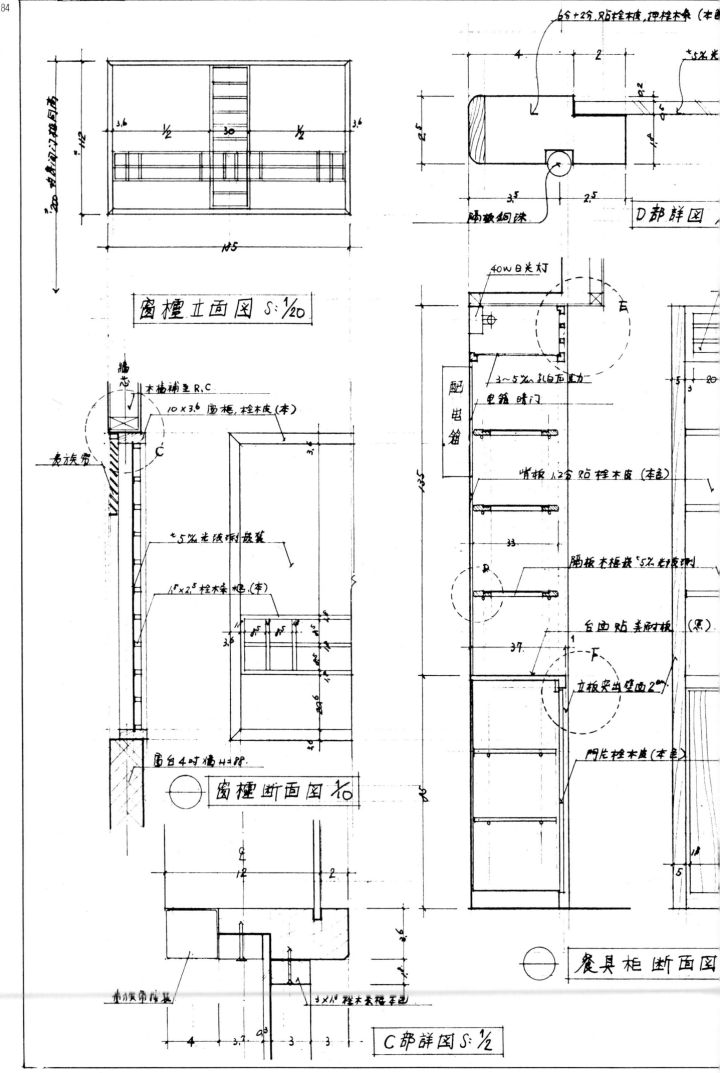

窗樘立面图 S: 1/20

窗樘断面图 1/10

C 部详图 S: 1/2

D 部详图

家具柜断面图

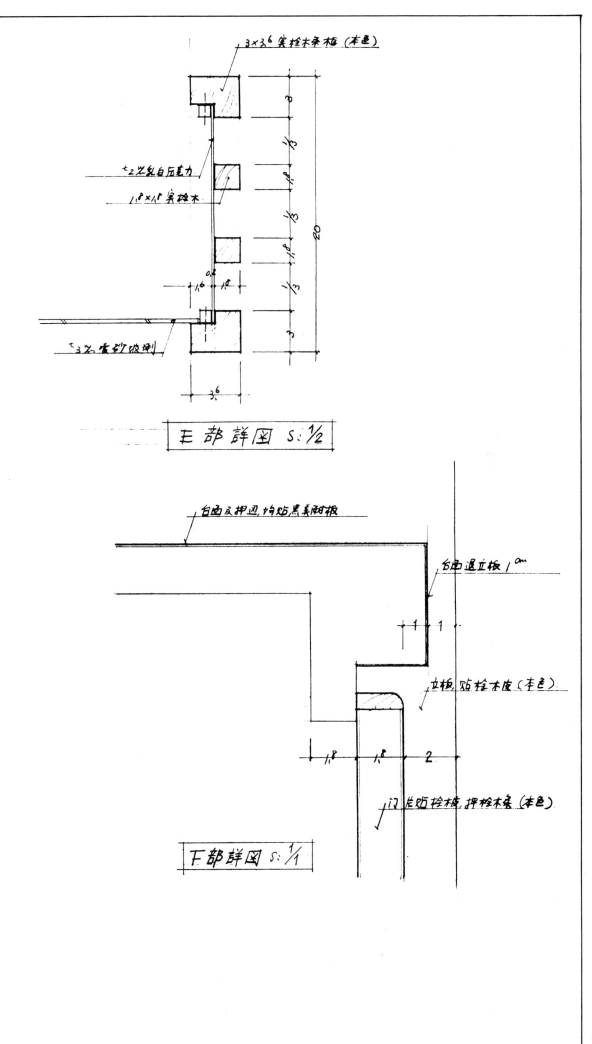

E 部詳図 S: 1/2

F 部詳図 S: 1/1

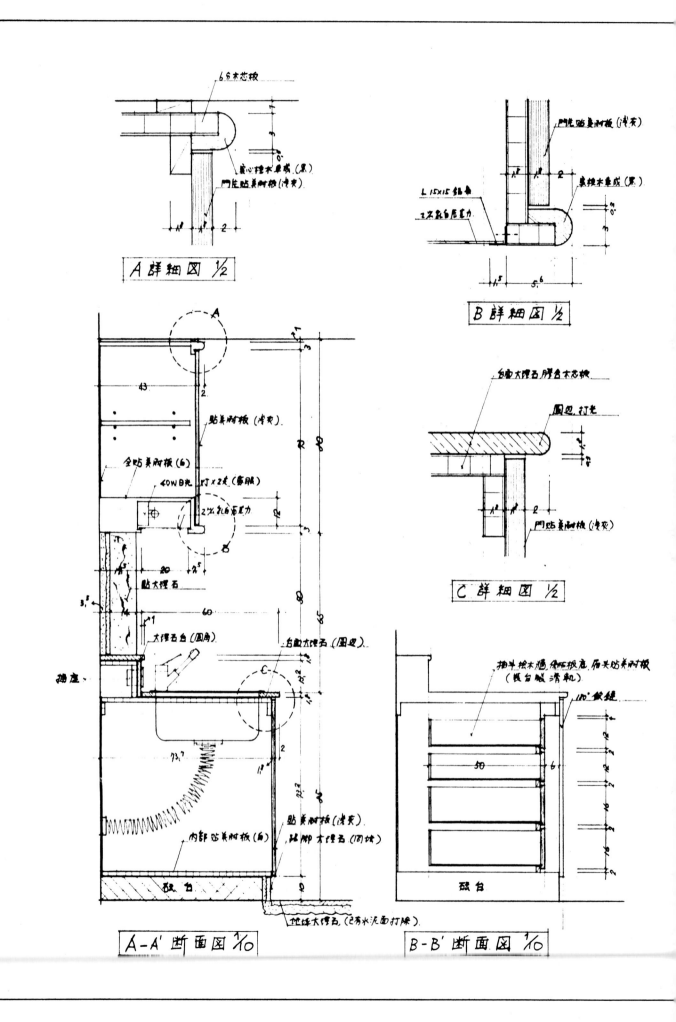

A 詳細図 ½

B 詳細図 ½

C 詳細図 ½

A-A′ 断面図 ⅒

B-B′ 断面図 ⅒

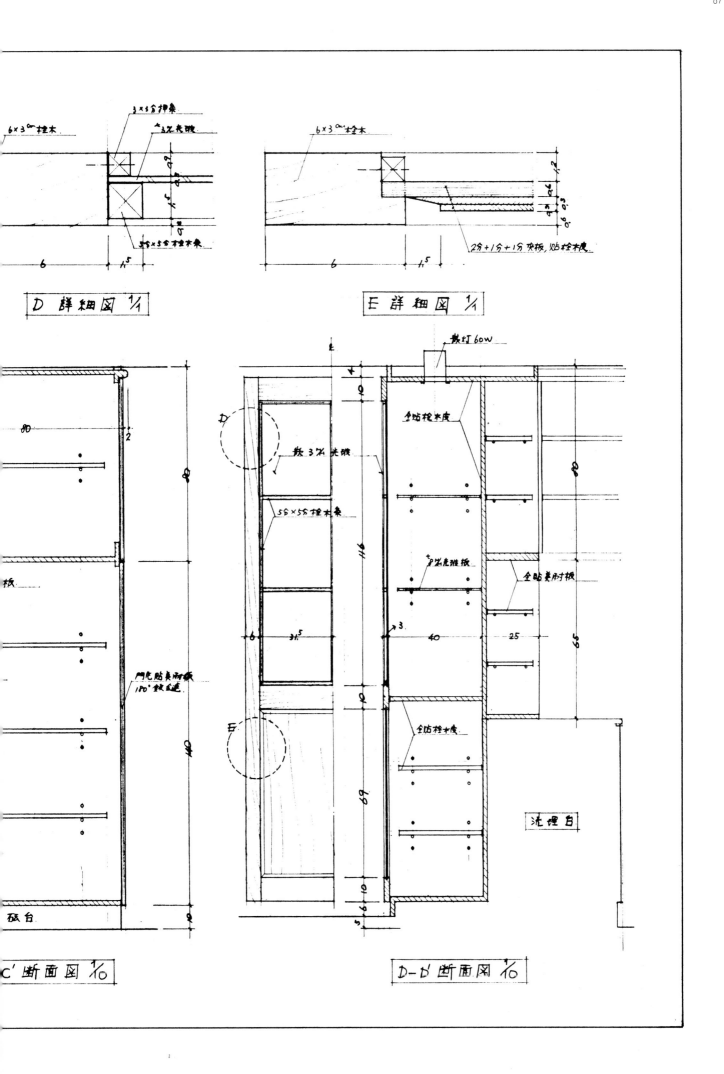

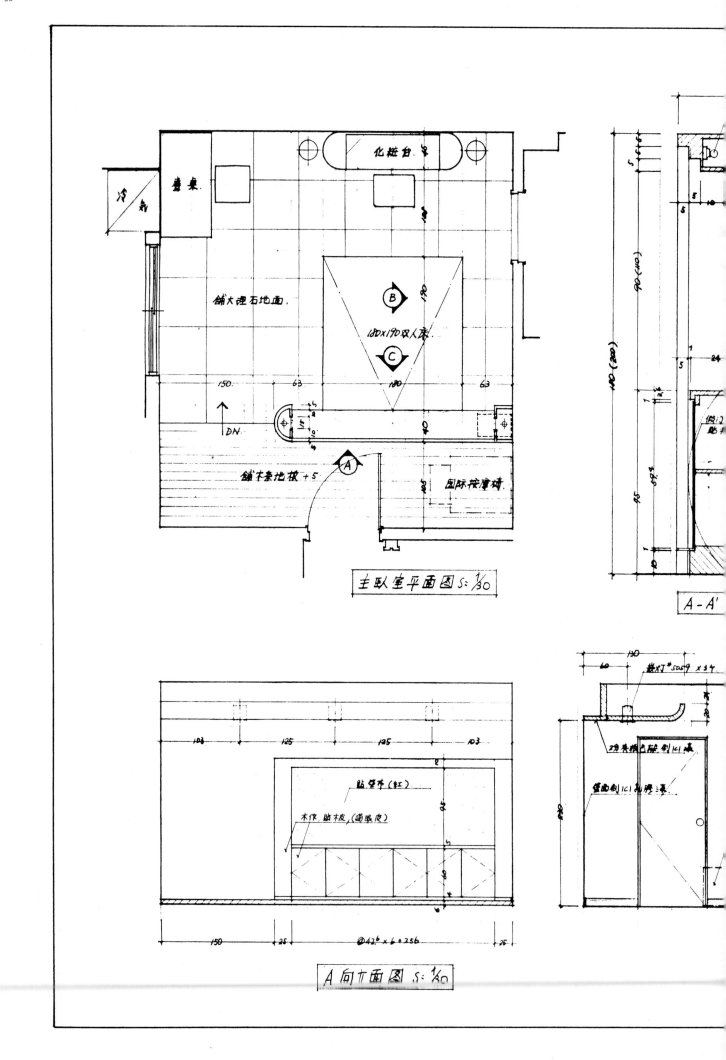

化粧台

喜桌

冷

舗大理石地面.

B

180×190双人床.

C

150 63 180 63

DN

舗木奏地板 +5 A 国际按摩椅

主臥室平面图 S: 1/30

A-A'

103 125 125 103

貼壁布 (紅)

木作, 貼木皮. (漂眼皮)

150 25 @42.6×6=256 25

A 向立面图 S: 1/30

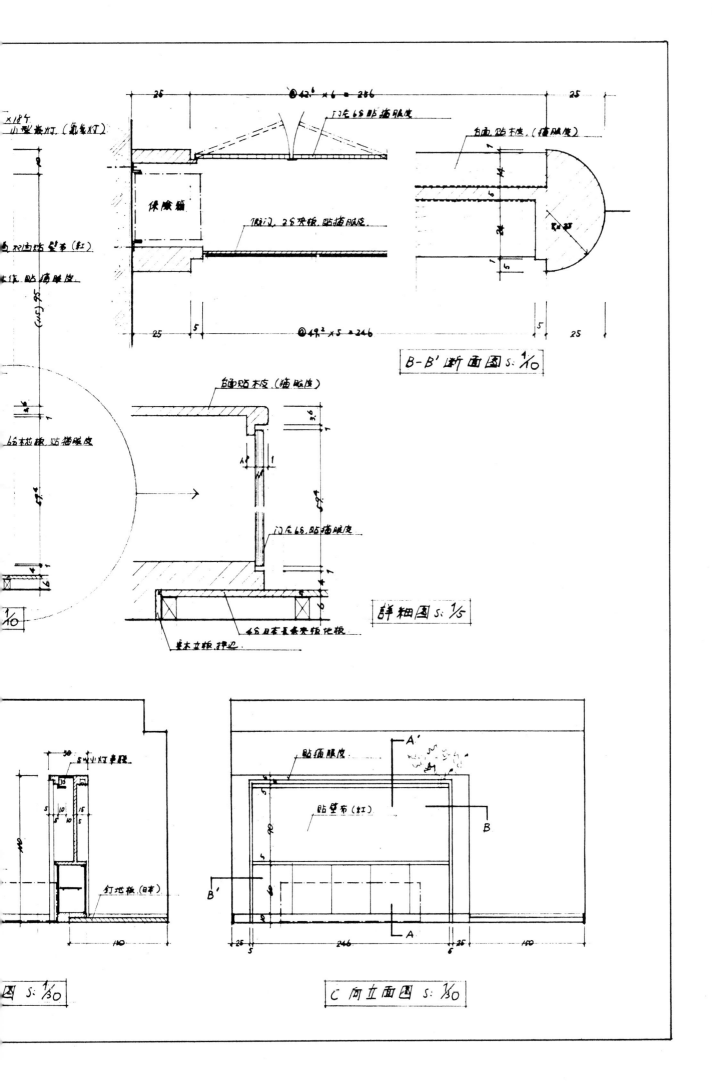

B-B' 斷面圖 S: 1/10

詳細圖 S: 1/5

C 向立面圖 S: 1/30

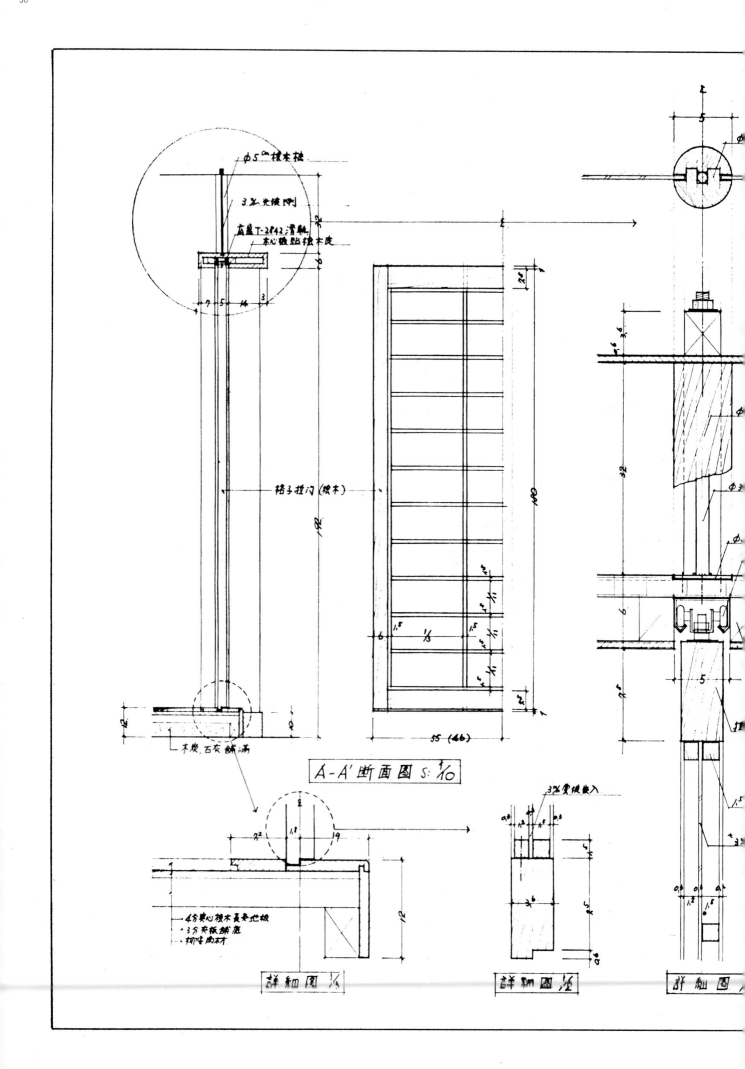

φ5ᶜᵐ橡木柱

3% 玻璃門

廣盤T-2842滑軌
木心板貼橡木皮

格子拉門 (橡木)

木楔,石夜舖滿

A-A'斷面圖 s: 1/10

3% 玻璃嵌入

4分夾心橡木美耐地板
3分夾板舖底
柳安角材

詳細圖 1/3

詳細圖 1/3

詳細圖 1/3

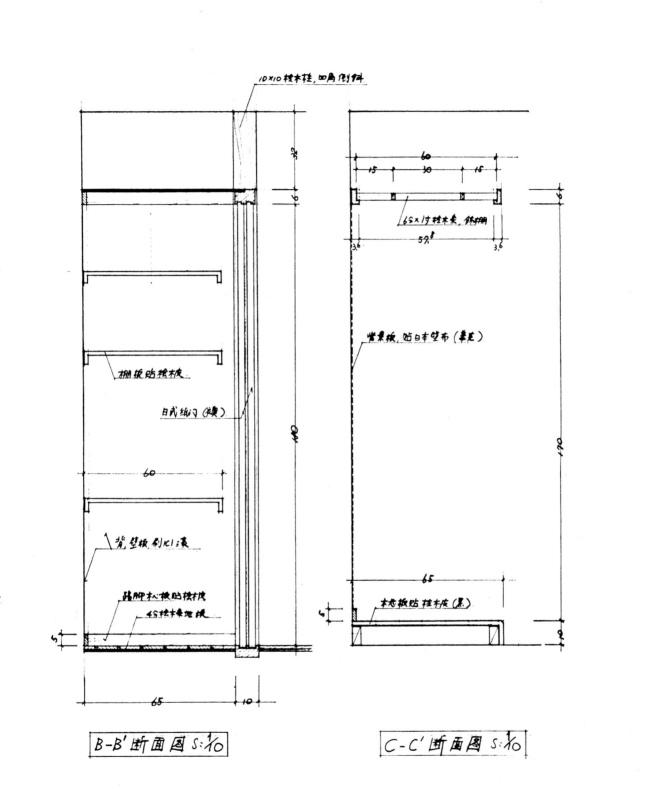

10×10样木柱,四角倒斜

65×1寸样木枨,做挑脚

棚板贴样板

日式纸门(槛)

背壁板,例K1:装

踢脚板,板贴样木皮

4分样木枨地枨

壁景板,贴日本壁布(素色)

木芯板贴挂木皮(黑)

60
15 30 15
52
3.6 3.6

65

B-B' 断面图 S:1/10

C-C' 断面图 S:1/10

第三章　圖面整理

經過基本設計與實施設計兩個作業階段，這套設計圖已完成了百分之九十的作業量了，但也過了相當長的時間（一般小案子約半個月左右，大案子則更長）也許有某些遺漏或相互矛盾的筆誤發生，所以最後的圖面整理是一種品管的手段，是相當重要的一個作業階段。

這個階段至少有圖面校對與修飾，統計各種燈具或家俱型式與數量，並將之列表，作成施工說明表，作成建材樣品表，以及整套圖的曬圖裝裱等作業內容。完成了這最後階段才可將全套設計圖呈送給客戶。

現在也將之詳述於後：

第一節　家具表與家具圖

a. 意義與責任：①說明在這個設計案內所選用的家俱式樣、數量、規格、用料。

　②說明每件家俱的規格、用料與構造細部讓製作者明瞭。

b. 如何畫家俱表：①在四開描圖紙上等分六格。

　②每格上端畫出編號、名稱、尺寸，與數量的格子，下端畫出寫材料說明的橫線。

　③再把家具式樣的略圖（成型圖）畫入格子內。

　④記入正確的編號（要與平面圖上的編號一樣）名稱、尺寸及數量，記入詳細的施工用料。

傢俱表例一

NO. 1	次男房休息椅	2張	NO. 2	主臥房寫字椅	1張	NO. 3	長男房休息用沙發	1張

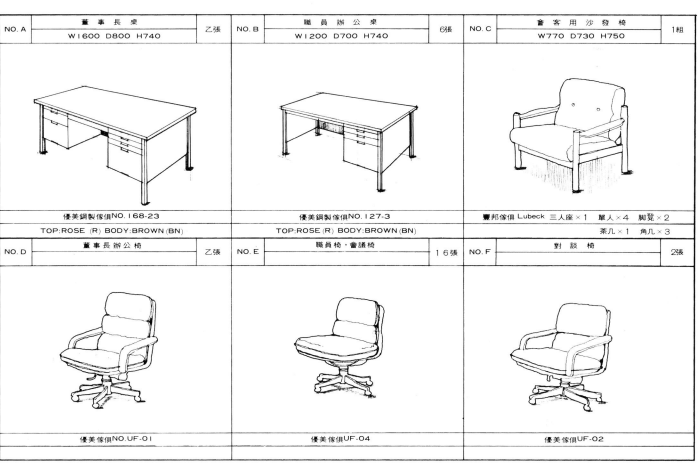

黑色真皮，不銹鋼管	F.R.P椅座，真皮座墊	絲絨

NO. 4	長男房寫字椅	1張	NO. 5	主臥房休息用沙發	2張	NO. 6	主臥房休息用咖啡桌	1張

F.R.P椅座，絲絨椅墊	進口絲絨	噴漆

傢俱表例二

NO. A	董事長桌 W1600 D800 H740	乙張	NO. B	職員辦公桌 W1200 D700 H740	6張	NO. C	會客用沙發椅 W770 D730 H750	1組

優美鋼製傢俱NO.168-23 TOP:ROSE (R) BODY:BROWN (BN)	優美鋼製傢俱NO.127-3 TOP:ROSE (R) BODY:BROWN (BN)	豐邦傢俱 Lubeck 三人座×1 單人×4 腳凳×2 茶几×1 角几×3

NO. D	董事長辦公椅	乙張	NO. E	職員椅，會議椅	16張	NO. F	對談椅	2張

優美傢俱NO.UF-01	優美傢俱UF-04	優美傢俱UF-02

c.如何畫家具施工圖：①畫好了家具表後，再根據
家具表上所畫的各式家具，分別另畫家具圖。如
果某一式家具可買到現成品，當然不必再另畫家
具施工圖了。
②在一張四開描圖紙的右上角畫一個與家具表同
樣的格子。
③再一次的把家具式樣畫入格子內，其式樣及規
格尺寸、用料當然要與家具表所畫的完全一樣。
④在剩下的空白地方繪製這一家具的平面、立面
、斷面，及詳細圖，其方法與前面所述的由左而
右，由上而下的順序完全一樣。
⑤通常使用 1/10 的比例來畫家具施工圖，當然這與
家具尺寸及圖面空間有密切關係，所以在選用比
例尺前應選對整張圖面的分配做一預定。

⑥原則上一式家具在一張圖上表現完全，避免一
式家具用二張圖紙。
⑦如果設計案是一個百貨商場，那麼這商場所使
用的各式五金及陳列器材等設備，當然也比照上
述方法來畫製。

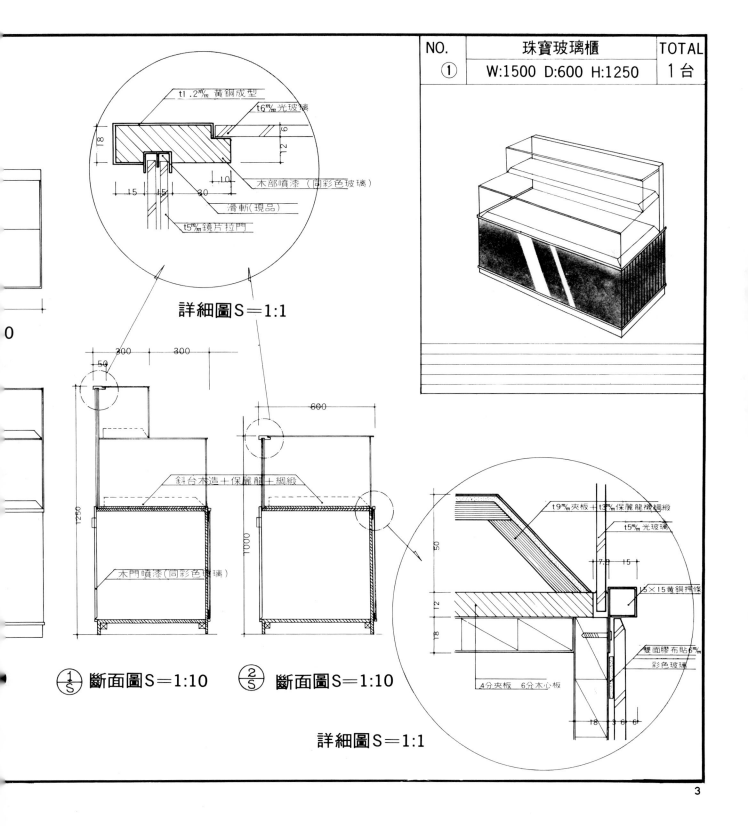

NO.	珠寶玻璃櫃	TOTAL
①	W:1500 D:600 H:1250	1台

t1.2㎜ 黃銅成型
t6㎜ 光玻璃
木部噴漆（同彩色玻璃）
滑軌（現品）
t5㎜ 鏡片拉門

詳細圖S＝1:1

斜台木造＋保麗龍＋綢緞

木門噴漆（同彩色玻璃）

1250
1000

① 斷面圖S＝1:10　② 斷面圖S＝1:10
S　　　　　　　　S

t9㎜夾板＋t3㎜保麗龍襯綢緞
t5㎜ 光玻璃
15×15黃銅押條
雙面膠布貼6㎜
彩色玻璃
4分夾板　6分木心板

詳細圖S＝1:1

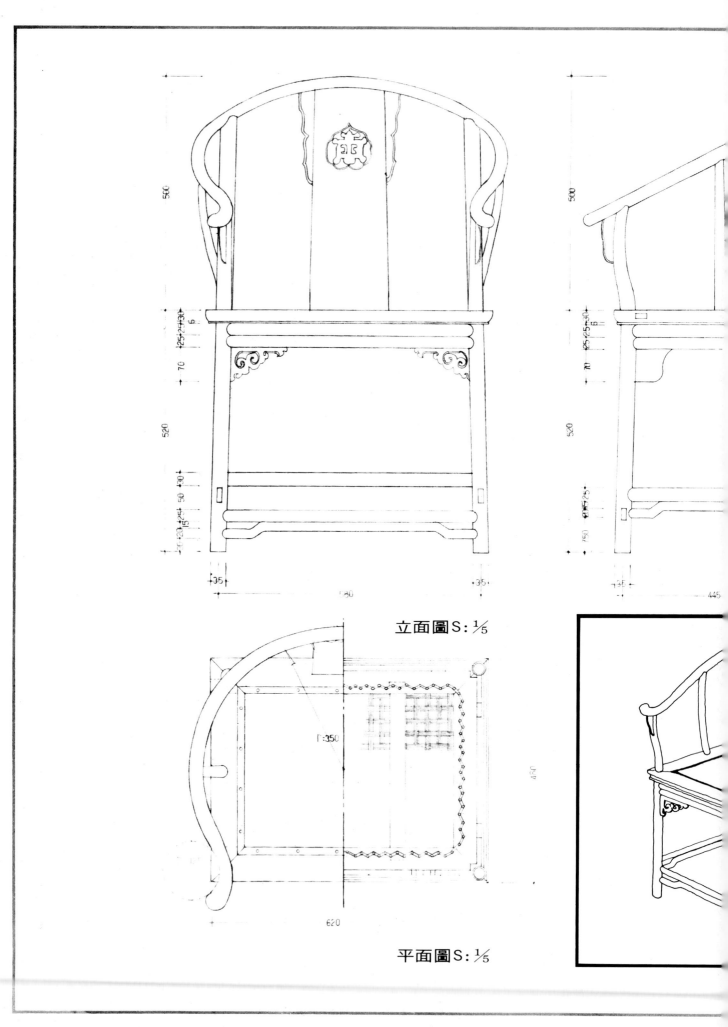

立面圖S：⅕

Γ：350

平面圖S：⅕

500

6
25 25 30

70

520

50 30
25
20 15

35

80

35

500

6
25 25 30

70

520

150

35

445

450

620

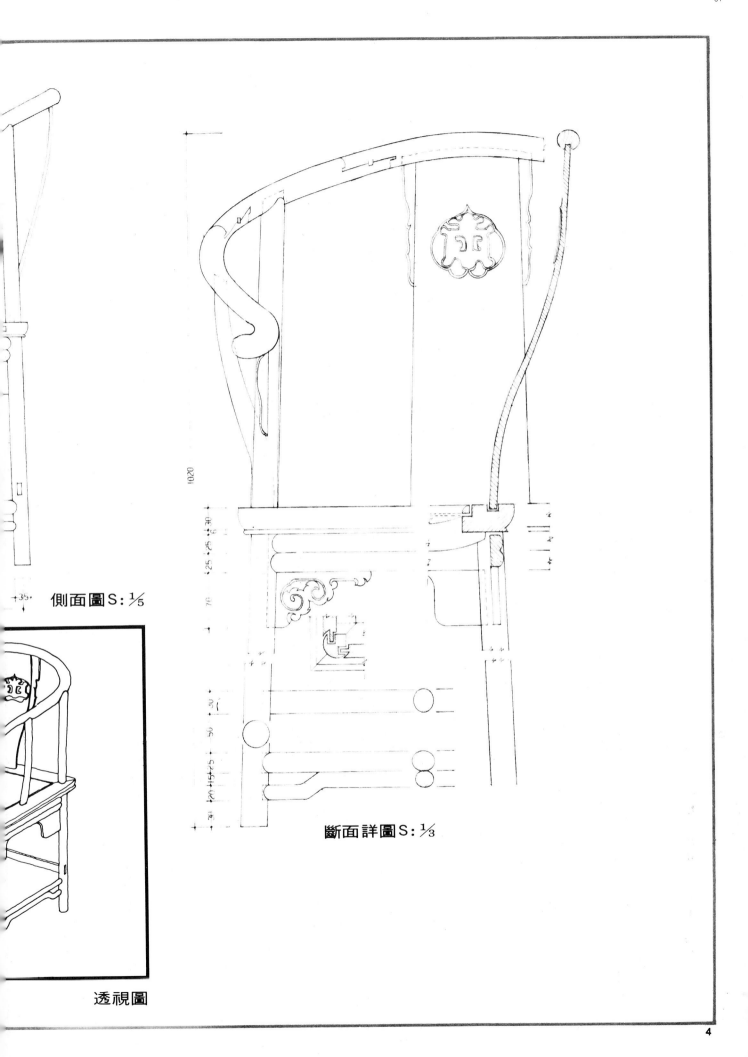

側面圖 S：1/5

斷面詳圖 S：1/3

透視圖

1020

第二節　燈具表與燈具圖

a.意義與責任：①說明在這個設計案內所選用的各
　　式燈具式樣、數量、規格。
　　②說明每一式燈具的規格、用料及構造細部。
b.如何畫燈具表與燈具圖：

①製圖方法與家具表、家具圖完全一樣。
②特別要記入每一燈具的用電量與安培數。
③通常都選用既成品的各式燈具，所以只做到燈
　具表而已。

燈具一覽表

記號	1樓玄關、客廳、餐廳用壁燈 W152 D190 H240	數量 10支	記號	浴室壁燈 □118 H125	數量	記號	壁燈 W160 H240 L240	數量 3盞

永明312型
電鍍金色60W×1

永明405C(60W×1)

LC-340 20W×2

記號	双蠟燭左壁燈 W270 D160 H320	數量 10支	記號	主臥化粧壁燈 W270 D160 H320	數量	記號	壁燈 W200 D120 H190	數量 3盞

永明391B
電鍍古銅40W×2

永明391B(40W×2)

LC-341 20W×2

記號	主人房化粧壁燈 W210 D110 H240	數量 6支	記號	壁燈 W350 D130 H90	數量	記號	餐廳大水晶吊燈	數量 1盞

永明326型
半金色燈泡60W

永明305(40W×2)

西華CD-1-13

記號	吊燈	數量 3盞	記號	嵌燈 φ145 H190	數量	記號	怡燈 W420 φ250 H500	數量 2盞
	日本セマギワババロアP-544 60W×3			永明5029(40W×1)			L-60	

記號	起居室紙燈籠	數量 1盞	記號	美術型日光燈 W1258 D95 H72	數量	記號	軌道式投射燈 W144 D144 H190	數量 5盞
	台灣棉紙廠60W×3			東亞FS-4144(40W×1)			SH-312PC 110-240W 150W	

記號	客廳吊燈 φ710 H535	數量	記號	吸頂燈 W225 D225 H125	數量 3盞	記號	轉向投射燈 φ215 H135	數量 5盞
	文豐WF-1112(60W×12)			WF-4284 60W×1			L-900	

記號	吊燈 φW590 H310	數量 2盞	記號	怡燈 H735 □400	數量 2盞	記號	軌道式投射燈 φ136 H176	數量 5盞
	LC-316 40W×5			L-2015			SH-319P 150W×1	

記號	吊燈 W580 H300	數量 2盞	記號	吸頂燈 W600 D600 H150	數量 3盞	記號	轉向投射燈 φ195 H125	數量 5盞
	LC-310 60W×5			WF-LI-100			永明5041 100W×1	

第三節　施工說明及建材樣品表

a.意義與責任：①全套施工圖的總合。
　②用簡要的文字將各房各室的天花板、地坪、壁
　面、家具、照明，及裝飾等部份所用的材料加以
　說明。
　③並將各種選用建材樣品貼在說明文字下方。
　④讓客戶與施工者充分明瞭，不致發生誤會成錯
　誤。

b.如何製作：①計算這個設計案內共劃分幾個區落
　，如客廳、餐廳、主臥室……等。分成幾個施工
　項目，如天花板、壁面、地坪……等。
　②在描圖紙上正確畫出經過計算後的表格，並用
　輕線畫出寫字用的平行橫線。
　③將各區落、各項目的使用建材及施工細節用文
　字簡要而明確的寫入表格內。
　④曬圖後可與全套施工圖一併造冊，或將藍圖貼
　在厚紙板或夾板上。
　⑤把各區落各項目使用的材料樣品切割適當的小
　塊，用膠水貼在預定使用區落、項目的格子內。
　⑥遇大案子時，可把施工說明表與材料樣品板分
　開製作。例如用一張高級紙襯，將各種建材樣品
　拼成一幅十分動人又清楚明白的畫一樣。（見附
　圖3.4）

□□□□實業公司
肆樓內裝工程施工說明及建材樣品一覽表

說明／項目／區域	天花板	壁面	地坪	傢俱	照明	其他
長女房	①2分夾板平頂，貼泡棉壁紙 ②四週白木線板＃303，噴木白漆	①化粧台處釘2分壁板 ②全貼進口 碎花PVC壁布	①鋪日本鐘紡地毯BYN-1	①木造全噴米白漆 ②休息沙發裱進口布	①天花板永明＃5052投光燈(烤米白) ②化粧燈半金40W	①易臣窗簾紗布
參男房	①2分夾板平頂，貼GUARD＃1361 PVC壁布	①全貼GUARD＃1361壁布	①鋪西德柔絲地毯BEIGE＃77	①全木造貼柚木皮，染胡桃木色	①天花板永明＃5029嵌燈 ②書桌40W日光燈 ③壁燈．文轉WF-3180	①床頭半截窗採貴族籐百葉 ②落地亞麻百葉窗(豎型)
客　房	①2分夾板平頂，貼每漆＃8545-1壁布 ②四週留20CM 燈具	①全刷ICI乳膠漆＃2165膚色	①鋪西德柔絲地毯＃NATUR 73	①全木造，噴暗紅漆	①月光燈，暗藏在天花板內 ②5029嵌燈 ③文轉WF-4092化粧壁燈	①床對方向，釘2分壁板 ②易臣窗簾布，紗
起居室	①2分夾板平頂，貼泡棉壁紙 ②四週＃309B白木線板	①全刷ICI乳膠漆＃1733，米色	①鋪義大利進口磁磚501磁磚	①質皮轉角沙發組(黑色) ②柚木紅木色茶几、視聽櫃	①＃5029嵌燈 ②＃4120吸頂燈 ③＃391B壁燈	①亞麻豎型百葉窗 ②古董．整裝台鏡
浴　室	①2分夾板，貼美耐板FORMICA＃489@300，留2分勾縫	①貼進口100×200地磚	①貼進口200×200地磚	和成LS-153馬桶象牙色 EL-3150台缸象牙色 L-363洗面盆象牙色	永明＃305壁燈	①客浴室做彩繪玻璃窗，內裝照明 ②抽風機

□□公館
裝修工程施工說明及建材樣品表

說明／項目／區域	天花板	壁面	地坪	傢俱	照明	其他
客廳、餐廳與廚房、走道	15×7.5cm杉木條透明漆 1分平頂泉磁磚 1分企口夾板平光漆	泉磁磚 廚房貼10×20磁磚	鋪30×30地磚	實心柚木中國茶几、角几花架、小牛皮沙發組柚木編麻繩鬃椅籐製麻將桌椅	嵌燈、古銅蠟燭壁燈彩繪玻璃吊燈	美國奧斯剪窗軌落地窗簾布紗長毛地毯奧斯地磚
主臥房	1分企口夾板制平光漆 貼泡棉壁紙10×7.5天花線板	貼台製仿法國壁布	鋪德國柔絲地毯或日本鐘紡地毯	床頭組合、休息沙發、茶几 衣櫃	嵌燈、柏燈	床前奧斯地毯落地窗簾布紗美國奧斯軌道
双親房	貼泡棉壁紙5×l2cm天花線板	ICI乳膠漆	貼20×20地磚活動蘭斯箱地毯	床頭組合休息沙發茶几衣櫃	斜天窗式燈箱日光燈棉紙吊燈	同上
青年房	同上	同上	同上	同上衣櫃書櫃書桌	斜天窗式燈箱日光燈柏燈	同上貴族籐百葉窗

第四節圖面整理與編圖

室內設計的圖面數量相當多，要將這些圖面編排順序妥當對一個初學者而言實在不容易，在此提供常見的兩種編圖方式供讀者參考，但不論如何編排方式，只要全套圖的前後順序十分順暢，讓客戶及工人能夠容易找到想看的圖，就可算功德圓滿了。

編圖必須借助「圖號」及「張號」這兩種記號來連貫全套圖面。常見的圖號例如有「A 向立面展開圖」，B細部詳圖，或A—A′斷面圖等等，它的主要功用是在指引讀圖者順利的按這些圖號找到圖。當一張圖面自成一個完整的單元，不與其它張圖面相關連時，這種圖面不會受到編圖順序的影響，所以它只要在這一張圖面上使用上述的「圖號」來引導就夠了。例如一張餐桌的製作圖，或一張化粧臺的製作圖等。

倘若有某兩，三張圖才構成一個完整單元時，那麼這兩，三張圖的前後順序必須恰當，且得借助「張號」來連貫。例如有一張主臥房的立面展開圖，有兩張主臥房的斷面詳圖，這時應把立面展開圖排在前編為1號圖，兩張斷面詳圖再按順序安排於后編為2、3號圖，同時在標示斷面圖記號時可捨去A—A′或$\frac{1}{3}$這種記號，而改採用$\frac{1}{2}$或$\frac{1}{3}$等記號，這種記號就像在說：「我就在第二張圖的第一個圖」，如此工人找圖就更加方便了。

事實上A—A′或$\frac{1}{3}$或$\frac{1}{2}$等三個記號所要表達的訊息完全一樣，前兩者少了「張號」的指引，後者改正了這個缺憾而已。依此方式往下類推，那麼編圖就不難了。

另外，室內設計現場施工時，往往某一、兩個工人負責主臥房，又另幾個工人分別負責兒童房或其它不同空間，他們都各自拿去各人該用該讀的那一空間的圖，這時如果某一張圖面上同時有主臥房及兒童房的某些圖樣，那麼將會造成工人把圖撕成兩半或輪流看圖的不便。所以在製圖時就應考慮到這一點，即使多花一張圖紙，且還空下一大半也都無所謂，寧可讓它空著，讓每一個不同空間的圖面能夠完整而獨立，才不會產生上述的不便。又，在編圖時也一樣最好讓相關連的幾張圖連續「張號」，例如2～4號為主臥房立面展開到斷面詳圖，5～7號為兒童房立面展開到斷面詳圖，這種編圖方法不但方便工人在施工上的使用，也方便客戶對設計案的瞭解。

圖面整理與造冊

a.意義與責任：①最後的核對與裝裱，使錯誤減至最低，使全套圖看起來有份量。
②方便客戶及設計師的攜帶。
③使圖面長時間保持不受汙損，公司或個人管理，歸檔方便。

b.如何作業：①將全套原圖按照下列順序排列：a.施工說明，b.家具表，c.燈具表，d.平面圖，e.天花板圖，f.透視圖、展開圖或立面圖，h.斷面圖，i.詳細圖，j.家具圖或燈具圖。

②用印章或字規在圖面右下角按編列順序記入帳號。
③仔細校對各類圖面所標示的尺寸與材料說明是否有互相衝突的地方，如果發現錯誤當立刻修正
④如果來不及修正，可在施工說明表內加註文字：『本施工圖內所標示之尺寸及材料如有相互衝突時，以詳細圖所標示者為準。』
⑤各圖面上有表現到建築結構體（RC牆）時，將該圖紙反面後，用鉛筆，或鉛筆灰在其結構體輪廓線內填滿，如此，可使圖面曬好後易於辨認及閱讀。
⑥最後的工作就剩下蓋章及簽字了，用橡皮章在各圖面右下蓋上圖名與比例，如天花板圖S＝$\frac{1}{30}$，如有柱心線及柱號時，也同樣的蓋上數字或英文字母，如Ⓐ，①等方便識別。如果蓋好的字體墨色未乾恐會汙損其它圖面，可用衛生紙將墨水吸乾。
⑦曬圖及造冊當然交給曬圖行辦理了，一般有曬日本紙與臺灣紙的差別，日本紙曬出來的線條濃淡要清晰得多。造冊封面也有用蔥皮紙與人造皮的分別，這看個人如何須要由曬圖行處理。
⑧如客戶索取原圖，而本人又希望保留原圖時，可請曬圖行曬出第二原圖，但價錢很貴，且這種機會也很少。

第四章　應用資料

　　室內設計是一種綜合性的工作，所涉及的項目真是五花八門，各行各業都有，一個新進的從業人員單單從認識各種資料進而到應用各種資料，這期間的摸索、學習所花費的時間均相當的長久。本書為使初學者能很快的進入狀況，很快的認識這些資料，應用這些資料，乃廣泛的蒐集了有關各種室內設備，各種人體動作空間尺寸，各種建材，及各種施工細部大樣，還有常用的尺寸與面積之換算等豐富資料。讓初學者在工作上遇到須要使用時，能夠很快的翻閱到（正如一本字典一樣的方便），不但在時效上有所幫助，也在觀念上，認識上建立較正確的基礎。

第一節　　各種室內設備之尺寸

　　一個室內空間內常見的設備有多少呢？很難有正確而一致的回答。在這一節裏我們提供了有關衛生、用餐、會客、就寢、辦公、家事、娛樂……等許多常見設備之尺寸資料，用圖表詳細的列在後面（見附圖P.105～P.118），讀者們平時能常常翻閱熟記在心，將來在做設計案時會有相當大的幫助。

鞋箱之基準尺寸

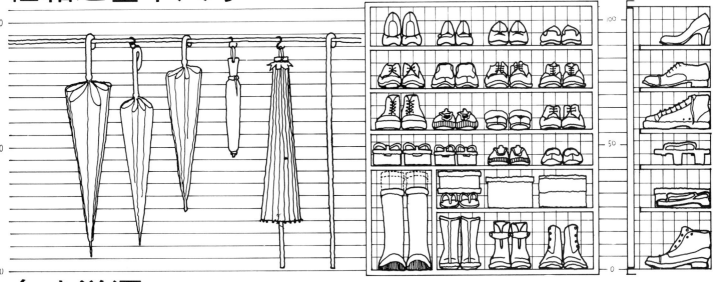

各式洋酒

1 Bardinet Demisec	10 Long John	19 Hygien	28 Gordon's Slol Gin
2 Royal Henix	11 Bols	20 Bols Cream of the Sky	29 Hulstkamp
3 White curacan Extra Dry	12 Egg Brandy	21 Vin Kola Astiar	30 Old Scotch Whisky
4 Grand Macnish	13 O.F.Champagne	22 Cusenier Prunellia	31 Napoleon Brandy
5 Cherry Brandy	14 Creme De Noyaux	23 Peach Brandy	32 Beehive Brandy Whisky
6 Dant Zick	15 Cusenier Fraisia	24 Apricot Brandy	33 Amer Picon
7 R.P.L. Scotch Whisky	16 Liqueur Faveney	25 Mandarine Cazanove	34 Cinzano Italian Vermouth
8 Ne Plus Netra	17 Bardinet	26 Kummel De Cazanove	35 Flora
9 Cusenier Paunellia	18 Creme de ca cao Chovao	27 Scotch Whisky	

高爾夫球具　　　各式皮箱

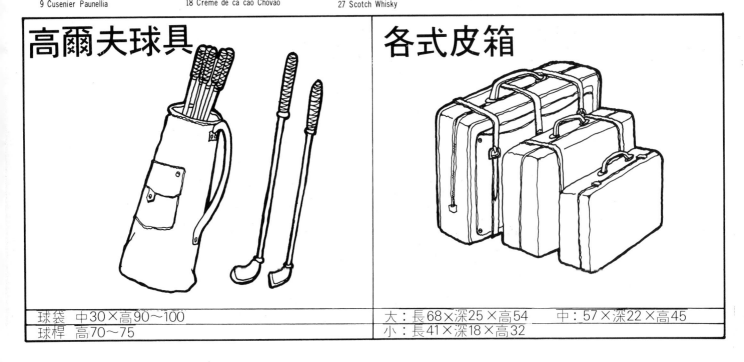

球袋 中30×高90～100	大：長68×深25×高54	中：57×深22×高45
球桿 高70～75	小：長41×深18×高32	

餐椅

W42～45　　D40～45　　座高43～45

高背餐椅

長42～45　　深40～45　　座高43～45

孩童餐椅

W35　　D40　　H86

酒吧椅

ø 43～45　　座高75

躺椅

W50～65　　D70～100　　H85

躺椅

躺椅　　W55×D80～100×H80
輔助椅　　W50×D45×H40～45

單人沙發座

W100　D90　座高38

雙人沙發座

說明同三人座

三人沙發座

每座淨寬55～60×淨深55（扶手各厚15～20）
座高38總高80

輔助椅

W45～60　D45～60　H38

轉角茶几

W45～60　D45～60　H60

茶几

W80～150　D45～60　H40

伴唱機

W37×H52×D23

遊樂器（任天堂）

W16×H8×D24
卡帶　W11×D7×H8

錄影機

VHS　W45×D35×H～15
Bate　W16×t2.5×D9.5

電　腦

電腦　W40×H40×D36
按鑑　W40×D20×H3（小型個人電腦）

桌上型電視

W66×D45×H50

落地型電視

W86～100　D54～60　H97～100

體重機

W3×D28×H6

滅火機

大：ø 17 H63
小：ø 8～11 H22～66

鋼琴

（演奏型）

W275×D158×H103

鋼琴

（家庭型）

W152×D61×H127

幻燈機

W32×D19×H14

電話機

W25×D20×H13

職員椅 幹部椅

W45×D35×座高43～45（氣壓昇降）

W60×D54×座高43～45

主管椅

W70×D70×座高43～45

幹部桌

W150×D75×H73～75

主管桌

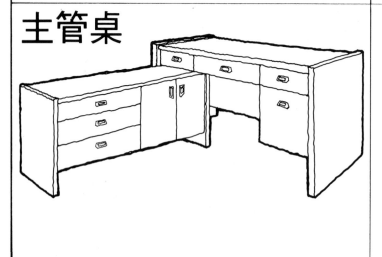

W180×D 80×H73～75
（邊桌W120×D45×H60）

主管桌

W180×D80×H73～75

111

檔案櫃

資料櫃

小 W46	D62	H140～143
大 W90	D45	H106

W118	D40	H182

打孔機

影印機

資料夾

釘書機

打孔機 W11×D12×H14 資料夾 W26×H30×t6	W69×D55×H41（含送紙夾全長135）
釘書機 （大）W10×H4×D2 （小） W10×D2×H4	

打字機

電腦打字桌

W45×D44×H17	W67×D70×H70

雙人床

W156×D190×床高45

單人床

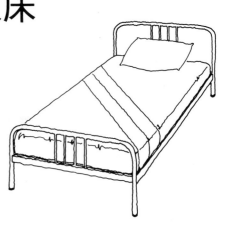

W90～120　D190　床高45

雙層床

W90～120　D190　H195（上、下層間淨高105）

嬰兒床

W125×D65×H70

窗型冷氣

W70～75　D70　H45～50

箱型冷氣機

W100～160 D50～80　　隨BTU增加而加大　H190

單槽洗台

W72×D60×台面高85（後牆高10）

右單槽調理台

W108×D60×H台面高85（後牆高10）

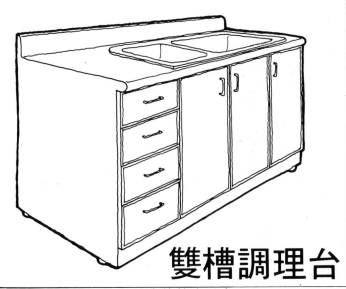

雙槽調理台

W144×D60×台面高85（後牆高10）

轉角調理台

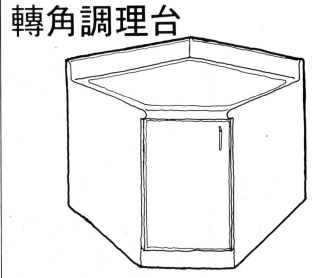

W72×72×台面高85（後牆高10）

烤箱含爐台

W90×D60×爐台高85（後牆高10）

貯藏吊櫃

D37×H90

國產洗衣機、乾衣機

進口洗衣機、 乾衣機

W76×H97×D42
烘W70×H71×D42

洗W75×D65×H110
乾W75×D65×D110

冰箱 除溼機

大型　W80×D70×H170
小型W50×D55×H70

W25.2×D28.2×H71

熱水器

電暖器

W40×D25×H70

W 60×D 20×H70

蒸氣熨斗

W22.5 H14 D12.5

燙衣枕板

W25～61　H16～19　D13～16

縫衣機

W53～46　H33～34　D24～25

吸塵器

W38.5　H30.5　D21.5

坆垃桶

水桶

簸斗

掃帚

涼風扇

| 垃圾桶 | φ30 H36 | 水桶 | φ36 H30 |
| 掃帚 | W30×H110 | 簸斗 | W30×D30×H60 |

W40×D26×H65

大飲水機

瓦斯爐

小飲水機

W38×D33 ×H124

小　W38 ×D33 ×H66

W70×H13 ×D40

排油烟機

電鍋

果汁機

烤箱

W72×H25～30×D55 (60)

果汁機　ø 23×40～60　　電鍋　ø 30×H30

烤箱　　W40×H34×D30

烘碗機

水壺

金屬鍋

烤麵包機

熱水瓶

炒菜鍋

熱水瓶　ø 25×H45　　烘碗機　W34×H40×D40

烤麵包機　W24 ×H19×D14

水壺　ø 20×H23　　炒菜鍋　ø 45×H20

金屬鍋　ø 34×H20

抽水馬桶

水箱

馬桶

馬桶　37×64×36
水箱　21×49×37

單體馬桶

W47×H39×D70

蹲式馬桶

水箱

蹲便

水箱　W32×H46×D32
蹲便　W62×H47×D27

下身盆

W40×H39×D59

立式便斗

W38×H92×D38

掛牆便斗

W45×H47×D33

118

洗臉盆

W62×H22×D49　W18×H76×17（脚）

洗臉盆

W56×H20×D46　W26×H35×D27（脚）

枱面式洗臉盆

W47××H17×D39
W120×H23×D55

肥皂盒

衛生紙架
毛巾架

毛巾環

W14×H9×D13 肥皂盒　　W14×H11×D13 衛生紙架
27×20×8 毛巾環　　　W72×H12×D13 毛巾架

浴缸

W152×H47×D72

浴缸

W104×H60×D74

每方格30×30公分

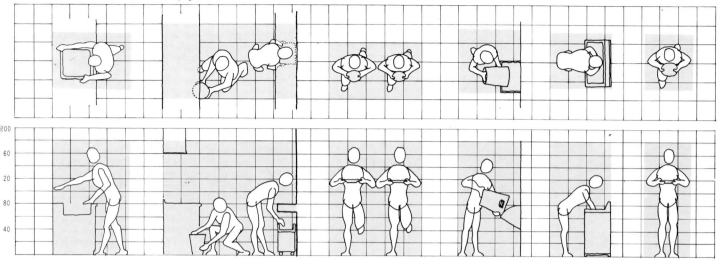

每方格30×30公分

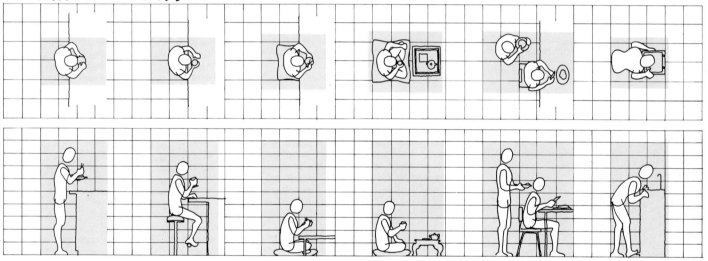

每方格30×30公分

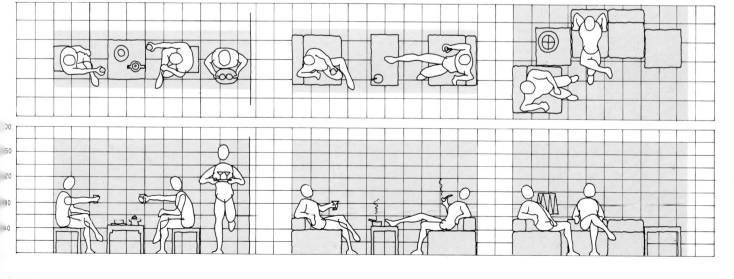

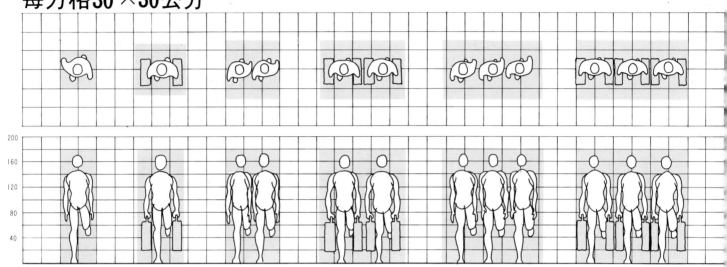

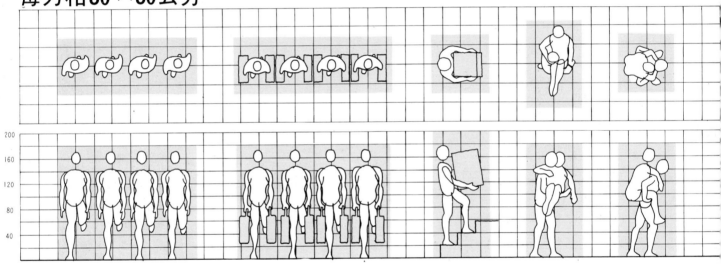

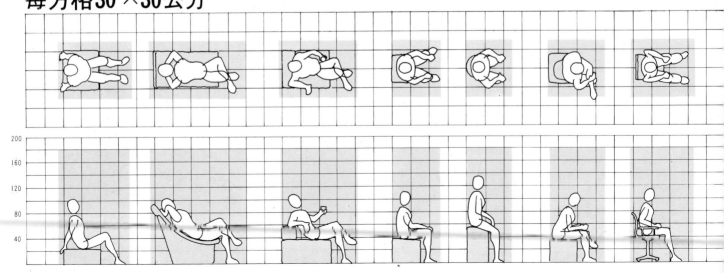

每方格30×30公分

每方格30×30公分

每方格30×30公分

每方格30×30公分

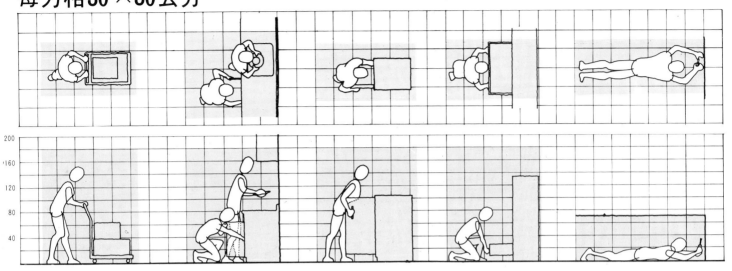

每方格30×30公分

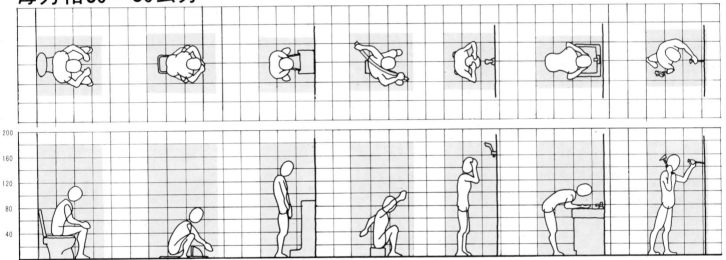

每方格30×30公分

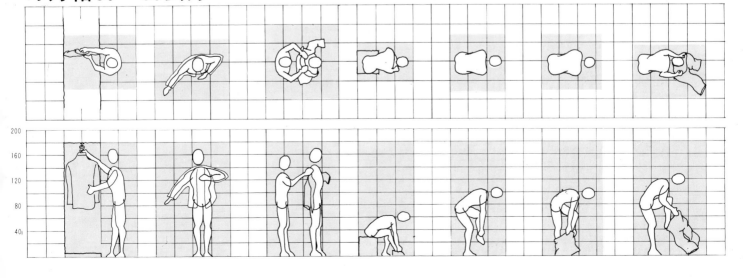

每方格30×30公分

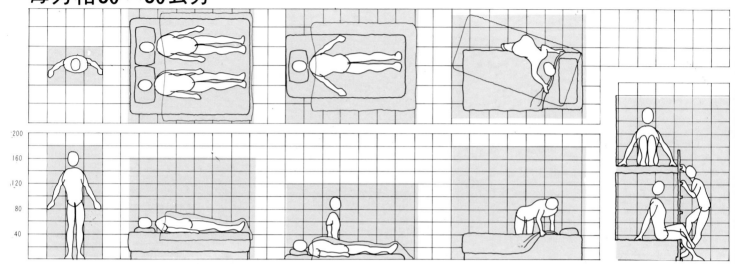

每方格30×30公分

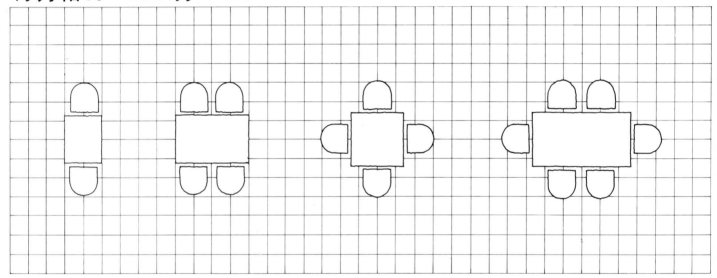

每方格30×30公分

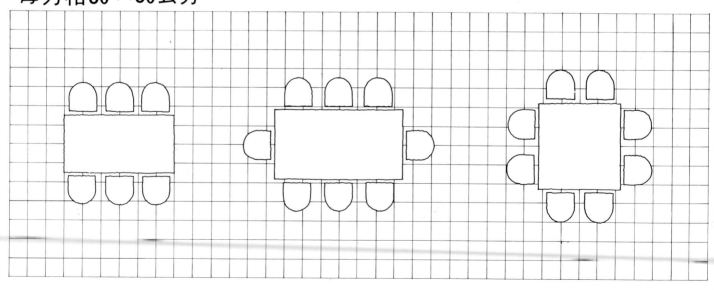

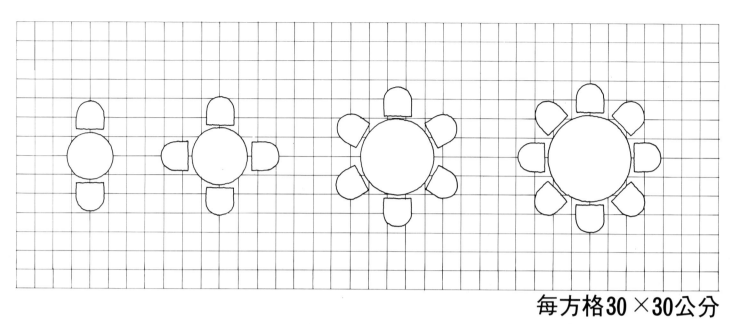

每方格30×30公分

每方格30×30公分

每方格30×30公分

每方格30×30公分

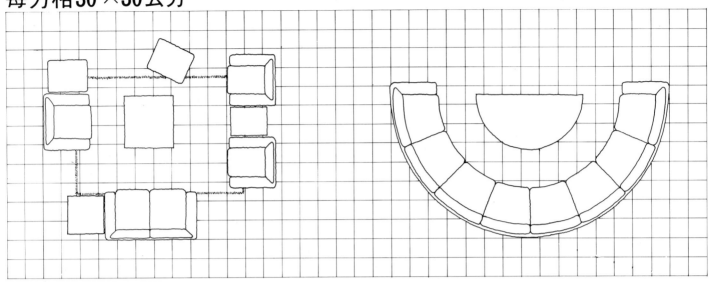

每方格30×30公分

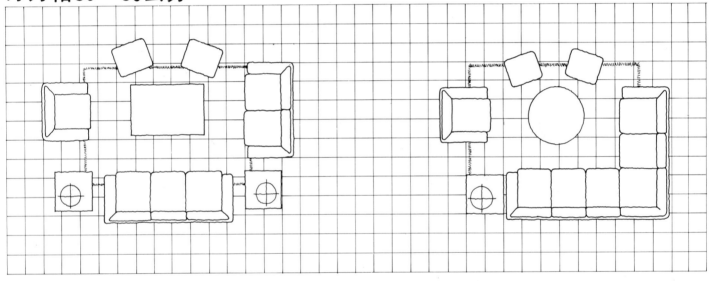

每方格30×30公分

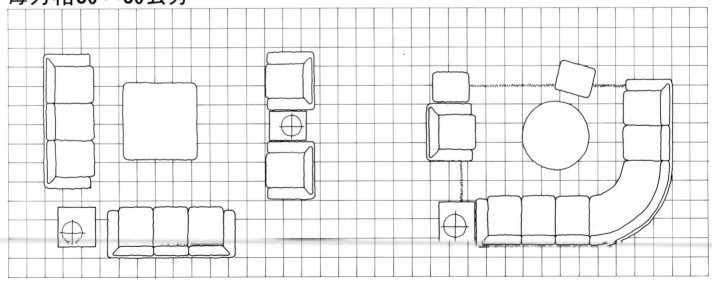

第三節　各種常用室內建材之認識

　　設計案的實現脫離不了建材，當然，建材的質地、感覺、氣氛等要素也相對的影響到設計案的效果，所以如何適當的運用建材、選用建材，乃成為設計師重要的一項作業。對建材認識越多越廣泛，那麼室內設計效果的表現也越有彈性，認識越貧乏，設計的效果表現必定受到限制，無法因材適用而大打折扣，由此可見建材對室內設計師的重要性了。

　　現在謹將常見的建材分類敍述於後：

類別	品　名	用　　途	規　格	質地特性
塗料類	P.V.C漆	內牆塗料	以坪計	便宜、可調色
	乳膠漆	內牆塗料	以坪計	色樣多種、價稍高
	平光漆	內牆塗料	以坪計	油性、可調色
	水泥漆	外牆塗料	以坪計	防水性、可調色
	油漆	鐵材塗料	以坪計	防銹、可調色
	透明漆	家具塗料	以才計	光滑、易整理
	防火漆	地板、扶手塗料	以才計	光滑、質硬、易清理
	噴漆	家具面漆	以才計	平整、沒有刷子紋路、價高、易碰傷
	噴壁石	天花板常用	顆拉狀、以坪計	砭石拌漆拌膠、噴着於物體表面遇水會剝落、便宜
	噴磁磚	外牆、內牆、天花板常用	以坪計	油漆、耐水耐燃、凹凸面、價稍高
玻璃類	光玻璃	門窗嵌裝	厚2~8$^{m}/_{m}$以才計	透光、易破
	茶色玻璃	門窗嵌裝	6~8$^{m}/_{m}$，以才計	可隔熱
	強化玻璃	門窗嵌裝	8~12$^{m}/_{m}$$^{m}/_{m}$，以才計	強化處理、不易破，萬一破裂，亦不傷人
	明鏡	裝飾或化粧用	2~6$^{m}/_{m}$，以才計	進口鏡不起波紋
	馬賽克鏡	裝飾用	3$^{m}/_{m}$，以才計	鏡片加工割成
	墨鏡	裝飾用	5~6$^{m}/_{m}$以才計	
	銅鏡	裝飾用	6$^{m}/_{m}$以才計	進口高價
	磨砂玻璃	燈箱用	3~5$^{m}/_{m}$以才計	
	花玻璃	窗戶嵌用	2~3$^{m}/_{m}$以才計	花色多、便宜
裝飾面板類	美耐板	家具面或門片或隔間等之表面材料	4×8尺	防火、美觀、光滑、易整理。有美國、日本、瑞典等多國廠牌進口
	保麗板	同上，另外一般住宅浴廁天花板面材，或抽屜底板。	4×8尺	國產

類別	品 名	用 途	規 格	質 地 特 性
窗簾類	窗 簾 布	窗飾用、遮光	4尺寬幅 3尺1碼	有印花,提花多種,注意縮水問題
	窗 簾 紗	窗飾用、透光	4尺寬幅 3尺1碼	花色多種,注意縮水
	豎 型 百 葉	窗飾用	以才計算	有F.R.P.鋁質等多種,大片落地窗如辦公室適用
	橫 型 百 葉	窗飾用	以才計算	鋁質烤漆
天花板材	礦 纖 板	天花板用	1.5×3尺 1×2尺 厚度9～12m/m	防火、隔熱隔音、輕量、進口貨
	石 膏 板	天花板用	1.5×3尺 ×9m/m	防火、隔熱、隔音、較重、國產
	小 口 磚	壁、地面均可貼用	5m/m×6×11公分	易施工,廠牌色彩很多,較廉價
	馬 賽 克 磚	外牆、浴廁地多採用	約每1尺見方	易施工、可轉圓角、價廉,廠牌色彩多
磁磚類	壁 磚	浴廁壁高級面磚	3.6×3.6寸 10×20公分 15×15公分	國產、進口廠牌花色很多。
	地 磚	浴廁、客餐廳地面用磚	20×20公分 30×30公分	全磁化、硬質耐磨、防滑、國產、進口廠牌花色多種
	二 丁 掛 磚	內外壁、地均可使用	5m/m×6×22公分	仿砌磚模樣、美觀堅硬、轉角要有轉角用磚才易施工
石材	蛇 紋 石	內外牆、地均適用	18m/m厚	國產、便宜、呈綠色
	白 大 理 石	內外牆、地均適用	18m/m厚	國產、便宜、白色
	黑 大 理 石	內外牆、地均適用	18m/m厚	國產、便宜、黑色
	米黃大理石	內外牆、地均適用	18m/m厚	國產、便宜、米黃色
	新米黃大理石	內外牆地均適用	18m/m厚	進口、米黃色
	舊米黃大理石	內外牆地均適用	18m/m厚	進口、米黃色
	米黃螺大理石	內外牆地均適用	18m/m厚	進口、有螺紋
	洞 石	內外牆地均適用	18m/m厚	較脆,感覺不錯 米黃色
	木 紋 石	內外牆地均適用	18m/m厚	米黃色有木紋,價高

類別	品 名	用 途	規 格	質 地 特 性
實木類	檜 木	高級家具或內裝收邊或門框、窗框框	按須要定製	紋路細美,不易變形,有香味,呈黃白色
	柚 木	高級家具或門框、內裝、收邊、扶手	按須要定製	呈咖啡色、紋路明顯而美,堅硬不易變形
	白 木	一般線板或壓條收邊	線板有成品規格多種	木紋不明顯、質脆、呈白色
	柳 安 木	各種角材、用於天花板、隔間內、也有用來做踢腳板或門框	1寸×1.2寸 1.2寸×1.5寸 可定製	易變形、有臭味、呈淡紅色、質脆
	白 柳 安 (俗名拉敏)	百葉門片,或企口板,收邊壓條	可定製	木紋不明顯、質地較硬、與檜木色彩相近、也會變形
	櫸 木	拼花地板或樓梯扶手	17公分×17公分 可定製	暗咖啡色、木紋明顯、質地堅硬、不變形
	花 梨 木 (紅木)	高級家具、樓梯扶手、仿古外銷家具	可定製	呈紅咖啡色、木紋明顯、質地堅硬不變形
夾板類	一 分 夾 板	家具加工、天花板、空心門片	3×6尺 3×7尺	易加工
	二 分 夾 板	同上,另可釘木隔間或壁板	3×6尺 3×7尺 4×8尺	易加工
	三 分 夾 板 四 分 夾 板	家具加工	3×6尺 3×7尺 4×8尺	易加工
	6分木心板	家具加工製造	3×6尺 3×7尺 4×8尺	易加工
	塑 麗 板	家具加工、隔間	4×8尺	進口,木屑高壓加工成型、雙面已貼美耐板
	密 迪 板	家具加工	4×8尺	國產、材質同上、唯雙面不貼美耐板
木皮類	檜 木 皮 柚 木 皮 紅 木 皮 栓 木 皮	代替各類實木的表面質感	各類木皮均有既成品	表現各類木皮特有的質感

類別	品　名	用　　途	規　格	質地特性
壁布壁紙類	一般花紙	內牆裝飾用	每支約1.5坪	廠牌、花色多、紙質不一，便宜易髒
	發泡壁紙	內牆裝飾用，常用在天花板表面	每支約1.5坪	廠牌花色多，也有進口，價格中等，易髒
	塑膠壁紙	內牆裝飾用，常用在天花板表面	每支約1.5坪	廠牌、花色多，也有進口、價格中等、易髒、可清洗
	錫鉑壁紙	內牆裝飾用，常用在天花板表面	每支約1.5坪	金屬感、價稍高、進口、國產多種
	壁　布	內牆裝飾用	每支約1.5坪	質感柔細，價高、隔音、不易保養
大理石類	紅花崗	內外牆、地坪適	18m/m厚	進口、美觀、暗紅色、價高
	黑珍珠	內外牆地坪適用	18m/m厚	進口、美觀、黑色有貝殼閃光、十分美觀、價高
地毯、地磚類	壓克力地毯	室內地坪用	9m/m～12m/m	價廉、廠牌花色多
	耐龍地毯	室內地坪用	中長毛	進口、較貴、廠牌花色多
	羊毛地毯	室內地坪用	有便品、也可定作	質感好、價高、不易保養
	活動地毯	裝飾用，鋪在客廳沙發組成床邊等地面	6×9尺 9×12尺 全機織、半手工、全手工等多種	圖案豪華美麗，價高，可清洗保養。
	P.V.C地毯	室內地坪用	1.5m/m厚、滿鋪	質地脆弱，花色多種、便宜
	P.V.C地磚	室內地坪用	1.5m/m厚×30×30公分	質地脆弱、花色多便宜、易保養替換
	石棉地磚	室內地坪用	2m/m厚×30×30公分	耐磨、耐燃、價高、易保養
	石棉地毯	室內地坪用	2m/m厚滿鋪	耐磨、耐燃、價高、易保養、大多進口。

類別	品　名	用　　途	規　格	質地特性
壓克力	壓克力板	廣告、燈箱、幻燈片箱	2～20m/m	可塑性高，不易破、色彩多
	P S 板	流明天花板、燈箱	3～5m/m	透光、有花紋
	照明格子板	流明天花板、燈箱	圓孔、方孔、蜂巢孔	配合PS板使用、美觀
燈具類	日光燈	主要照明	10～40W	照度高、便宜、壽命長
	白熱燈	輔助照明	20～60W	黃色燈光，較費電
	嵌燈	輔助照明	形式多種、燈泡可換裝	氣氛好、費電、埋入天花板內
	壁燈	輔助照明	形式多種、燈泡可換裝	裝飾性、氣氛好
	投光燈	重點照明	形式多種、燈泡可換裝100W以上	強調重點
	吸頂燈	輔助照明	型式多種燈泡可換裝	直接附着在天花板上、裝飾性。
	水晶燈	主要照明	形式多種	豪華、價高、費電
	枱燈	區域照明	形式多種	置於角落地上或茶几上、氣氛好
	流星燈管	裝飾照明	管狀、小燈泡	配合內裝、可嵌入天花板或壁內、壽命長
金屬類	不銹鋼	門窗框、扶手、把手	訂製	堅硬、高級、價高
	鋁	門窗框、收邊壓條	訂製	易施工、有發色鋁、呈咖啡色
	銅	各種裝飾邊框	訂製	價高、不易保養感覺很好

　　以上所列之各式建材，僅僅是市面上常見之種類中的千百分之一，有關其價格、特性等還有待各位讀者隨時去留意，最好加以蒐集編類，對設計案效果的掌握有很大的幫助。

第四節　各種施工大樣及詳細圖

初學者大多對現場施工的認識不夠，以致在畫施工圖時沒有解決充分表達，如果依樣畫葫蘆則會產生令人啼笑皆非，或根本無法施工的圖面，有鑑於此，本書乃蒐集各種常見施工項目的施工技法，並畫出其大樣與詳細圖，讓讀者能夠一目瞭然，充分明白原來是怎麼做成的？所以應該怎麼去畫它；讓沒有到過工地的初學者，

在辦公室內就可以翻閱本書，查到施工大樣，以利圖面作業的進行。

後列共計有48個大樣及詳細圖，包括天花板、壁面、地坪、收邊、抽屜等等常見的施工項目，希望讀者好好利用這份資料，充實自己的施工技法觀念，尤其有機會到工地見習時，應特別留意其施工過程，印證一下圖面與實際究竟有何出入，這點對一個有志從事室內設計工作的初學者是非常重要的。

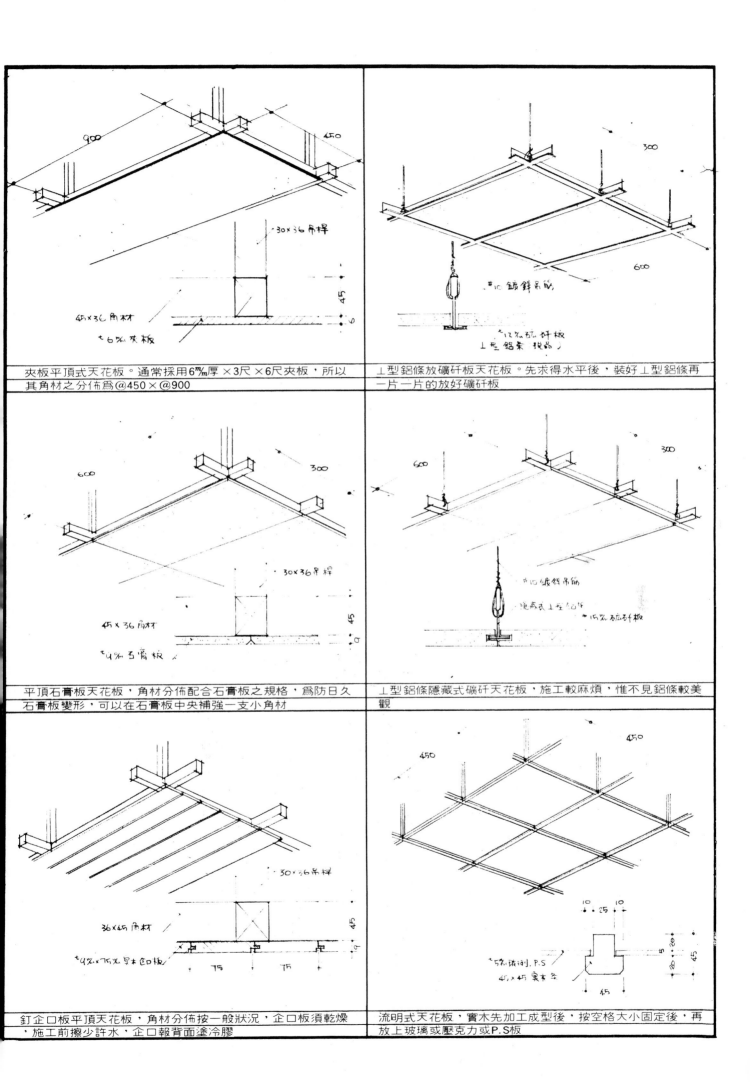

夾板平頂式天花板。通常採用6%厚×3尺×6尺夾板,所以其角材之分佈為@450×@900

⊥型鋁條放礦矸板天花板。先求得水平後,裝好⊥型鋁條再一片一片的放好礦矸板

平頂石膏板天花板,角材分佈配合石膏板之規格,為防日久石膏板變形,可以在石膏板中央補強一支小角材

⊥型鋁條隱藏式礦矸天花板,施工較麻煩,惟不見鋁條較美觀

釘企口板平頂天花板,角材分佈按一般狀況,企口板須乾燥,施工前擦少許水,企口報背面塗冷膠

流明式天花板,實木先加工成型後,按空格大小固定後,再放上玻璃或壓克力或P.S板

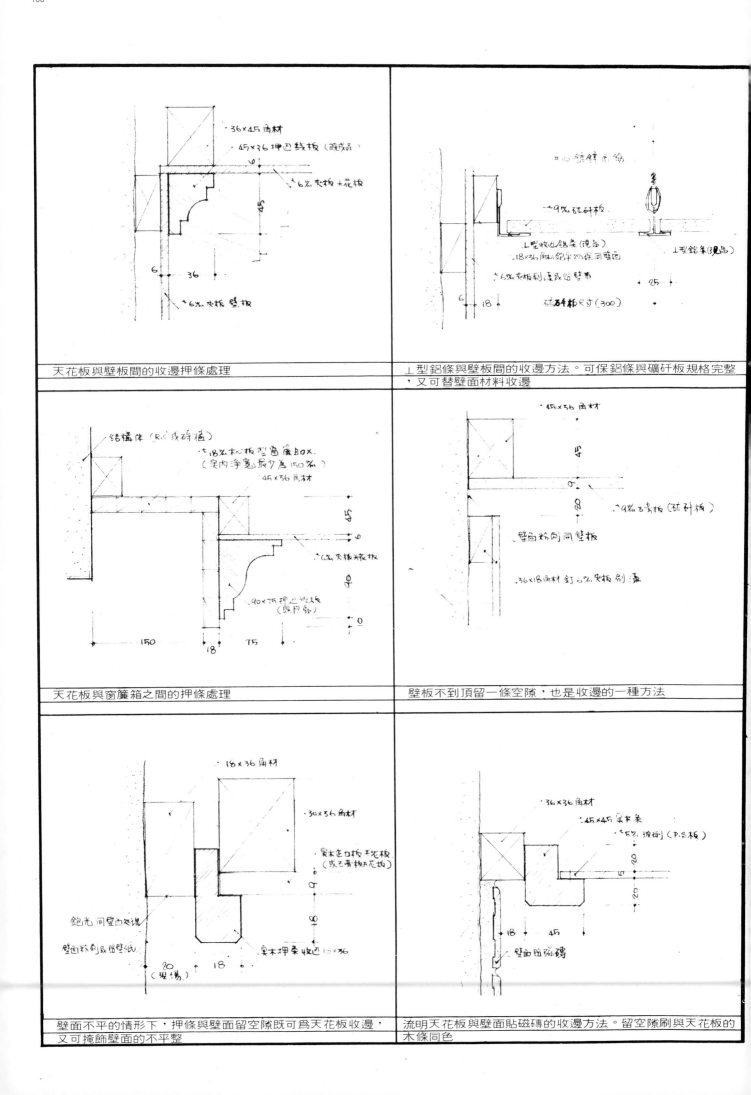

天花板與壁板間的收邊押條處理

ㄥ型鋁條與壁板間的收邊方法。可保鋁條與礦矸板規格完整，又可替壁面材料收邊

天花板與窗簾箱之間的押條處理

壁板不到頂留一條空隙，也是收邊的一種方法

壁面不平的情形下，押條與壁面留空隙既可為天花板收邊，又可掩飾壁面的不平整

流明天花板與壁面貼磁磚的收邊方法。留空隙刷與天花板的木條同色

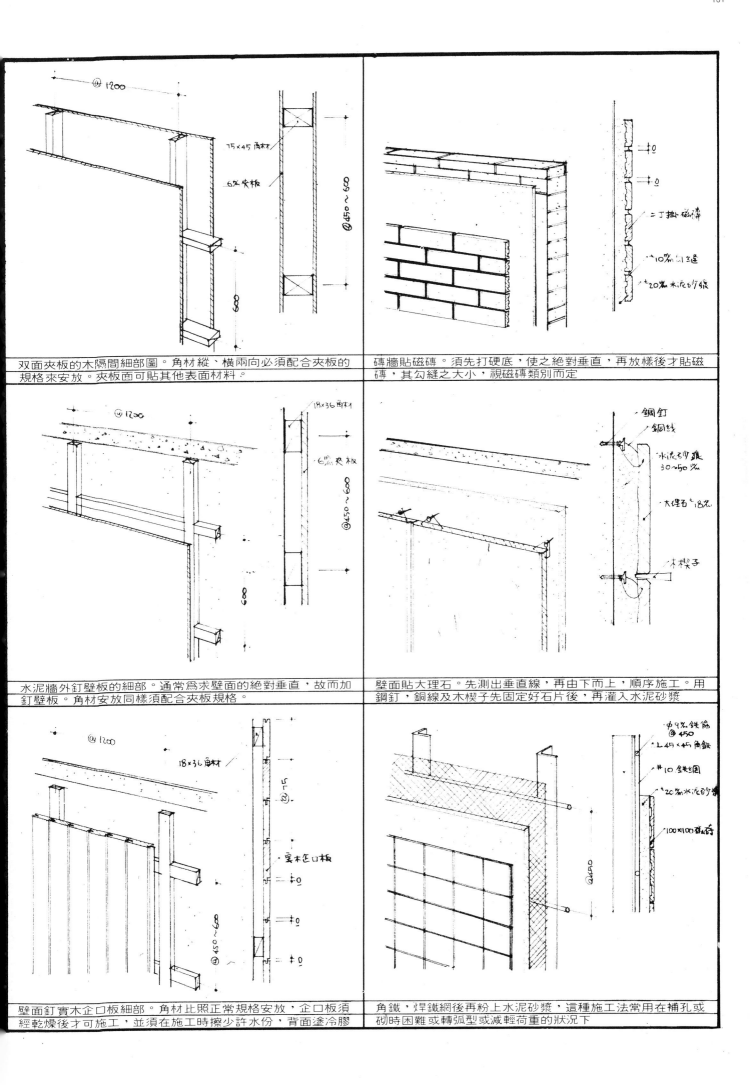

双面夾板的木隔間細部圖。角材縱、橫兩向必須配合夾板的規格來安放。夾板面可貼其他表面材料。

磚牆貼磁磚。須先打硬底,使之絕對垂直,再放樣後才貼磁磚,其勾縫之大小,視磁磚類別而定

水泥牆外釘壁板的細部。通常為求壁面的絕對垂直,故而加釘壁板。角材安放同樣須配合夾板規格。

壁面貼大理石。先測出垂直線,再由下而上,順序施工。用鋼釘,銅線及木楔子先固定好石片後,再灌入水泥砂漿

壁面釘實木企口板細部。角材比照正常規格安放,企口板須經乾燥後才可施工,並須在施工時擦少許水份,背面塗冷膠

角鐵,焊鐵網後再粉上水泥砂漿,這種施工法常用在補孔或砌時困難或轉弧型或減輕荷重的狀況下

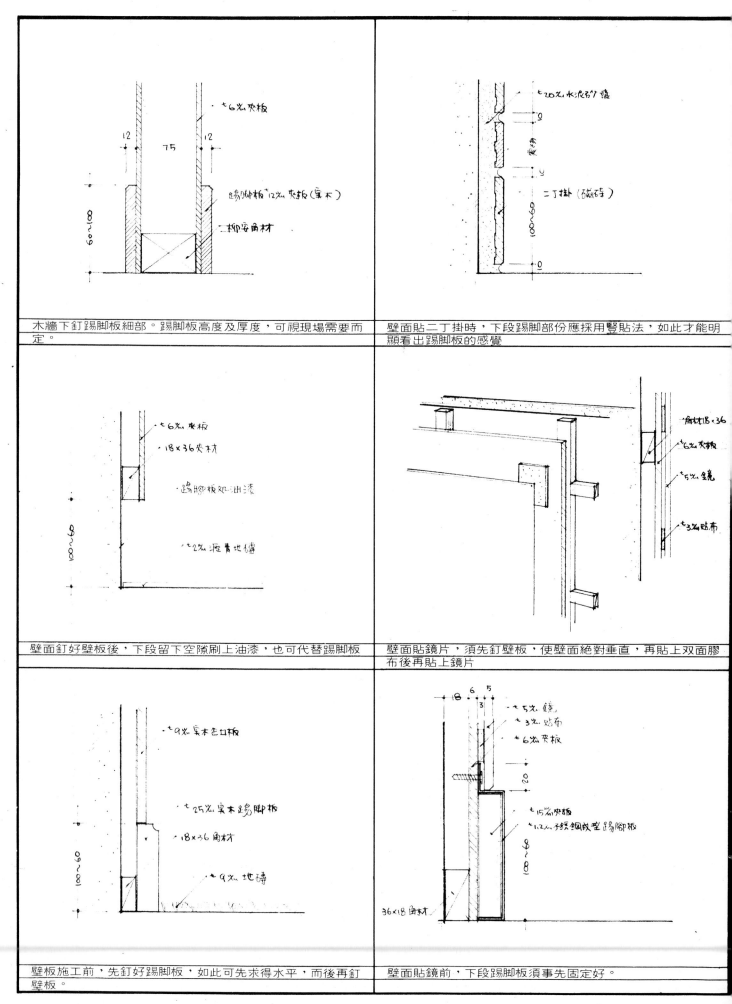

木牆下釘踢腳板細部。踢腳板高度及厚度,可視現場需要而定。

壁面貼二丁掛時,下段踢腳部份應採用豎貼法,如此才能明顯看出踢腳板的感覺

壁面釘好壁板後,下段留下空隙刷上油漆,也可代替踢腳板

壁面貼鏡片,須先釘壁板,使壁面絕對垂直,再貼上雙面膠布後再貼上鏡片

壁板施工前,先釘好踢腳板,如此可先求得水平,而後再釘壁板。

壁面貼鏡前,下段踢腳板須事先固定好。

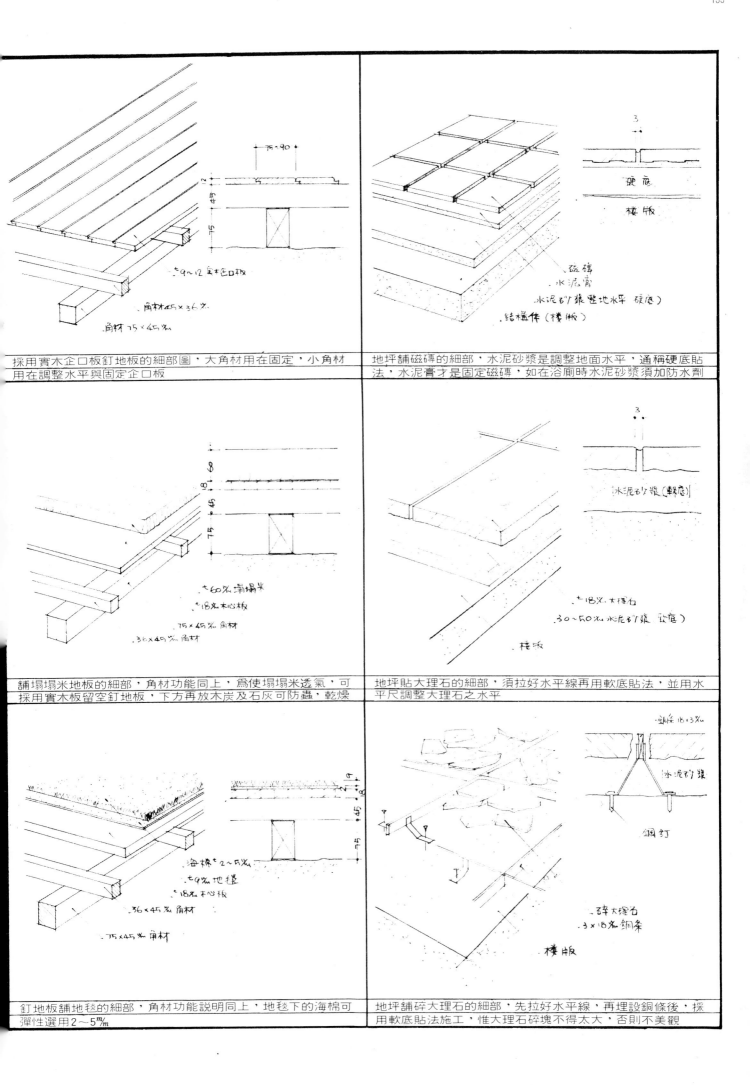

採用實木企口板釘地板的細部圖，大角材用在固定，小角材用在調整水平與固定企口板

地坪舖磁磚的細部，水泥砂漿是調整地面水平，通稱硬底貼法，水泥膏才是固定磁磚，如在浴廁時水泥砂漿須加防水劑

舖塌塌米地板的細部，角材功能同上，為使塌塌米透氣，可採用實木板留空釘地板，下方再放木炭及石灰可防蟲，乾燥

地坪貼大理石的細部，須拉好水平線再用軟底貼法，並用水平尺調整大理石之水平

釘地板舖地毯的細部，角材功能說明同上，地毯下的海棉可彈性選用2～5m/m

地坪舖碎大理石的細部，先拉好水平線，再埋設銅條後，採用軟底貼法施工，惟大理石碎塊不得太大，否則不美觀

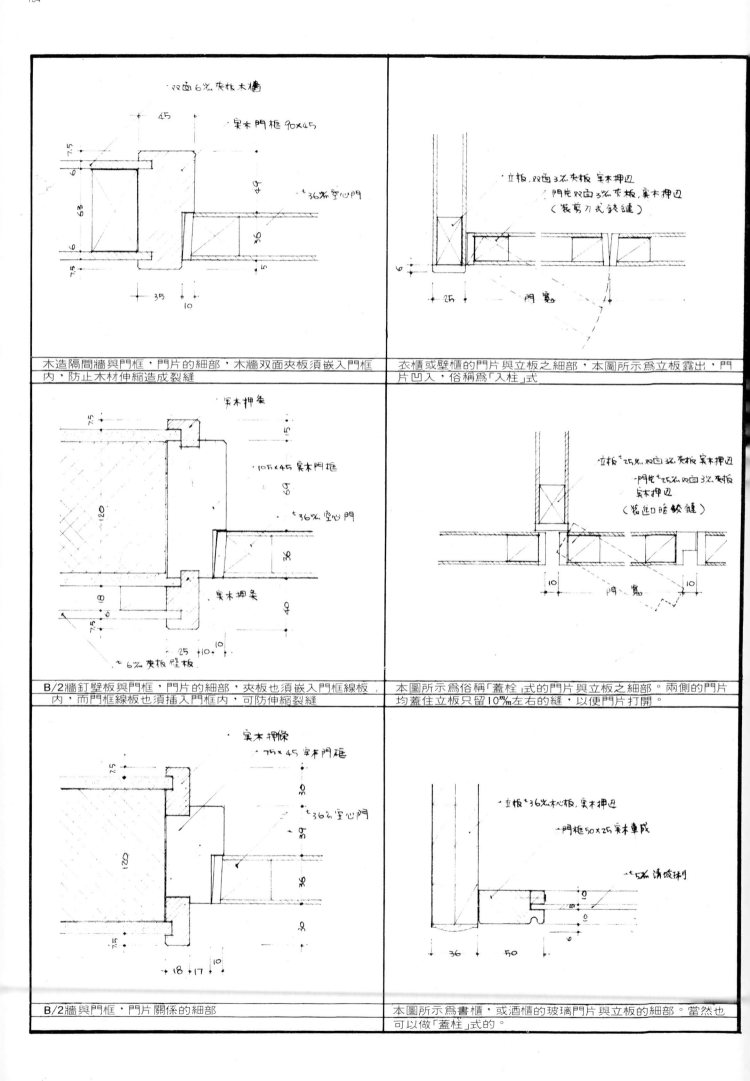

双面6粉夾板木牆

45

实木門框90×45

7.5
6
63
6
7.5
4
+36粉空心門
36
5

35
10

木造隔間牆與門框，門片的細部，木牆双面夾板須嵌入門框內，防止木材伸縮造成裂縫

立板，双面3粉夾板 实木押边
門片双面3粉夾板，实木押边
(裝剪刀式鉸鏈)

6
25
門寬

衣櫃或壁櫃的門片與立板之細部，本圖所示為立板露出，門片凹入，俗稱為「入柱」式

实木押條

75
15

105×45 实木門框
69
+36粉空心門
36

120
18
40
7.5
实木押條

25 10

+6粉夾板壁板

B/2牆釘壁板與門框，門片的細部，夾板也須嵌入門框線板內，而門框線板也須插入門框內，可防伸縮裂縫

立板+25粉双面3粉夾板 实木押边
門片+25粉双面3粉夾板
实木押边
(裝暗口暗鉸鏈)

10
門寬
10

本圖所示為俗稱「蓋柱」式的門片與立板之細部。兩側的門片均蓋住立板只留10mm左右的縫，以便門片打開。

实木押條
75×45 实木門框
30
+36粉空心門
39

120
36
7.5
30

18 17 10

B/2牆與門框，門片關係的細部

立板+36粉杉板，实木押边
門框50×25实木車成
+5粉清玻璃

0
10
0

36
50

本圖所示為書櫃，或酒櫃的玻璃門片與立板的細部。當然也可以做「蓋柱」式的。

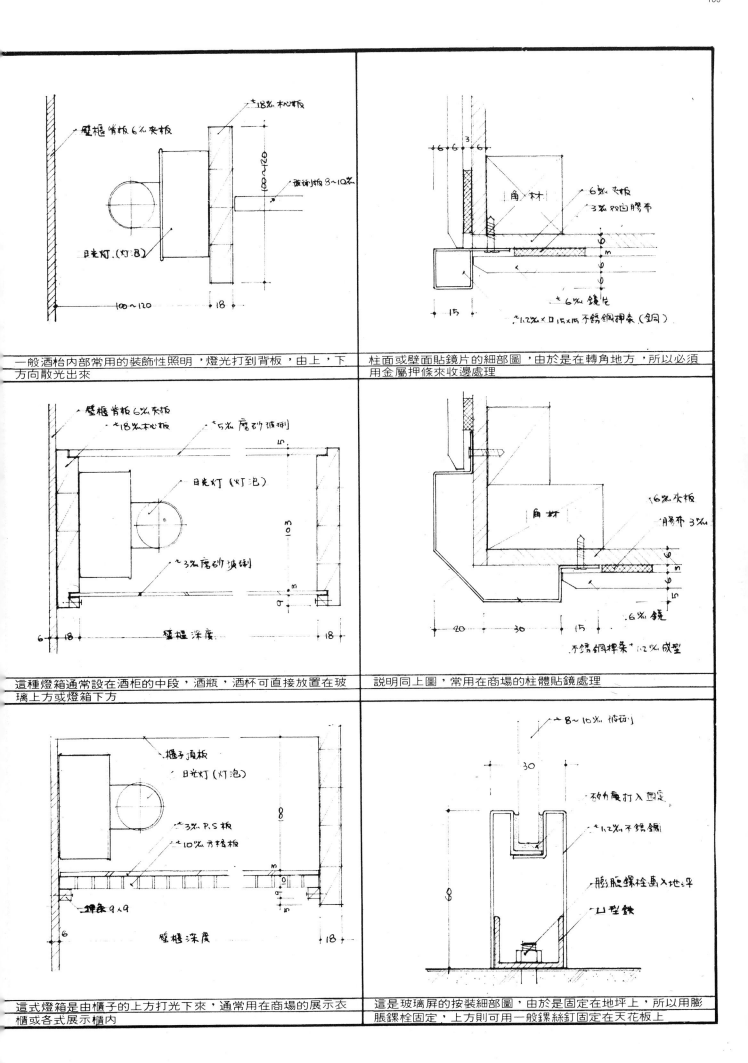

一般酒柜內部常用的裝飾性照明，燈光打到背板，由上，下方向散光出來

柱面或壁面貼鏡片的細部圖，由於是在轉角地方，所以必須用金屬押條來收邊處理

這種燈箱通常設在酒櫃的中段，酒瓶，酒杯可直接放置在玻璃上方或燈箱下方

說明同上圖，常用在商場的柱體貼鏡處理

這式燈箱是由櫃子的上方打光下來，通常用在商場的展示衣櫃或各式展示櫃內

這是玻璃屏的按裝細部圖，由於是固定在地坪上，所以用膨脹鏍栓固定，上方則可用一般鏍絲釘固定在天花板上

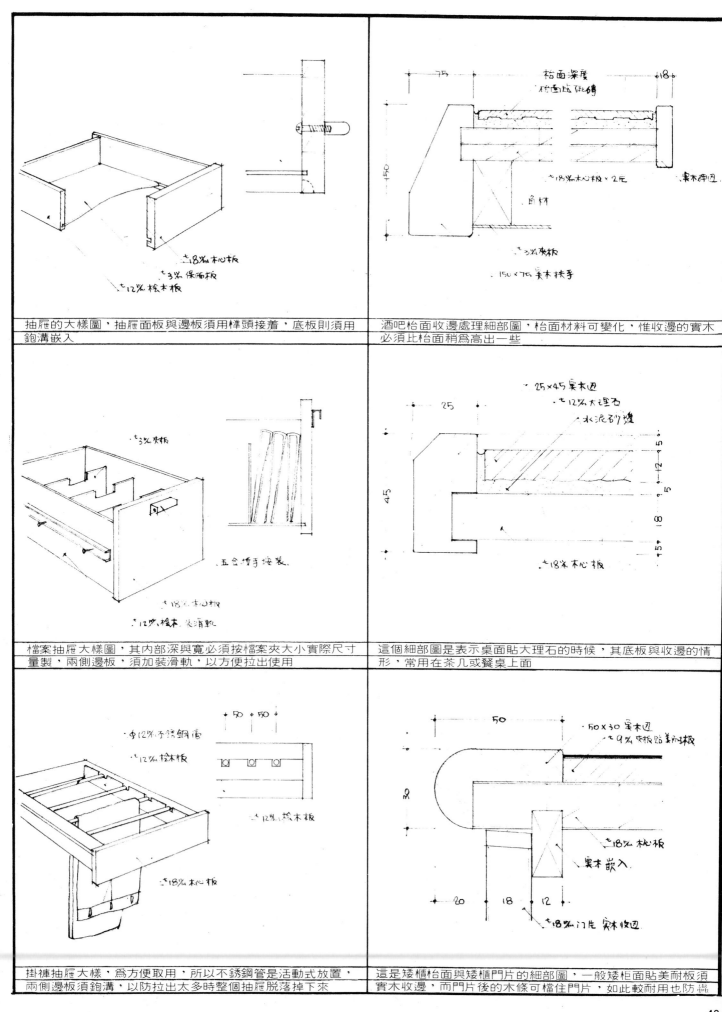

抽屜的大樣圖，抽屜面板與邊板須用榫頭接着，底板則須用鉋溝嵌入

酒吧枱面收邊處理細部圖，枱面材料可變化，惟收邊的實木必須比枱面稍為高出一些

檔案抽屜大樣圖，其內部深與寬必須按檔案夾大小實際尺寸量製，兩側邊板，須加裝滑軌，以方便拉出使用

這個細部圖是表示桌面貼大理石的時候，其底板與收邊的情形，常用在茶几或餐桌上面

掛褲抽屜大樣，為方便取用，所以不銹鋼管是活動式放置，兩側邊板須鉋溝，以防拉出太多時整個抽屜脫落掉下來

這是矮櫃枱面與矮櫃門片的細部圖，一般矮柜面貼美耐板須實木收邊，而門片後的木條可擋住門片，如此較耐用也防塵

第五節　常用的室內尺寸及面積計算

　　室內設計業常用的尺寸有公制、英制及臺制三種，但絕大部份的圖面多為標示公制，只有木工使用臺尺，家具製造業用英制；還有設計公司在開立估價單時，為配合施工者習慣，有某些項目也採用臺尺或才或坪等單位來計算，因此，本書特別加入這一節，用最淺顯易懂的方法來告訴讀者如何換算，並在文字說明後列有各種圖表，提供給讀者參考。

　　長度 1 公尺(m)＝100公分(cm)＝1000公釐(mm)
　　　　　1 臺尺＝10臺寸＝100臺分
　　　　　1 英尺(ft)＝12英寸(in)　1英寸(in)＝8英分
　　換算 1 公尺＝3.3公尺　　1 臺寸＝3公分
　　　　　1 臺分＝3公釐　　1 英寸＝2.54公分

　　讀者只要記住上面這一小段數字，用在室內設計方面保證已十分足夠了。

　　面積 1 才＝1 臺尺×1 臺尺（地毯‧玻璃工慣用）
　　　　　1 坪＝6 臺尺×6 臺尺＝36才（木工‧油漆‧壁紙等慣用）
　　　　　1 平方公尺＝1 公尺×1 公尺＝11才
　　　　　1 坪＝3.3平方公尺（水泥工慣用）

　　換算公式
　　　　平方公尺×0.3025＝坪　　坪÷3.3＝平方公尺
　　　　平方公尺×11＝才　　才÷36＝坪
　　體積計算
　　　　立方公尺＝1 公尺×1 公尺×1 公尺
　　才積計算
　　　　寸×寸×丈＝才
　　例　有一支1.5寸×1.2寸長8尺的角材，其才積即為1.5寸×1.2寸×0.8丈＝1.44才。

　　另外在國內有些人十分迷信一種稱之「文公尺」的這種尺寸，由其在安裝入口大門、神桌、高級主管的辦公桌等。經常有設計師被這種要求難倒，本書在這也特別提出來，這是純實務的經驗，沒有任何理論根據的。

● 這把尺全長 1 尺 4 寸 2 分＝43公分。
● 等分成八分，有四吉，四凶，如下圖所示。

　　通常在設計案進行前最好先問清楚業主是否相信這玩意，一般而言，在神桌的長、深、高或辦公桌，或大門入口，甚至房間門特別容易被業主安求按文公尺來進行設計，所以讀者如果能去佛具店買一把文公尺來以備萬一，相信這對設計案的進行多少有點好處。

本			害			劫			官			義			離			病			財										
興旺	進寶	登科	財至	口舌	病臨	死絕	災至	財失	離鄉	退口	死別	富貴	進益	橫財	順科	大吉	貴子	益利	添丁	失脫	官鬼	劫財	長庚	孤寡	牢執	公事	退財	迎福	六合	寶庫	財德

文公尺

中外度量衡換算表

長度單位換算表

	公釐 m.metre	公分 c.metre	公尺 metre	公里 k.metre	英吋 inch	英尺 foot	英里 mile
公 釐 m.metre	1	0.10000	0.00100	0.000001	0.03937	0.003281	$0.0^6 62$
公 分 c.metre	10.0000	1	0.01000	0.00001	0.39371	0.032808	$0.0^5 62$
公 尺 metre	1000.00	100.00	1	0.00100	39.3707	3.28083	0.0006214
公 里 k.metre	10^6	10^5	1000.00	1	39370.7	3280.83	0.62136
英 吋 inch	25.40005	25.40	0.02540	2.54×10^{-5}	1	0.08333	0.0000158
英 尺 foot	304.801	30.48	0.3048	2.54×10^{-6}	12.0000	1	0.00018939
英 里 mile		160931	1609.31	1.60931	63360.0	5280.00	1

1 浬＝1.150776 英里＝6,076 英尺＝1,852 公尺，1 市尺＝1.0936 英尺＝0.3333 公尺
1 英碼＝3 英尺＝0.9144 公尺＝2.743 市尺

重量單位換算表

	公克 gram	公斤 k.gram	噸 ton	短噸 s.ton	長噸 l.ton	盎士 ounce	磅 pound
公 克 gram	1	0.00100				0.03527	0.00220
公 斤 k.gram	1000.00	1	0.00100	0.001102	0.000984	35.2739	2.20462
噸 ton		1000.00	1	1.10231	0.984205	35273.9	2204.62
短 噸 s.ton	907185	907.185	0.90715	1	0.892857	32000.0	2000.00
長 噸 l.ton		1016.046	1.01605	1.12000	1	35840.0	2240.00
盎 士 ounce	28.3495	0.02835	0.00003	0.00003	0.00003	1	0.06250
磅 pound	453.592	0.453592	0.000454	0.00050	0.000446	16.0000	1

1 台斤＝0.6000 公斤＝1.2000 市斤＝1.3227 磅，1 市斤＝0.5000 公斤＝0.8333 台斤＝1.1023 磅

面積單位換算表

	平方公尺 m^2	平方吋 in^2	平方呎 ft^2	英畝 acre	平方英里 $mlle^2$	平方公分 cm^2	平方公釐 mm^2
英 畝 acre	1	1550	10.76	0.0002471	$0.0_9 3861$	10000	10^5
平方公尺 m^2	0.0006452	1	0.006944	$0.0_6 1594$	$0.0_6 2491$	6.452	645.2
平方英里 $mile^2$	0.09290	144	1	$0.0_7 2296$	$0.0_7 3587$	929.0	92900
平方公分 cm^2	4047	6272640	43560	1	0.001562	40470000	4047×10^6
平方公釐 mm^2	2589998		27878400	640	1	259×10^9	25.9×10^{11}

1 公頃＝100 公畝＝10,000 方公尺＝2,471 英畝＝1.0310 甲
1 甲＝96.99174 公畝＝2.3967 英畝＝2,934 坪

容積單位換算表

	公秉立方公尺 Kiloliter	公升 litre	立方吋 cub.inch	立方呎 cub.feet	立方碼 cub.yard	美制加侖 U.S.gallon	英制加侖 U.K.gallon
立方公尺 Kiloliter	1	1000.00	61027.1	35.316	1.30802	264.178	219.975
公升 litre	0.00100	1	61.026	0.035316	0.00131	0.264178	0.219975
立方吋 cub.inch	0.000016	0.016387	1	0.000579	0.00002	0.00433	0.00361
立方呎 cub.feet	0.028316	28.316	1728.00	1	0.03704	7.4805	6.2288
立方碼 cub.yard	0.76455	764.554	46656.0	27.0000	1	201.974	168.358
美制加侖 U.S.gallon	0.003785	3.78533	231.000	0.133681	0.00495	1	0.83268
英制加侖 U.K.gallon	0.004540	4.54590	277.42	0.160544	0.00594	1.20094	1

1 立方公尺＝1 公秉＝1,000 公升

全套施工圖實例

斜角図 1/30

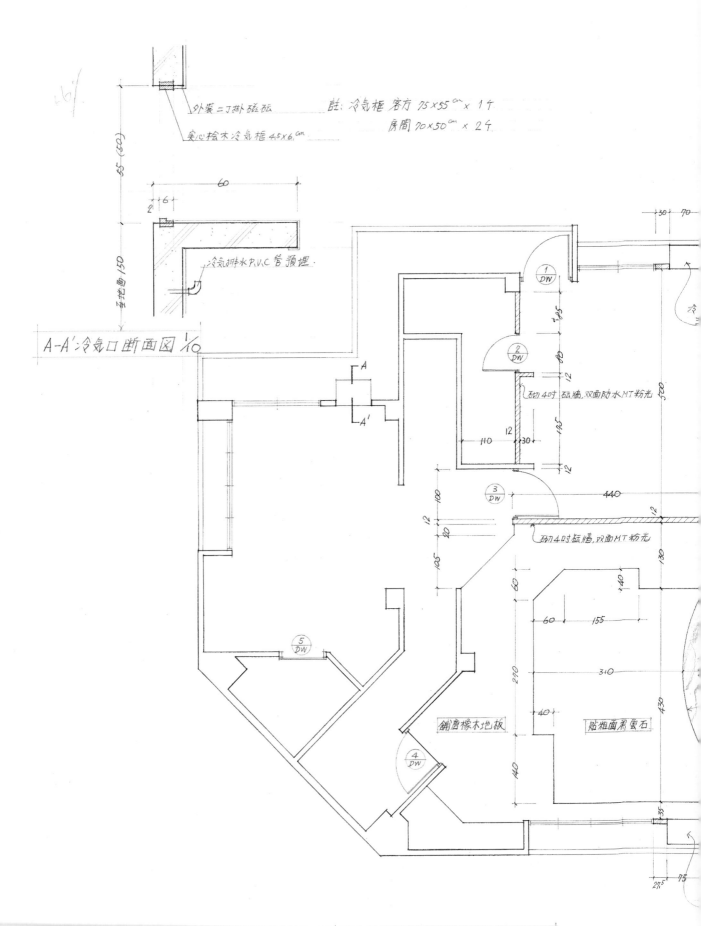

外裝二丁掛磁磚

實心檜木冷気框 45×6.ᶜᵐ

冷気排水 P.V.C 管預埋.

註: 冷気框 客方 75×55ᶜᵐ × 1片
　　　　房間 70×50ᶜᵐ × 24.

A-A'冷気口断面図 ⅟₁₀

砌切 4吋 磁牆,双面防水MT粉光

砌切 4吋 磁牆,双面MT粉光

鋪唐橡木地板

貼粗面黑雲石

隔間甫 門片位置図 ⅟₅₀

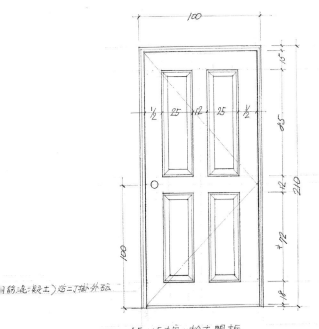

（鋼筋混凝土）貼二丁掛外磁

①/DW 4.5×1.5寸實心檜木門框.
厚3.6cm實木彫花門,外面貼富美加耐火板
裝美國衛士門鎖(台此,百大公司)

③/DW 尺寸,型狀與 ①/DW 相同,唯双面彫花實木門.

②/DW 4.5×1.5寸實心檜木門框,3.6cm空心門片.
檜木百葉,3~5%雲狀玻璃,內面貼富美加耐火板.
裝美國衛士門鎖.

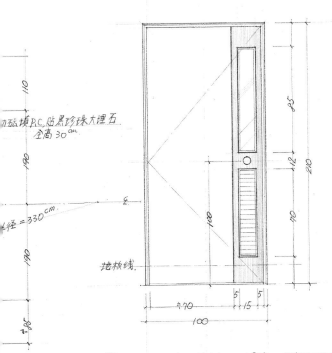

加磁模P.C.貼黑珍珠大理石
全高30cm
徑=330cm
地板線.

④/DW 4.5×1.5寸實心檜木框,3.6cm空心門片
双面双色美耐板(色另定).
檜木百葉,3~5%雲狀玻璃
裝美國衛士門鎖.

R.C.貼二丁掛外磁.

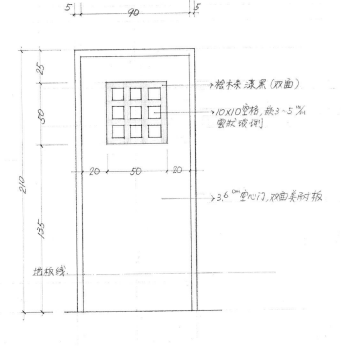

檜木条漆黑(双面)
10×10空格,嵌3~5%雲狀玻璃
3.6cm空心門,双面美耐板
地板線.

⑤/DW 日本式客房浴廁門.

各式門片立面圖 1/20 註:各門檻均用黑珍珠大理石.

144

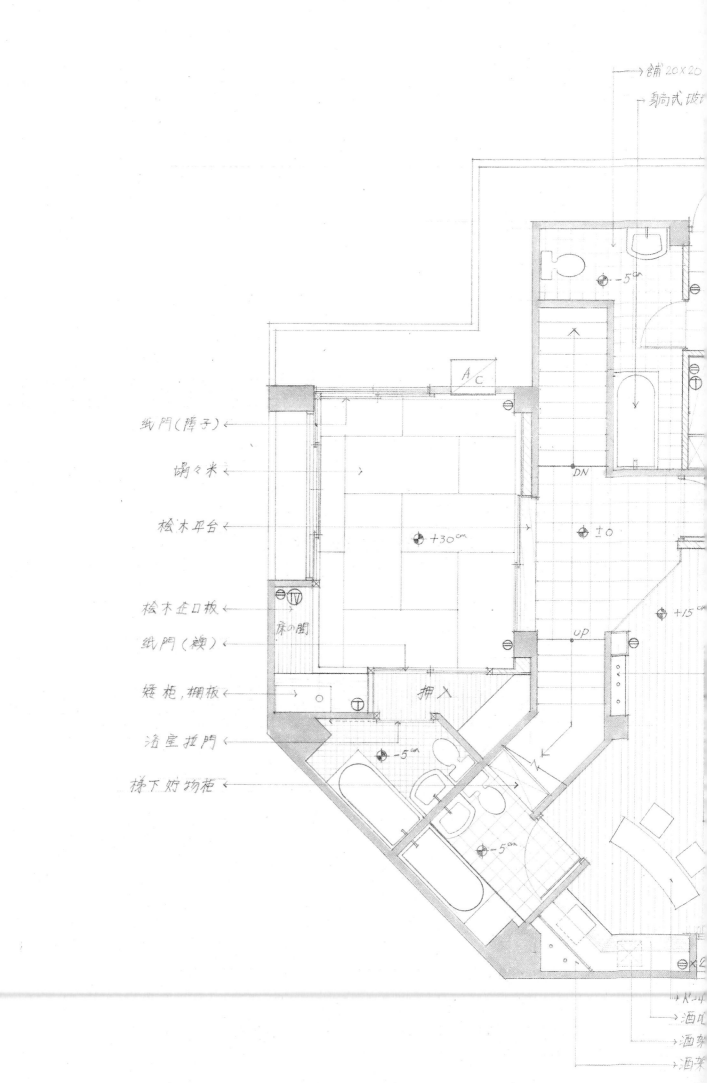

纸門(障子) ←

榻榻米 ←

檜木平台 ←

檜木企口板 ←

纸門(襖) ←

矮柜,棚板 ←

浴室拉門 ←

梯下貯物柜 ←

床の間

押入

A C

+30ᶜᵐ

±0

+15ᶜᵐ

-5ᶜᵐ

-5ᶜᵐ

-5ᶜᵐ

DN

UP

→ 舗 20×20

→ 躺式玻

→ 酒

→ 酒架

→ 酒架

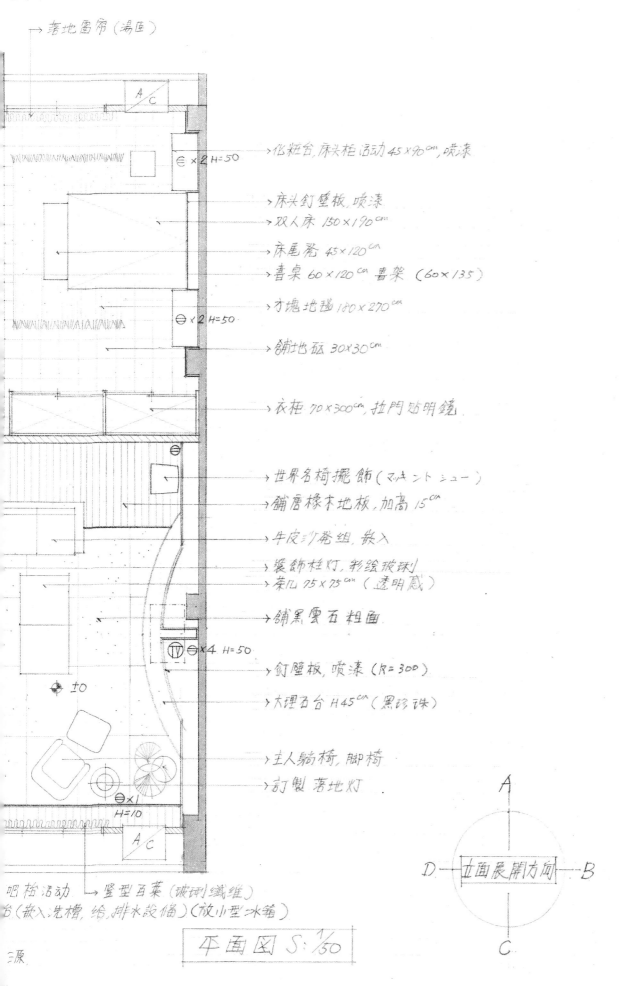

浴缸
→著地圖帘(湯匣)

化粧台,床头柜活动 45×90cm,喷漆

床头釘壁板,喷漆
双人床 150×190cm
床尾凳 45×120cm
書桌 60×120cm 書架 (60×135)
才塊地毯 180×270cm
舖地砖 30×30cm

衣柜 70×300cm,拉門貼明鏡

世界名椅擺飾 (マッキントシュー)
舖唐橡木地板,加高 15cm
牛皮沙發組,嵌入
裝飾柱灯,彩繪玻璃
茶几 75×75cm (透明藏)
舖黑雲石粗面
釘壁板,喷漆 (R=300)
大理石台 H45cm (黑珍珠)
主人躺椅,脚椅
訂製著地灯

吧柜活动 →豎型百葉(玻璃纖維)
台(嵌入:洗槽,给,排水設備)(放小型冰箱)
源

平面图 S: 1/50

A
D 立面展開方向 B
C

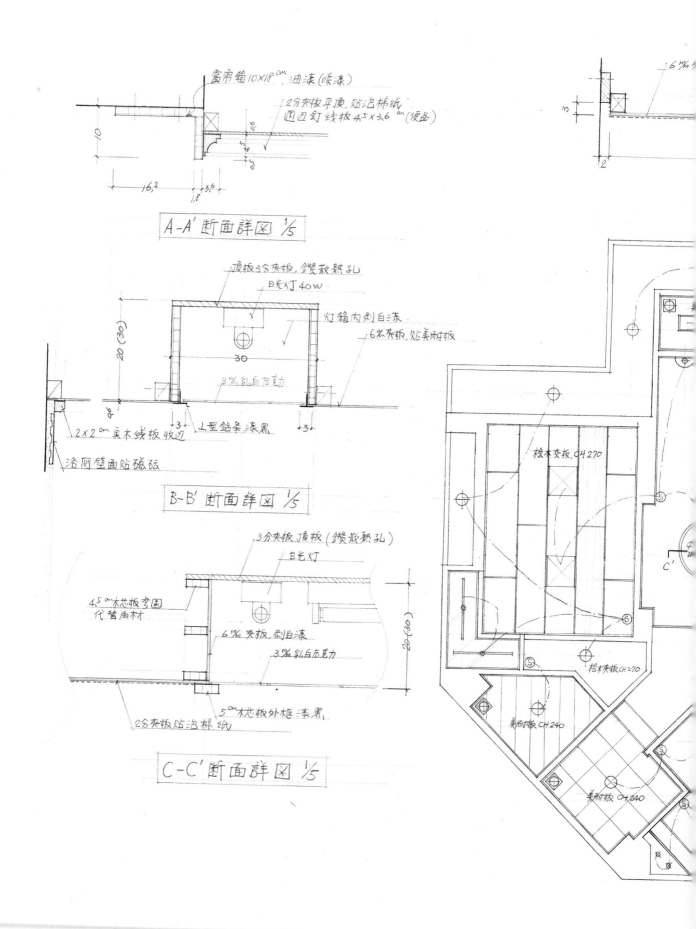

窗帘箱 10×18 ᵃᵐ 油漆 (喷漆)

2分夾板平頂.貼泡棉紙
圓口釘線板 4.5×3.6 ᵃᵐ (便宜)

10

0.6

0.5

16.2

1.8 3.6

A-A' 斷面詳圖 1/5

頂板3分夾板,鑽散熱孔
日光燈 40w

燈箱內側白漆
6 ᵐⁿ 夾板.貼美耐板

20 (30)

30

0.6

3 ᵐⁿ 乳白壓克力

3 3

L型鋁條漆黑

2×2 ᵃᵐ 實木線板收口

浴廁壁面貼磁磚

B-B' 斷面詳圖 1/5

3分夾板頂板 (鑽散熱孔)
白光燈

4.5 ᵃᵐ 木芯板彎圓
代替角材

6 ᵐⁿ 夾板.刷白漆

3 ᵐⁿ 乳白壓克力

20 (30)

5 ᵃᵐ 木芯板外框漆黑

2分夾板貼泡棉紙

C-C' 斷面詳圖 1/5

6 ᵐⁿ

3

2

檜木夾板 CH 270

C'

檜木夾板 CH 270

美耐板 CH 240

美耐板 CH 240

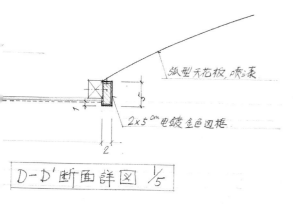

弧型天花板,喷漆

2×5㎝电镀金色回框

D-D'断面詳图 1/5

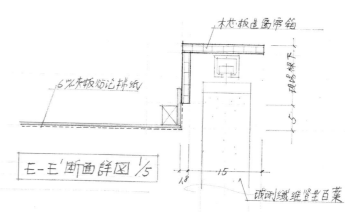

木芯板造屇帘箱

6㎜夹板贴泡棉纸

E-E'断面詳图 1/5

玻璃纖維瑩型百葉

施工說明:

1. 天花板一律採用永建和2分夾板,角材用1.2寸×1.5寸柳安,以1.5R×3R之間距分佈。
2. 廁所天花板貼富美加純白美耐板,0.8㎜厚即可。溝缝一律留2分(刷黑油漆)。
3. 各類灯箱內部均鑽散熱孔,並刷以白平光油漆,外部灯罩採3~5㎜乳白壓克力,或3㎜磨砂玻琍。
4. 天花板夾板接合处,均留伸縮缝約1分,再打入白膠襍紗布,披土。
5. 開關插座以國際牌彩色為準。
6. 电線,膠管以正字標記甲級品(如太平洋)為準。
7. 日光灯以旭光高功率為準。
8. 陽台雨庇概倒以ICI晴雨漆。

灯具圖例說明:

—○— 日光灯 美術里 40w×9灯
〃 30w×11灯
〃 20w×6灯

○ 嵌灯 60w×11灯

◓ 投光灯 100w×5灯

⊌ 訂製楼梯壁灯 60w

⊠ 日本式檜木吸頂灯(20w×4灯)2套

⊕ 陽台,廁所用圓盒式60w吸頂灯×9灯

⊗ 抽風机×3台

⊩ 主房床头訂製壁灯×2灯

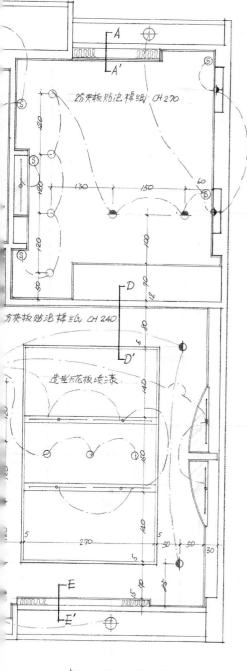

2分夾板貼泡棉纸 CH270

分夾板貼泡棉纸 CH240

造型天花板喷漆

天花板与灯具設備图 S:1/50

148

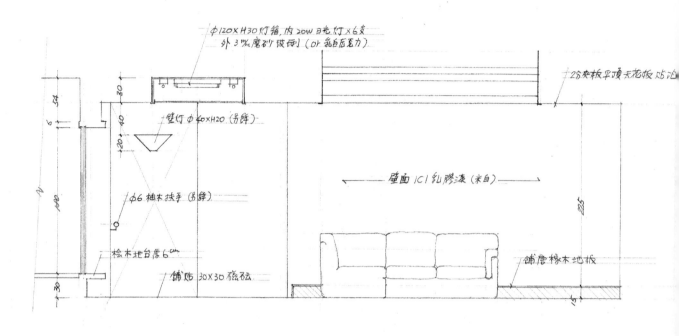

φ120×H30燈箱,內 20W日光燈×6支
外 3%磨砂玻璃 (or氣白压克力)

壁燈 φ40×H20 (另詳)

φ6柚木扶手 (另詳)

檜木地台厚6cm

鋪貼 30×30磁磚

壁面 ICI乳膠漆 (米白)

2分夾板平頂天花板貼油

鋪唐橡木地板

客廳立面展開圖 S:1/30 A

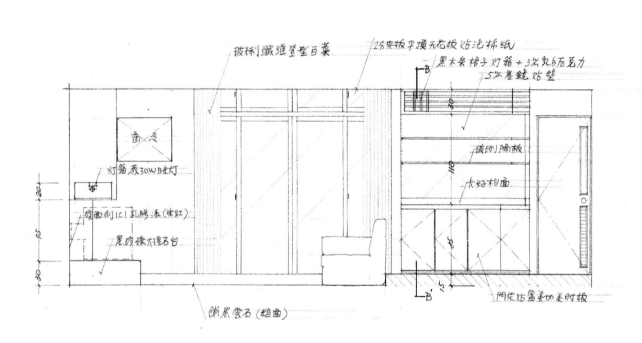

玻璃纖維豎型百葉
2分夾板平頂天花板貼泡棉紙
黑木条格子灯箱+3%乳白压克力
5%茶鏡貼壁

窗×冷
灯箱,藏30W日光灯
壁面刷ICI乳膠漆(米紅)
黑玻珠大理石台

玻璃陶板
木好柏面

鋪黑雲石 (粗面)

門�美加美防板

C.

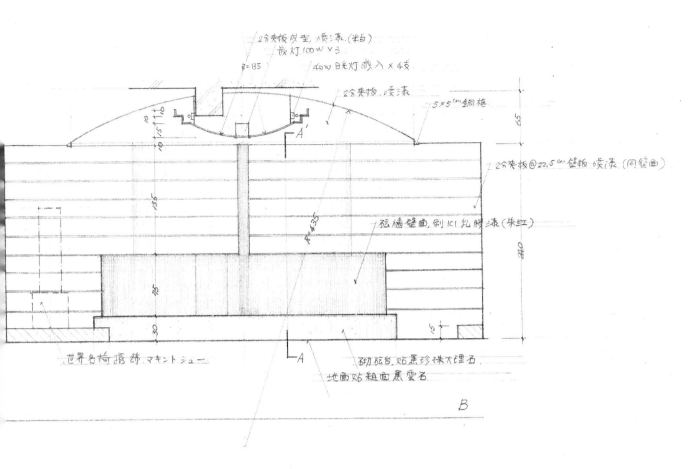

2分夾板改型,噴漆.(米白)
崁灯 100w×3
R=135
40w日光灯藏入×4支

2分夾板,噴漆
5×5ᶜᵐ銅框
65

2分夾板@22.5ᶜᵐ壁板 噴漆 (同壁面)

磚墙壁面,刷ICI乳膠漆(朱紅)
240

世界名椅擺飾 マキントシュー

砌磚台,貼黑珍珠大理石
地面貼粗面黑雲石

B

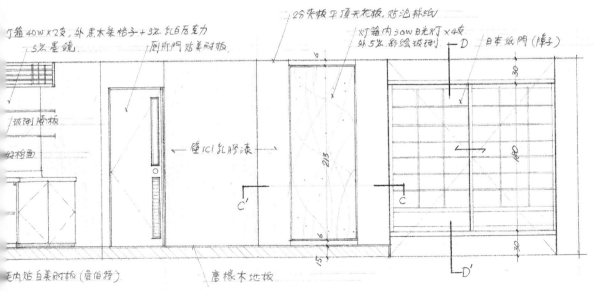

灯箱 40w×2支,外黑木条格子+3分乳白壓克力
5分墨鏡
廁所門 貼美耐板

2分夾板平頂天花板,貼泡綿紙
灯箱内30w日光灯×4支
外5分彩繪玻璃刷
日本紙門(障子)

玻璃層板
紅格面

壁ICI乳膠漆
213

C'

30
60
30

C

室内貼白茉耐板(蜜伯豬)

唐檬木地板

D'

D

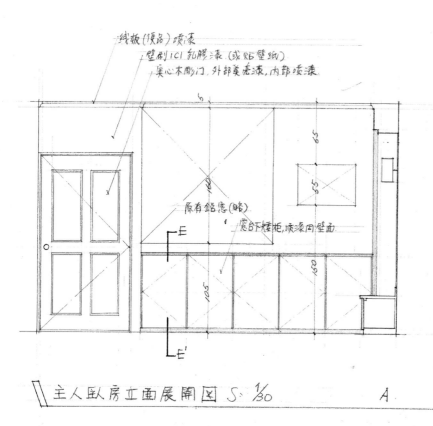

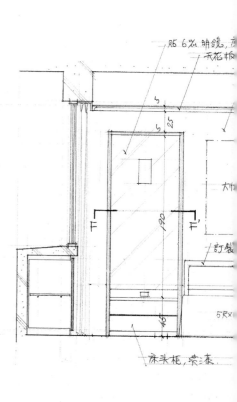

線板(便品)喷漆
壁刷ICI乳膠漆(或貼壁纸)
實心木雕门,外部美老漆,内部喷漆

贴6%明镜,
天花板

原有鋁憲(略)
窗台下矮柜,喷漆同壁面

大M

訂製

5R×

床头柜,柒漆

主人臥房立面展開圖 S: 1/30 A

衣柜明镜拉門(6%明镜磨回)
線板(便品)喷漆
實心木雕门,喷漆

衣柜立板喷漆

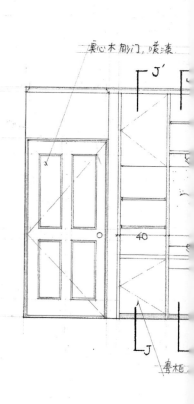

壁ICI漆
(或贴壁纸)

書柜

C.

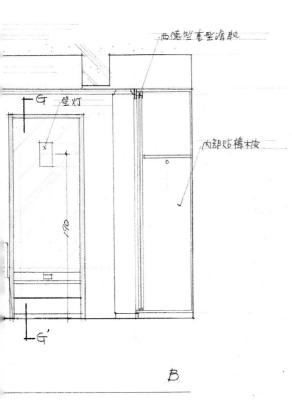

西德型暗型滑轨

G 壁灯

内部贴樺木皮

B

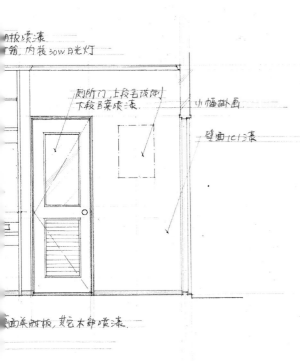

面板喷漆
箱,内装30w日光灯

厕所门,上段毛玻璃
下段百葉喷漆

小幅挂画

壁面ici漆

面栄颜板,其它木部喷漆.

D

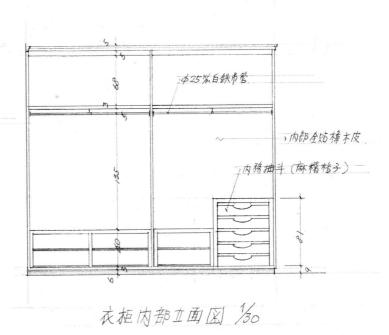

φ25分白铁市管

内部全防樺木皮

内務抽斗(麻楢格子)

衣柜内部II面图 1/30

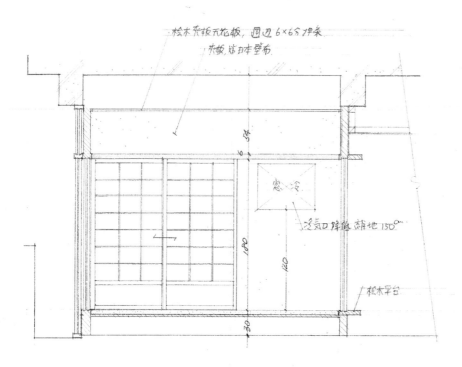

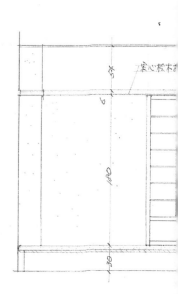

日本式客房立面展開図 S: 1/30　　　A

D.

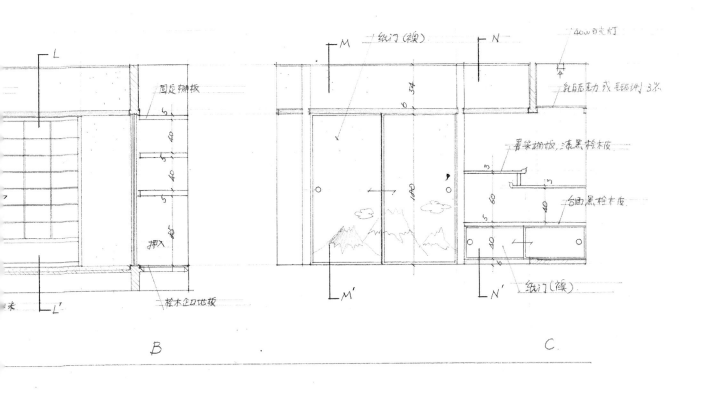

B

C

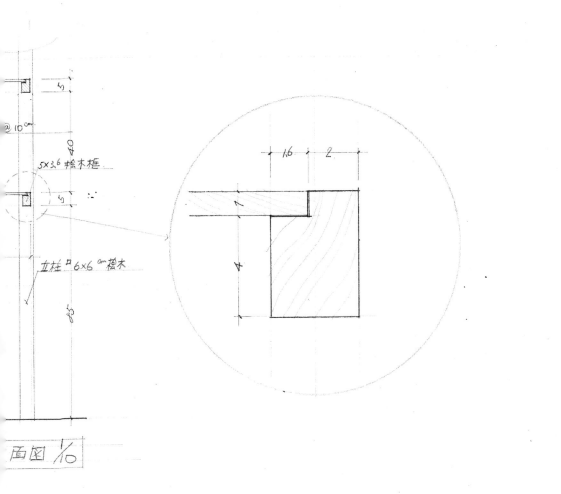

面图 1/10

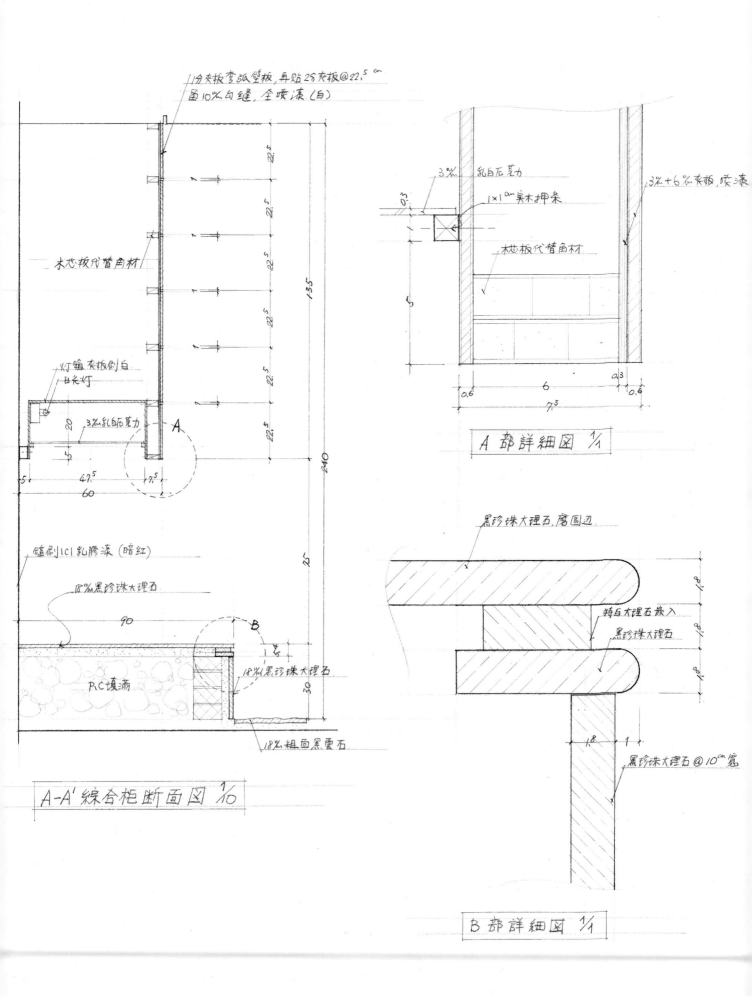

1分夾板彎弧壁板,再貼25夾板@22.5 cm
圍10%勾縫,全噴漆(白)

22.5
22.5
22.5
22.5
135
22.5
240

1
1
1
1

木芯板代替角材

灯箱夾板倒白
日光灯

20
3%乳白压力 A
5

5 47.5 7.5
60
75

牆刷ICI乳膠漆(暗紅)

18%黑珍珠大理石

90

P.C填滿

B

1
18%黑珍珠大理石
30

18%粗面黑雲石

A-A' 綜合柜斷面図 1/10

3% 乳白压力
0.3
1×1 cm 實木押条
木芯板代替角材
5

3%+6%夾板,噴漆

0.6 6 0.3 0.6
7.5

A 部詳細図 1/1

黑珍珠大理石,磨圓边
1.8
特白大理石嵌入
1.8
黑珍珠大理石
1.8

1.8 1

黑珍珠大理石@10cm寬

B 部詳細図 1/1

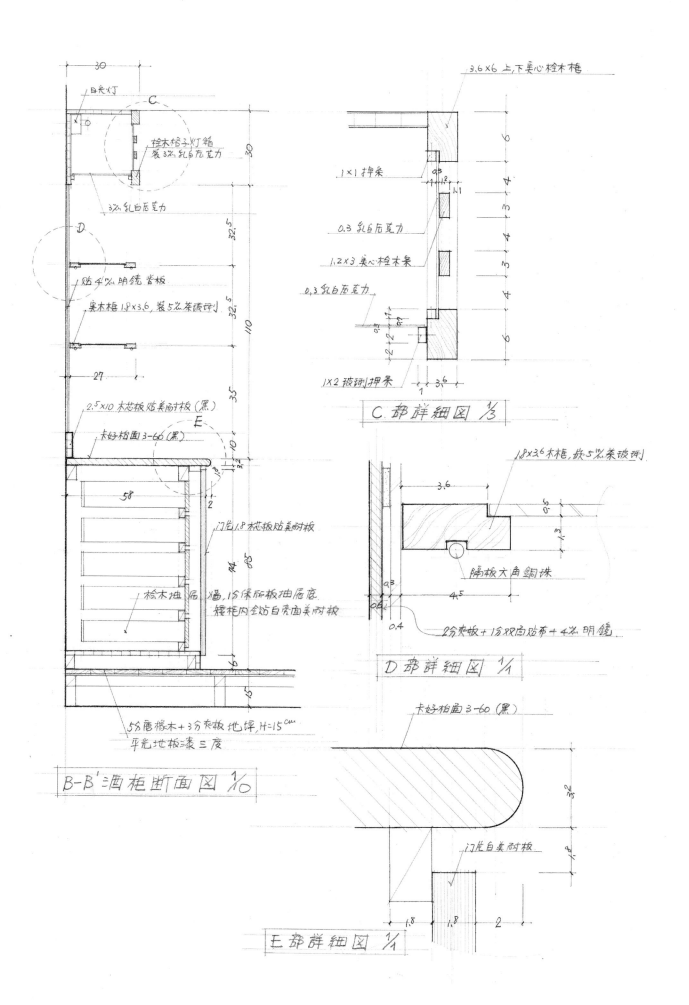

主要圖說

- 日光灯
- C
- 桧木格子灯箱，装3%乳白压克力
- 3%乳白压克力
- D
- 贴4%明镜背板
- 实木框18×3.6，装5%茶玻璃
- 27
- 2.5×10 木芯板贴美耐板（黑）
- 卡好柏面3-60（黑）
- E
- 58
- 门片1.8木芯板贴美耐板
- 桧木抽屉，1分保丽板抽屉底，抽柜内全贴白亮面美耐板
- 5分唐桧木+3分夹板地坪，H=15cm
- 平光地板漆三度

B-B′酒柜断面图 1/10

- 3.6×6 上下实心桧木框
- 1×1 押条
- 0.3 乳白压克力
- 1.2×3 实心桧木条
- 0.3 乳白压克力
- 1×2 玻璃押条

C 部详细图 1/3

- 18×36 木框，装5%茶玻璃
- 隔板大角铜珠
- 2分夹板+1分双面贴布+4%明镜

D 部详细图 1/1

- 卡好柏面3-60（黑）
- 门片白美耐板

E 部详细图 1/1

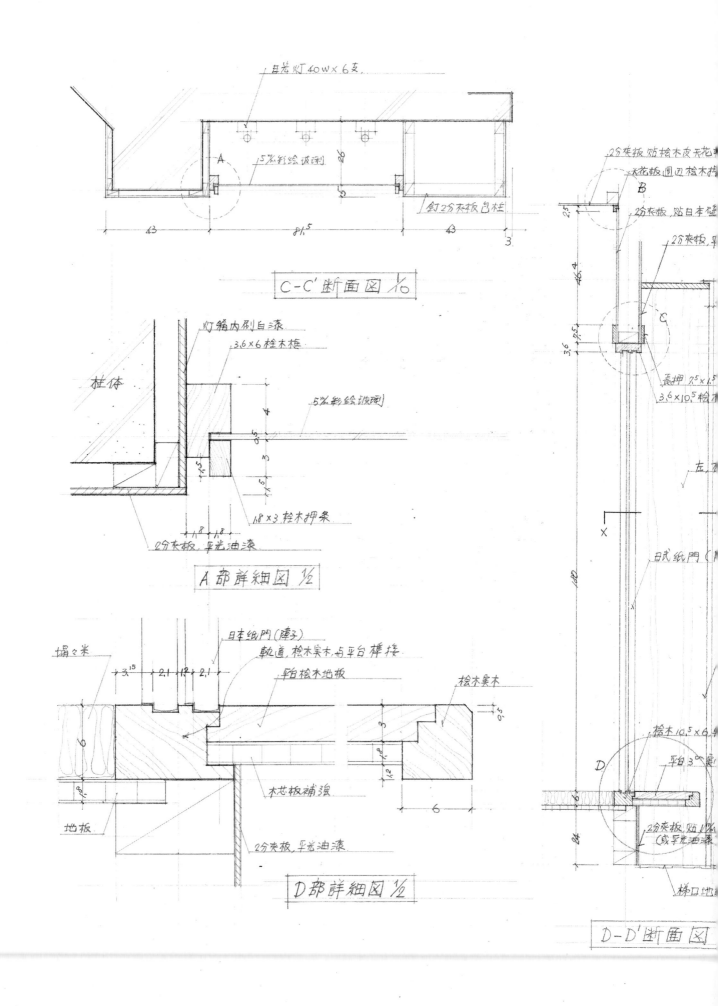

日光灯40w×6支.

A

5%彩绘玻璃�255

釘2分夹板包柱

C-C' 断面图 ⅟₁₀

柱体

灯箱内刷白漆

3.6×6桧木框

5%彩绘玻璃

18×3桧木押条

2分夹板 平光油漆

A 部详细图 ⅟₂

榻榻米

日本纸门(障子)

轨道,桧木实木,与平台榫接

拍桧木地板

桧木实木

木芯板补强

2分夹板,平光油漆

地板

D 部详细图 ⅟₂

2分夹板 贴桧木皮天花

天花板圆边桧木押

2分夹板, 贴日本壁

2分夹板, 平

B

C

長押 2⁵×1⁵

3.6×10⁵桧木

左

日式纸门(障子)

桧木10⁵×6

平台3

D

2分夹板,贴

或平光油漆

梯口地

D-D' 断面图

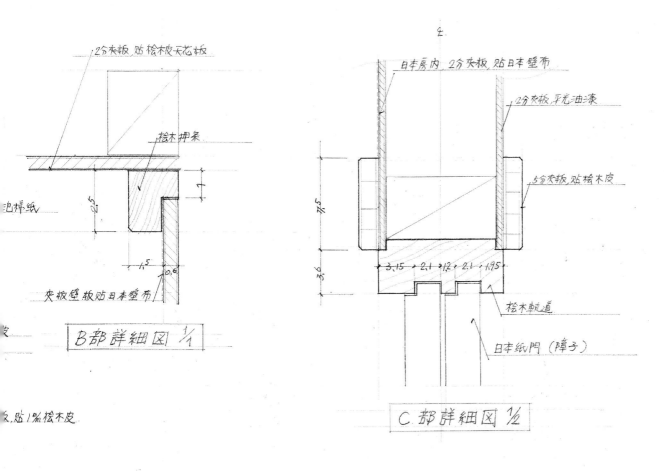

2分夹板,贴桧木皮,天芯板

桧木押条

泡棉纸

夹板壁板贴日本壁布

B部詳細図 1/1

贴1喱桧木皮

日本房内,2分夹板,贴日本壁布

2分夹板,平光油漆

5分夹板,贴桧木皮

桧木軌道

日本紙門(障子)

C部詳細図 1/2

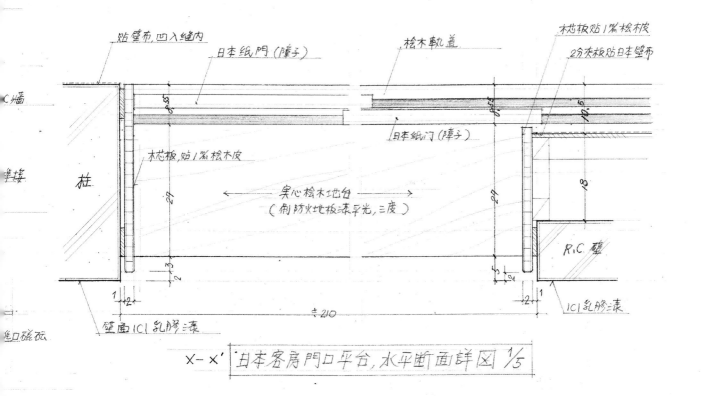

贴壁布,凹入缝内

日本紙門(障子)

桧木軌道

木芯板贴1喱桧木皮

2分夹板贴日本壁布

C墙

柱

木芯板,贴1喱桧木皮

実心桧木地台
(刷防火地板漆平光,三度)

日本紙门(障子)

R.C墙

ICI乳膠漆

壁面ICI乳膠漆

长 210

X-X' 日本客房門口平台,水平断面詳図 1/5

進接

進口磁砖

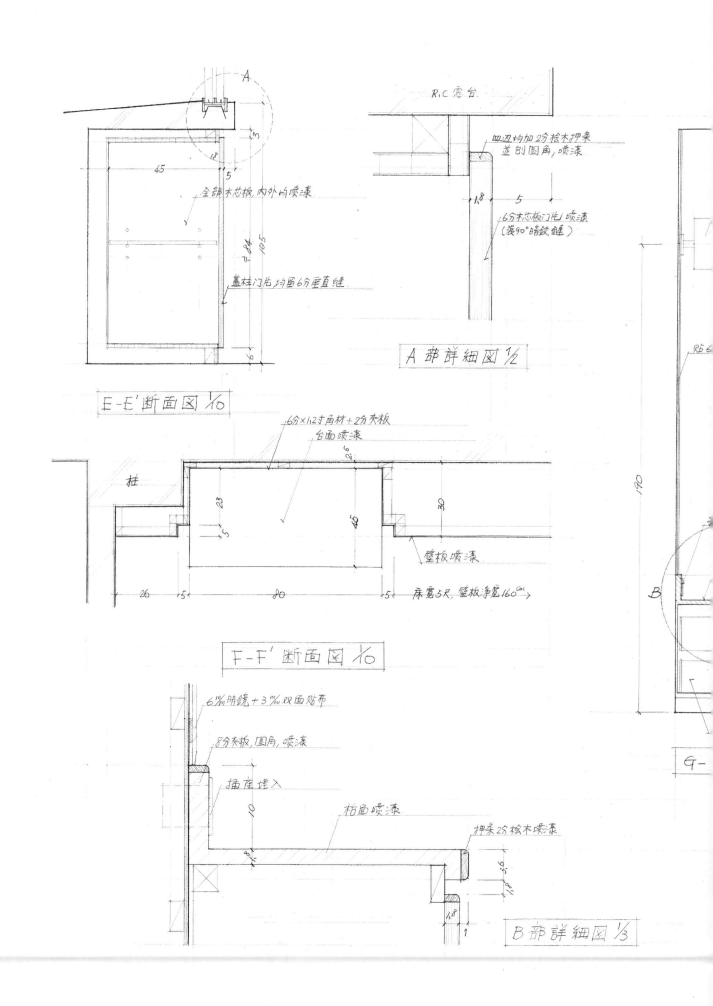

A

3

18

45

5

全部木芯板,內外均噴漆

84

105

蓋柱門片均留6分垂直縫

6

E-E'斷面圖 1/10

R.C 窗台

四邊均加2分桧木押條
並刨圓角,噴漆

18

5

6分木芯板門片,噴漆
(裝90°暗鉸鏈)

A 部詳細圖 1/2

6分×1.2寸角材+2分夾板
台面噴漆

柱

23

5

45

2.5

30

190

壁板噴漆

26

5

80

5

床寬5尺,壁板淨寬160cm

F-F'斷面圖 1/10

G-

B

6㎜明鏡+3㎜雙面貼布

8分夾板,圓角,噴漆

插座埋入

柏面噴漆

押條2分桧木噴漆

10

8

18

3.6

18

1

B 部詳細圖 1/3

159

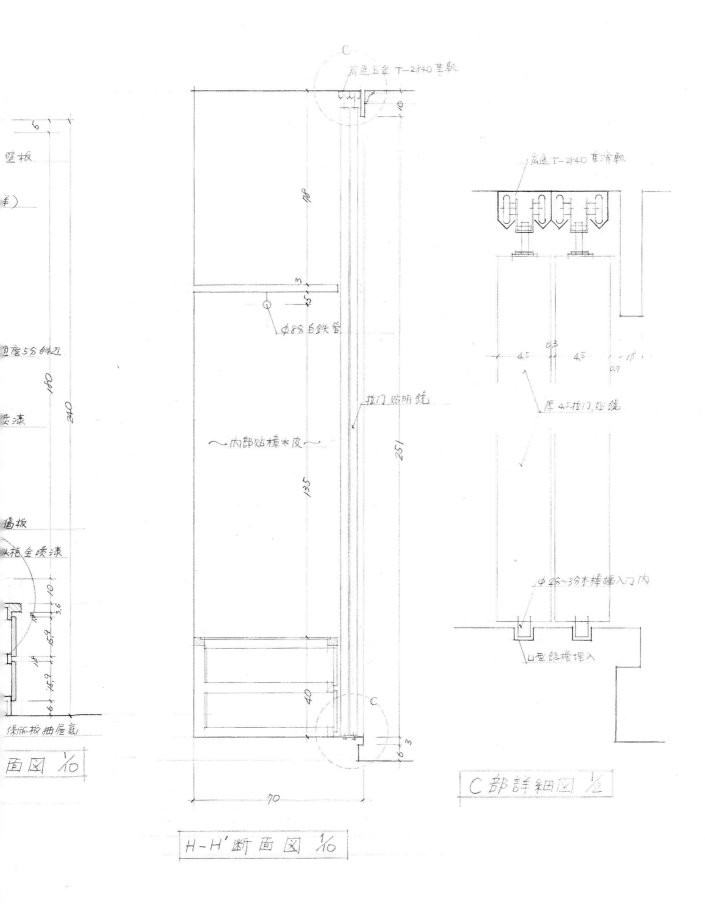

壁板

(羊)

角度5分斜辺

180 240

噴漆

墙板

金喷漆

保饰板抽屉底

面图 ⅒

広庭五金 T-240 基軌

118

3

15.1

φ8分白鉄管

拉门贴明镜

251

~内部貼樺木皮~

135

40

6 3

70

H-H' 断面図 ⅒

広庭 T-240 直插軌

0.3

4.5 4.5

0.7

厚 4.5拉门,贴镜

φ2分~3分木棒插入门内

山型铝槽埋入

C部詳細図 ½

160

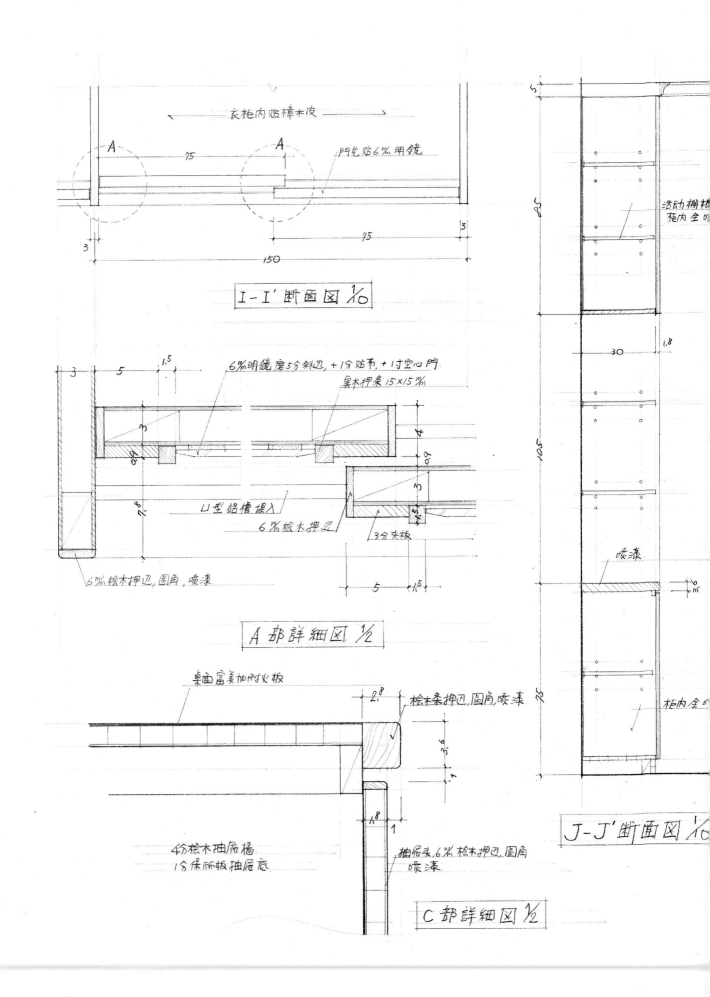

衣柜內貼樟木皮

門乞貼6% 明鏡

75

A A

3 75 3

150

I-I' 斷面圖 1/10

6% 明鏡度5分斜边, +1分貼布, +1寸空心門
實木押条 15×15%

3 5 1.5

凵型鋁槽埋入

6% 桧木押边

3分夹板

6% 桧木押边, 圆角, 噴漆

A 部詳細圖 1/2

桌面富美加防火板

2.8

桧木条押边, 圆角, 噴漆

4分桧木抽屉框
1分保麗板抽屉底

抽屉头 6% 桧木押边, 圆角
噴漆

C 部詳細圖 1/2

活动棚板
柜内全

5

30 1.8

噴漆

柜内全

J-J' 斷面圖 1/10

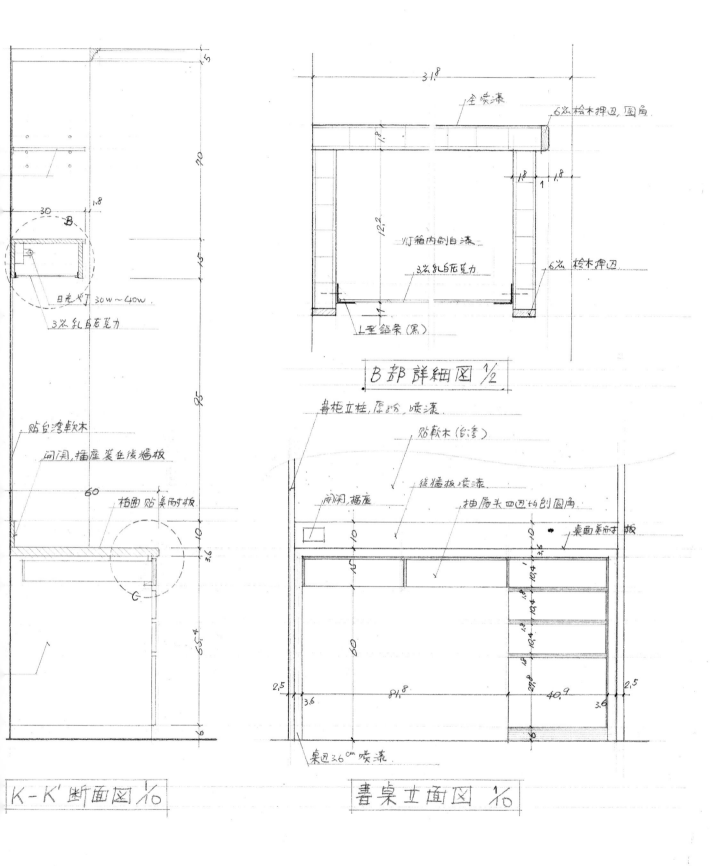

全噴漆

6粒 檜木押口, 圓角

8

1.8

1.8

1

灯箱內側白漆

3粒乳白古克力

6粒 檜木押口

L型鋁条(黑)

B部 詳細図 1/2

書柜立柱, 厚8分, 噴漆

貼軟木(台湾)

後牆板噴漆

抽屜头四面均削圓角

兩閂, 插座

桌面美耐板

貼台湾軟木

閂閂, 插座裝在後牆板

桌面 貼美耐板

60

日光燈 30w～40w.

3粒乳白古克力

2.5

3.6

2.5

3.6

桌园3.6cm 噴漆

K-K' 断面図 1/10

書桌立面図 1/10

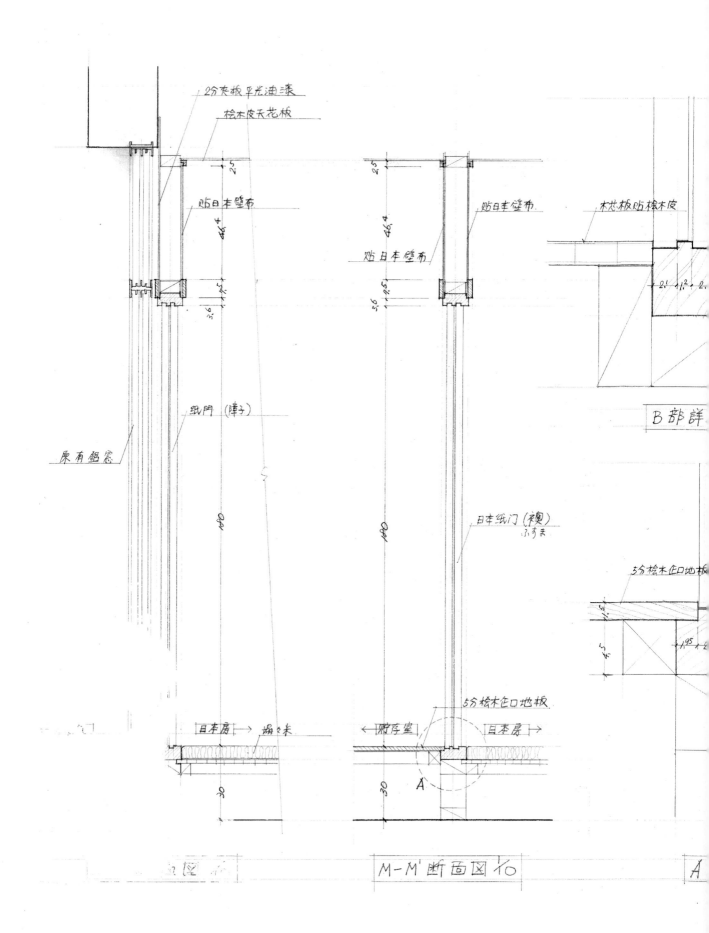

M-M'斷面圖 1:10

163

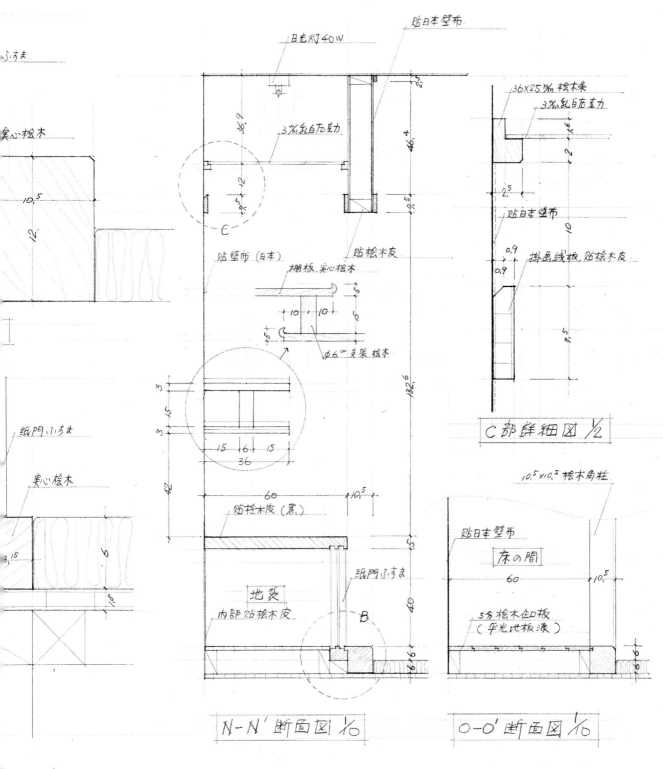

貼日本壁布

日光灯40W

実心桧木

ふすま

10.5

12

3%乳白左勾力

貼桧木皮

貼壁布(日本)

棚板 実心桧木

φ6cm 支架 桧木

貼桧木板(黑)

地袋

内部貼桧木皮

紙門ふすま

B

紙門ふすま

実心桧木

N-N' 断面図 1/10

36X25m 桧木条
3%乳白左勾力
2.5
貼日本壁布
0.9
掛画线板,貼桧木皮
0.9
7.5

C部詳細図 1/2

10.5x10.5 桧木角柱

貼日本壁布

床の間

60 10.5

5分桧木企口板
(平光地板漆)

O-O'断面図 1/10

図 1/2

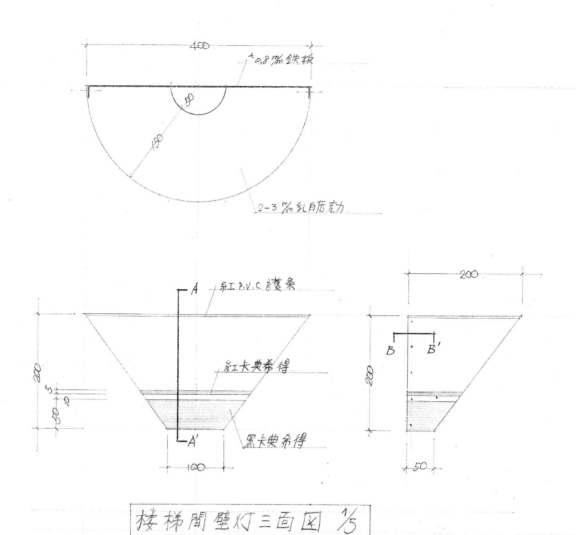

400

±0.8m/m鉄板

50

150

2-3m/m乳白压克力

紅P.V.C護条

紅卡典希得

黑卡典希得

200

5

150 10

100

200

B — B'

50

楼梯間壁灯三面図 1/5

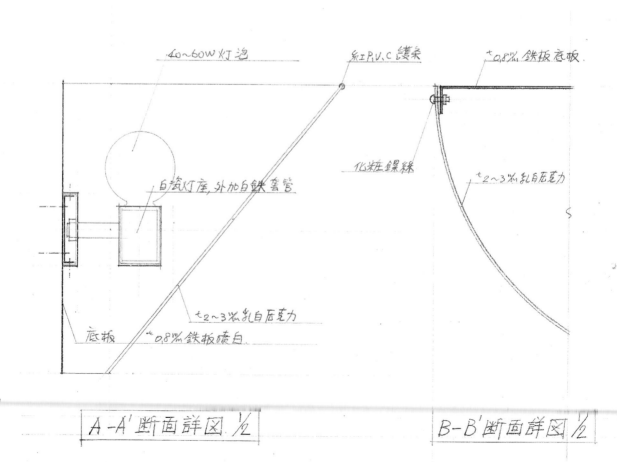

40～60W灯泡

紅P.V.C護条

±0.8m/m鉄板底板

白瓷灯座,外加白鉄套管

化粧鍍絲

t2～3m/m乳白压克力

底板

t2～3m/m乳白压克力

±0.8m/m鉄板喷白

A — A'断面詳図 1/2

B — B'断面詳図 1/2

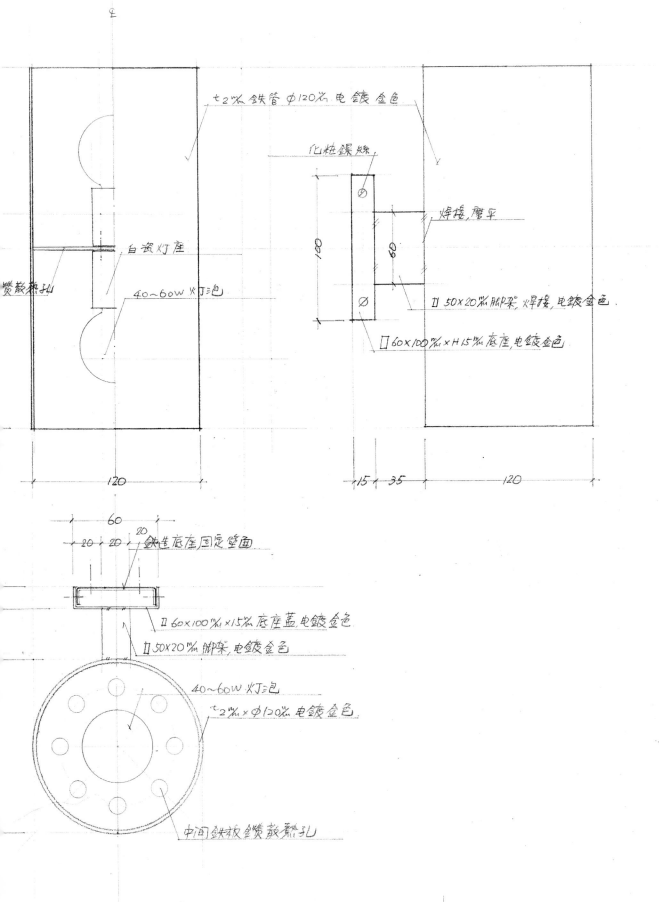

t2咪 铁管 φ120咪 电镀金色

化粧镙丝

焊接,磨平

白瓷灯座

40～60W 灯泡

口 50×20咪 脚架, 焊接, 电镀金色.

散热孔

口 60×100咪×H15咪 底座, 电镀金色.

120

15 35 120

60

20 20 铁制底座固定壁面

口 60×100咪×15咪底座盖, 电镀金色.

口 50×20咪 脚架, 电镀金色.

40～60W 灯泡

t2咪×φ120咪 电镀金色

中间铁板 钻散热孔

主人房 壁灯 三面详图 ½

166

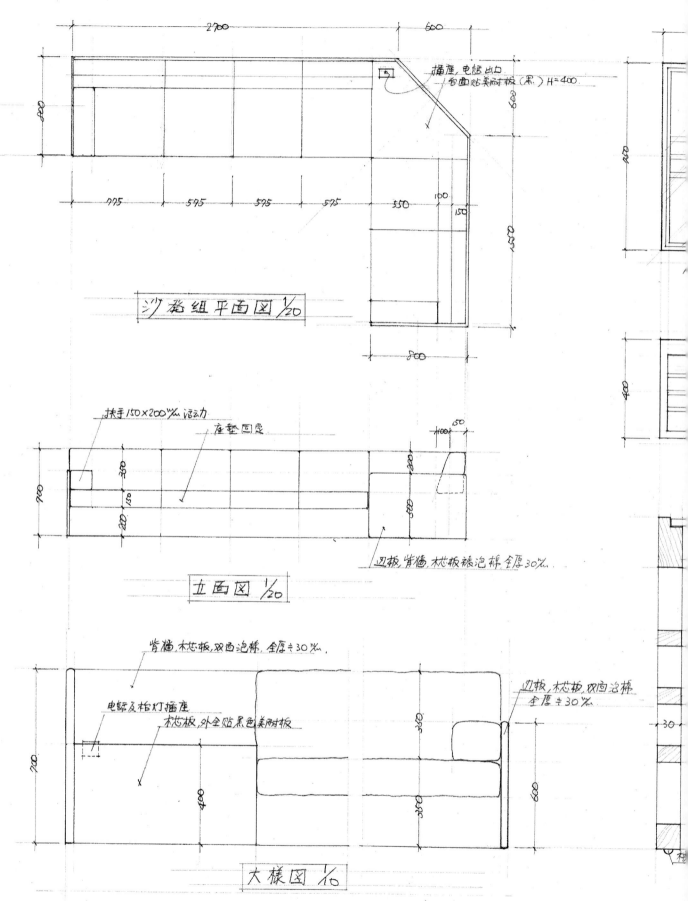

沙發組平面圖 1/20

扶手 150×200% 活動
座墊固定

立面圖 1/20

背襯,木芯板,雙面泡棉,全厚≒30%.
電話及枱灯插座
木芯板,外全贴黑色美耐板

邊板,背襯,木芯板襯泡棉全厚30%.

邊板,木芯板,雙面泡棉
全厚≒30%

大樣圖 1/10

註：本組沙發嵌入地板凹処,故圖面所示之尺寸,僅供參考,应実地丈量
現場尺寸後,充分配合.
本組沙發後面採水平度(扶手),内襯高密度泡棉.
先打樣,經設計師試坐後,才正式施工製造.

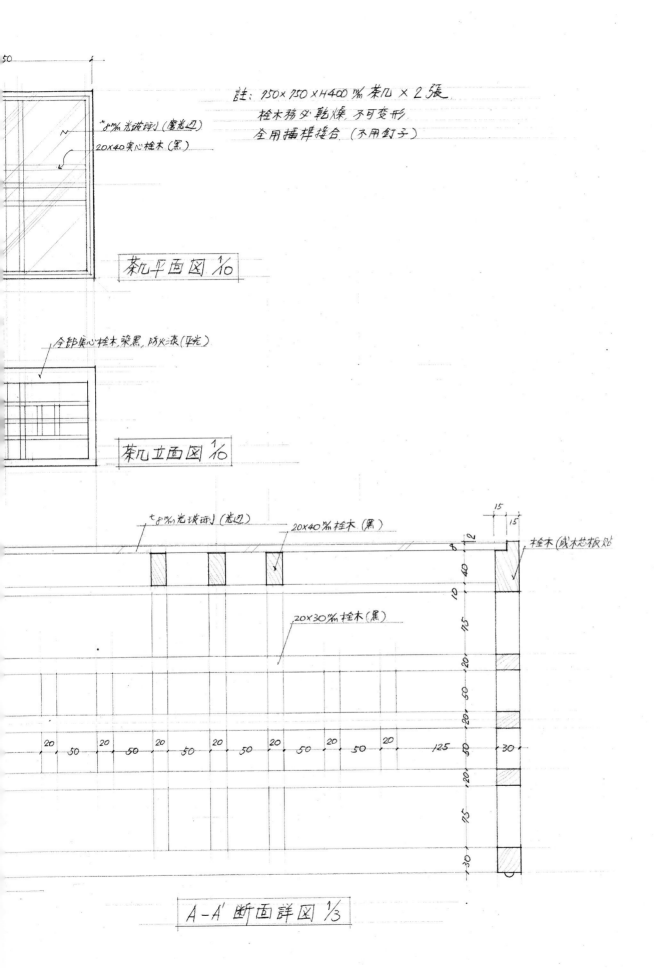

註：150×150×H400 ㎜ 茶几 × 2張
桓木務必乾燥、不可变形
全用插榫接合（不用釘子）

8㎜ 光玻璃 (磨光辺)
20×40 实心桓木 (黑)

茶几平面図 1/10

全部实心桓木染黑、防火漆(平光)

茶几立面図 1/10

8㎜ 光玻璃 (光辺) 20×40㎜ 桓木 (黑)

20×30㎜ 桓木 (黑)

桓木 (咸木芯板贴)

15
15
8
12
40
10
15
125
120
60
120
75
120
75
30

20 50 20 50 20 50 20 50 20 50 20 50 20 50 125 30

A-A' 断面詳図 1/3

168

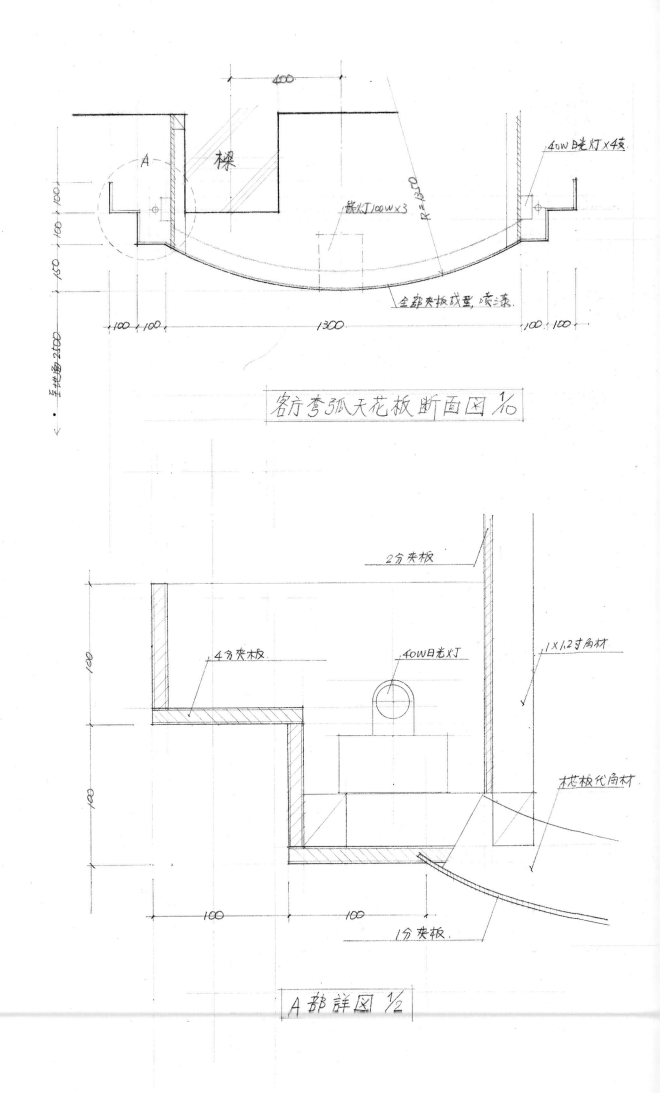

400

梁

A

40W日光灯×4支

R=1300

吸灯100W×3

全部夹板成型,喷漆.

100 100 1300 100 100

至地面2500

客厅弯弧天花板断面图 1/10

2分夹板

4分夹板

40W日光灯

1×1.2寸角材

芯板代角材

1分夹板

100 100

A部详图 1/2

客方裝飾名椅（マッキントシュ）平面図 1/5

説明：全部採用實心木头，喷漆黑色

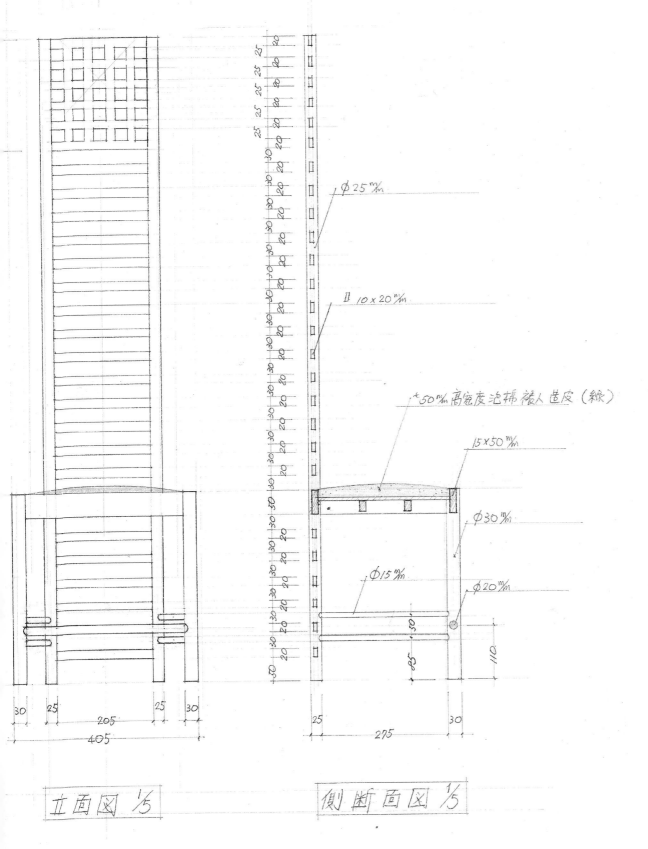

φ25 m/m

II 10×20 m/m

*50 m/m 高宽度泡棉襯人造皮（綠）

15×50 m/m

φ30 m/m

φ15 m/m

φ20 m/m

25

30

25 25 25 25 25

20 20 20 20 20 20

30 30 30 30 30 30 30 30 30 30 30 30 30

20

85

110

30 25 25 30

205

405

25 275

立面図 1/5 側断面図 1/5

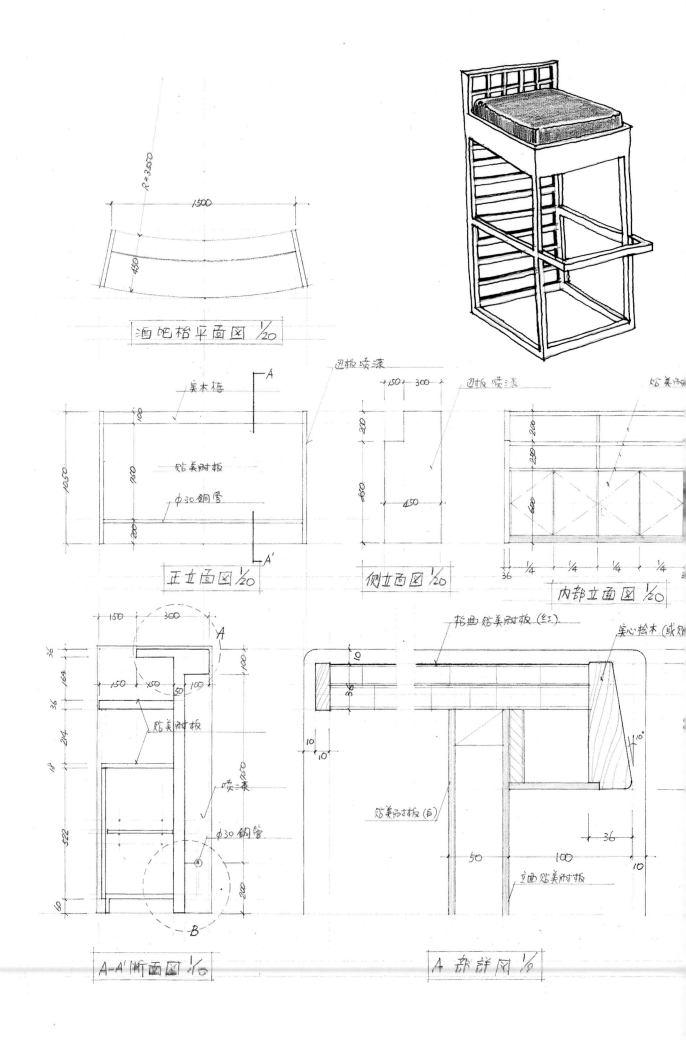

R=3500

1500

450

酒吧檯平面图 1/20

实木檯

迎板喷漆

迎板喷漆

贴美耐板

100

760

Φ30銅管

1650

200

正立面图 1/20

150 300

200

160

450

侧立面图 1/20

贴美耐

200 200

600

36 1/4 1/4 1/4 1/4

内部立面图 1/20

150 300

100

36

164

36

150 50 50 100

214

贴美耐板

喷三漆

18

1200

Φ30銅管

522

60

200

A

B

A-A'断面图 1/10

格曲贴美耐板(红)

实心檜木(或別

10

36

10

10

贴美耐耐板(白)

10°

50 100

立面贴美耐板

36

10

A 部詳图 1/8

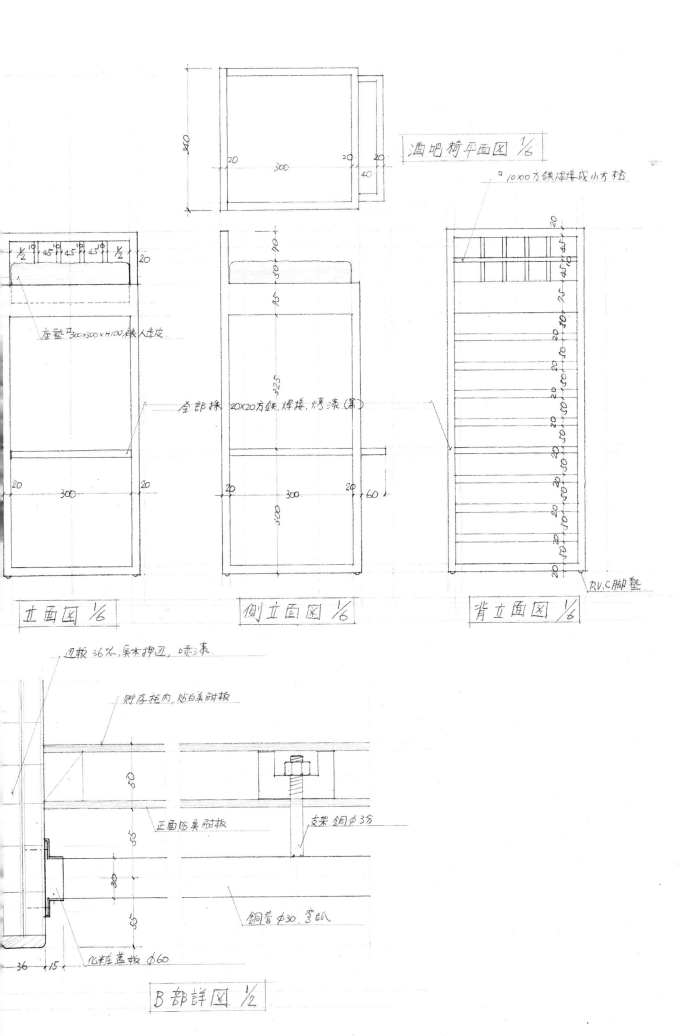

酒吧椅平面图 1/6

立面图 1/6 側立面图 1/6 背立面图 1/6

B部詳図 1/2

後記

　　圖面只是一種表達設計構想及施工方法的工具，初學者對本書所提供的製圖方法應以活用的態度來學習，甚至僅作為參考之用，不必拘泥於某些固定模式，究竟廣大天下各家門派都自有其獨特見解與方法，有心從事此一工作者，應多觀察多探討並融入自己的見解，本著務實求真的態度來表現自己的圖面，那麼這本書也就發揮了它的作用了。

新形象出版圖書目錄

郵撥：0510716-5　陳偉賢
TEL:9207133‧9278446　FAX:9290713　地址：北縣中和市中和路322號8F之1

一、美術設計

代碼	書名	編著者	定價
1-01	新插畫百科(上)	新形象	400
1-02	新插畫百科(下)	新形象	400
1-03	平面海報設計專集	新形象	400
1-05	藝術‧設計的平面構成	新形象	380
1-06	世界名家插畫專集	新形象	600
1-07	包裝結構設計		400
1-08	現代商品包裝設計	鄧成連	400
1-09	世界名家兒童插畫專集	新形象	650
1-10	商業美術設計(平面應用篇)	陳孝銘	450
1-11	廣告視覺媒體設計	謝蘭芬	400
1-15	應用美術‧設計	新形象	400
1-16	插畫藝術設計	新形象	400
1-18	基礎造形	陳寬祐	400
1-19	產品與工業設計(1)	吳志誠	600
1-20	產品與工業設計(2)	吳志誠	600
1-21	商業電腦繪圖設計	吳志誠	500
1-22	商標造形創作	新形象	350
1-23	插圖彙編(事物篇)	新形象	380
1-24	插圖彙編(交通工具篇)	新形象	380
1-25	插圖彙編(人物篇)	新形象	380

二、POP廣告設計

代碼	書名	編著者	定價
2-01	精緻手繪POP廣告1	簡仁吉等	400
2-02	精緻手繪POP2	簡仁吉	400
2-03	精緻手繪POP字體3	簡仁吉	400
2-04	精緻手繪POP海報4	簡仁吉	400
2-05	精緻手繪POP展示5	簡仁吉	400
2-06	精緻手繪POP應用6	簡仁吉	400
2-07	精緻手繪POP變體字7	簡志哲等	400
2-08	精緻創意POP字體8	張麗琦等	400
2-09	精緻創意POP插圖9	吳銘書等	400
2-10	精緻手繪POP畫典10	葉辰智等	400
2-11	精緻手繪POP個性字11	張麗琦等	400
2-12	精緻手繪POP校園篇12	林東海等	400
2-16	手繪POP的理論與實務	劉中興等	400

三、圖學、美術史

代碼	書名	編著者	定價
4-01	綜合圖學	王鍊登	250
4-02	製圖與議圖	李寬和	280
4-03	簡新透視圖學	廖有燦	300
4-04	基本透視實務技法	山城義彥	300
4-05	世界名家透視圖全集	新形象	600
4-06	西洋美術史(彩色版)	新形象	300
4-07	名家的藝術思想	新形象	400

四、色彩配色

代碼	書名	編著者	定價
5-01	色彩計劃	賴一輝	350
5-02	色彩與配色(附原版色票)	新形象	750
5-03	色彩與配色(彩色普級版)	新形象	300

五、室內設計

代碼	書名	編著者	定價
3-01	室內設計用語彙編	周重彥	200
3-02	商店設計	郭敏俊	480
3-03	名家室內設計作品專集	新形象	600
3-04	室內設計製圖實務與圖例(精)	彭維冠	650
3-05	室內設計製圖	宋玉真	400
3-06	室內設計基本製圖	陳德貴	350
3-07	美國最新室內透視圖表現法1	羅啓敏	500
3-13	精緻室內設計	新形象	800
3-14	室內設計製圖實務(平)	彭維冠	450
3-15	商店透視-麥克筆技法	小掠勇記夫	500
3-16	室內外空間透視表現法	許正孝	480
3-17	現代室內設計全集	新形象	400
3-18	室內設計配色手冊	新形象	350
3-19	商店與餐廳室內透視	新形象	600
3-20	櫥窗設計與空間處理	新形象	1200
8-21	休閒俱樂部‧酒吧與舞台設計	新形象	1200
3-22	室內空間設計	新形象	500
3-23	櫥窗設計與空間處理(平)	新形象	450
3-24	博物館&休閒公園展示設計	新形象	800
3-25	個性化室內設計精華	新形象	500
3-26	室內設計&空間運用	新形象	1000
3-27	萬國博覽會&展示會	新形象	1200
3-28	中西傢俱的淵源和探討	謝蘭芬	300

六、SP行銷‧企業識別設計

代碼	書名	編著者	定價
6-01	企業識別設計	東海‧麗琦	450
6-02	商業名片設計(一)	林東海等	450
6-03	商業名片設計(二)	張麗琦等	450
6-04	名家創意系列①識別設計	新形象	1200

七、造園景觀

代碼	書名	編著者	定價
7-01	造園景觀設計	新形象	1200
7-02	現代都市街道景觀設計	新形象	1200
7-03	都市水景設計之要素與概念	新形象	1200
7-04	都市造景設計原理及整體概念	新形象	1200
7-05	最新歐洲建築設計	石金城	1500

八、廣告設計、企劃

代碼	書名	編著者	定價
9-02	CI與展示	吳江山	400
9-04	商標與CI	新形象	400
9-05	CI視覺設計(信封名片設計)	李天來	400
9-06	CI視覺設計(DM廣告型錄)(1)	李天來	450
9-07	CI視覺設計(包裝點線面)(1)	李天來	450
9-08	CI視覺設計(DM廣告型錄)(2)	李天來	450
9-09	CI視覺設計(企業名片吊卡廣告)	李天來	450
9-10	CI視覺設計(月曆PR設計)	李天來	450
9-11	美工設計完稿技法	新形象	450
9-12	商業廣告印刷設計	陳穎彬	450
9-13	包裝設計點線面	新形象	450
9-14	平面廣告設計與編排	新形象	450
9-15	CI戰略實務	陳木村	
9-16	被造忘的心形象	陳木村	150
9-17	CI經營實務	陳木村	280
9-18	綜藝形象100序	陳木村	

總代理：北星圖書公司
郵撥：0544500-7北星圖書帳戶

九、繪畫技法

代碼	書名	編著者	定價
8-01	基礎石膏素描	陳嘉仁	380
8-02	石膏素描技法專集	新形象	450
8-03	繪畫思想與造型理論	朴先圭	350
8-04	魏斯水彩畫專集	新形象	650
8-05	水彩靜物圖解	林振洋	380
8-06	油彩畫技法1	新形象	450
8-07	人物靜物的畫法2	新形象	450
8-08	風景表現技法3	新形象	450
8-09	石膏素描表現技法4	新形象	450
8-10	水彩・粉彩表現技法5	新形象	450
8-11	描繪技法6	葉田園	350
8-12	粉彩表現技法7	新形象	400
8-13	繪畫表現技法8	新形象	500
8-14	色鉛筆描繪技法9	新形象	400
8-15	油畫配色精要10	新形象	400
8-16	鉛筆技法11	新形象	350
8-17	基礎油畫12	新形象	450
8-18	世界名家水彩(1)	新形象	650
8-19	世界水彩作品專集(2)	新形象	650
8-20	名家水彩作品專集(3)	新形象	650
8-21	世界名家水彩作品專集(4)	新形象	650
8-22	世界名家水彩作品專集(5)	新形象	650
8-23	壓克力畫技法	楊恩生	400
8-24	不透明水彩技法	楊恩生	400
8-25	新素描技法解說	新形象	350
8-26	畫鳥・話鳥	新形象	450
8-27	噴畫技法	新形象	550
8-28	藝用解剖學	新形象	350
8-30	彩色墨水畫技法	劉興治	400
8-31	中國畫技法	陳永浩	450
8-32	千嬌百態	新形象	450
8-33	世界名家油畫專集	新形象	650
8-34	插畫技法	劉芷芸等	450
8-35	實用繪畫範本	新形象	400
8-36	粉彩技法	新形象	400
8-37	油畫基礎畫	新形象	400

十、建築、房地產

代碼	書名	編著者	定價
10-06	美國房地產買賣投資	解時村	220
10-16	建築設計的表現	新形象	500
10-20	寫實建築表現技法	濱脇普作	400

十一、工藝

代碼	書名	編著者	定價
11-01	工藝概論	王銘顯	240
11-02	籐編工藝	龐玉華	240
11-03	皮雕技法的基礎與應用	蘇雅汾	450
11-04	皮雕藝術技法	新形象	400
11-05	工藝鑑賞	鐘義明	480
11-06	小石頭的動物世界	新形象	350
11-07	陶藝娃娃	新形象	280
11-08	木彫技法	新形象	300

十二、幼教叢書

代碼	書名	編著者	定價
12-02	最新兒童繪畫指導	陳穎彬	400
12-03	童話圖案集	新形象	350
12-04	教室環境設計	新形象	350
12-05	教具製作與應用	新形象	350

十三、攝影

代碼	書名	編著者	定價
13-01	世界名家攝影專集(1)	新形象	650
13-02	繪之影	曾崇詠	420
13-03	世界自然花卉	新形象	400

十四、字體設計

代碼	書名	編著者	定價
14-01	阿拉伯數字設計專集	新形象	200
14-02	中國文字造形設計	新形象	250
14-03	英文字體造形設計	陳穎彬	350

十五、服裝設計

代碼	書名	編著者	定價
15-01	蕭本龍服裝畫(1)	蕭本龍	400
15-02	蕭本龍服裝畫(2)	蕭本龍	500
15-03	蕭本龍服裝畫(3)	蕭本龍	500
15-04	世界傑出服裝畫家作品展	蕭本龍	400
15-05	名家服裝畫專集1	新形象	650
15-06	名家服裝畫專集2	新形象	650
15-07	基礎服裝畫	蔣愛華	350

十六、中國美術

代碼	書名	編著者	定價
16-01	中國名畫珍藏本		1000
16-02	沒落的行業—木刻專輯	楊國斌	400
16-03	大陸美術學院素描選	凡谷	350
16-04	大陸版畫新作選	新形象	350
16-05	陳永浩彩墨畫集	陳永浩	650

十七、其他

代碼	書名	定價
X0001	印刷設計圖案(人物篇)	380
X0002	印刷設計圖案(動物篇)	380
X0003	圖案設計(花木篇)	350
X0004	佐藤邦雄(動物描繪設計)	450
X0005	精細插畫設計	550
X0006	透明水彩表現技法	450
X0007	建築空間與景觀透視表現	500
X0008	最新噴畫技法	500
X0009	精緻手繪POP插圖(1)	300
X0010	精緻手繪POP插圖(2)	250
X0011	精細動物插畫設計	450
X0012	海報編輯設計	450
X0013	創意海報設計	450
X0014	實用海報設計	450
X0015	裝飾花邊圖案集成	380
X0016	實用聖誕圖案集成	380

室內設計基本製圖

定價：350元

出　版　者：新形象出版事業有限公司

負　責　人：陳偉賢

地　　　址：新北市中和區中和路322號8F之1

電　　　話：(02) 2920-7133

Ｆ　Ａ　Ｘ：(02) 2927-8446

編　著　者：陳德貴

發　行　人：顏義勇

總　策　劃：范一豪

美術設計：張斐萍、王碧瑜

美術企劃：張斐萍、王碧瑜、賴國平

總　代　理：北星文化事業有限公司

地　　　址：新北市永和區中正路462號B1

門　　　市：北星文化事業有限公司

地　　　址：新北市永和區中正路462號B1

電　　　話：(02) 2922-9000

Ｆ　Ａ　Ｘ：(02) 2922-9041

郵　　　撥：50042987 北星文化事業有限公司帳戶

印　刷　所：靖和彩色印刷有限公司

行政院新聞局出版事業登記證／局版台業字第3928號
經濟部公司執照／76建三辛字第21473號

2015年10月

ISBN 957-8548-25-7

國立中央圖書館出版品預行編目資料

室內設計基本製圖：Basic drafting skill
for interior design／陳德貴編著. -- 著 --
版. -- [新北市]中和區：新形象，民82印刷
　　面；　公分
ISBN 957-8548-25-7(平裝)

1.室內設計

967　　　　　　　　　　　　　82003624